The Night of
Appalachian Spring

捆包「阿帕拉契」之夜

一場音樂與舞蹈的美國傳奇

時間回到六十年前的那個夜晚，1944年10月30日的晚上八點半。
那一夜，捆包了音樂與舞蹈的劃時代盛宴，正式登場。
現在，封藏了一甲子，由庫立吉夫人主導，柯普蘭、瑪莎‧葛萊姆和世紀名流們共聚一堂，
舞躍聲動的盛會——「阿帕拉契」之夜的精采實況，將再度幕啟。

黃均人◎著

國家圖書館出版品預行編目資料

捆包「阿帕拉契」之夜/黃均人 著. – 初版.–台北市：高談文
化，2005【民94】
　　　　面；　公分
　　　　ISBN:986-7542-82-7（平裝）
　　　1. 音樂 – 美國 – 歷史
　　　2. 室內樂 – 鑑賞

910.952　　　　　　　　　　　　　　　　94008929

捆包「阿帕拉契」之夜

作　者：黃均人

發行人：賴任辰

總編輯：許麗雯

主　編：劉綺文

責　編：鄒湘齡

美　編：陳玉芳

企　劃：張燕宜

發　行：楊伯江

出　版：高談文化事業有限公司

地　址：台北市信義路六段76巷2弄24號1樓

電　話：（02）2726-0677

傳　眞：（02）2759-4681

印　刷：卡樂彩色印刷公司（02）2883-4213

http://www.cultuspeak.com.tw

E-Mail：cultuspeak@cultuspeak.com.tw

郵撥帳號：19884182高咏文化行銷事業有限公司

圖書總經銷：凌域國際股份有限公司

電話：（02）2298-3838 傳眞：（02）2298-1498

行政院新聞局出版事業登記證局版臺省業字第890號

Copyright©2005 CULTUSPEAK PUBLISHING CO., LTD.
2005年6月初版一刷

定價：新台幣300元整

Cultus Music

捆包「阿帕拉契」之夜

一場音樂與舞蹈的美國傳奇

黃均人　著

高談文化音樂館

目次

前言

黃均人

　　寫這本書的動機可以追溯到2001年初。寒假期間，我前往美國國會圖書館（Library of Congress）蒐集資料。在攻讀碩博士學位期間，那裡是自己經常駐足之所在，有很多的美好回憶。畢業後，這是第一次舊地重遊，內心興奮不已。而再次造訪的最大收穫，就是終於目睹傑佛森館（Thomas Jefferson Building）大廳（Great Hall）的真面目。

　　傑佛森館大廳裝飾的金碧輝煌、氣派非凡，是國會圖書館的門面，最重要的參觀景點，但為了預備該館一百週年（1897-1997）紀念活動，在1990-1997年期間曾關閉進行內部大整修。而這段時間恰巧與我的求學時間完全重疊。因此多年來一直無緣親臨這個別人口中宛如藝術品般精緻高貴的大廳。尤其有好幾次聽我的博士論文指導教授芭爾博士（Cyrilla Barr）提到，在大廳的一側有一座聲響奇佳的音樂廳，希望我回國前找機會走訪。不過說歸說，整修中的它並不對外開放，即使想看也沒機會，所以此事也就耽擱著。

　　回國後不久有一天，突然收到一個芭爾博士寄來的國際包裹，裡面是一本她剛完成的著作，內容是關於捐贈這座音樂廳的一位女士的

傳奇故事，才理解到原來當時老師正在撰寫這位女士的傳記。不過或許是時空轉換，相隔已遠，並沒有迫切想知道太平洋彼岸的故事，加上當時我正開始投入一套音樂欣賞教學錄影帶的製作工作，忙碌的生活讓我並沒有時間仔細翻閱這本書；它，於是安靜地擱在書架上。

參觀大廳是我那年舊地重遊時最期待的一件事，當親眼目睹其精雕細琢的樑柱、牆壁與彩繪玻璃天窗，所構畫出一幅令人讚嘆的美圖時，內心真是久久激盪不已；然而印象更為深刻的，還是與音樂相關的那個音樂廳。想像中的它，是由一位非常富有、對音樂極有品味的女士送給國家的禮物，所以應該是富麗堂皇、華麗莊嚴，與大廳的金碧輝煌的大氣相互輝映；但是走進去竟發現裡面是如此的樸實溫馨，四周沒有多餘的裝飾，一切都是如此的簡潔俐落。廳外面有一座壁碑，上面寫著：「這座專門演出室內樂的音樂廳，是由伊麗莎白·斯帕格·庫立吉（Elizabeth Sprague Coolidge）所捐贈」。難道眼前的這一個就是音響效果絕佳、舉世聞名的演奏廳？我問著自己。很遺憾的當時並任何的演出節目，所以無緣在裡面聽一場音樂會。

翻閱著手上的導覽資料得知這個舞台首演了無數20世紀的經典室內樂作品，當時並沒有其它參觀的人，我找了一個位子靜靜的坐了下來，環視簡樸潔白的刷牆、素面的座椅，它其實只具備一個音樂廳的原始外貌而已，嚴格說來，連一點裝飾也沒有。這位女士到底是怎麼樣的一個人？她很有錢，為什麼不奢華地裝飾以她為名的音樂廳？怎麼有人會在國家的圖書館內，蓋一座音樂廳？她當時的想法又是什

麼？哪些作品又有幸在這裡首演？她在美國音樂史上的地位又是如何？…一連串的問號已排山倒海而來，促使我尋求答案。芭爾博士告訴我，要認識這位女士的生平，看她的傳記就夠了，但如果要真正認識她對音樂歷史的貢獻，則要研讀她捐給國會圖書館的一份史料檔案，裡面還可以找到許多現代音樂作品的手稿，以及追溯作品委託創作的過程。這番話更引起我的好奇，我到音樂館瀏覽了這份檔案的目錄，並借出幾個檔案盒，雖然有著如獲至寶般的喜悅，但由於內容過於豐富，在有限的時間內實在難以消化。我告訴自己，一定要再找時間來仔細研讀。回國後，我把書架上的傳記找出來，開始認識這位女士。

2002年7月份，我以庫立吉為主題所申請的專題研究計畫獲得國科會的經費補助；隔年寒假，帶著四位研究生助理，橫跨太平洋與美洲大陸，再度前往國會圖書館，開始蒐集與閱讀檔案資料。近三個星期的時間，我們針對幾項資料盒的檔案，進行了複製與研讀的工作。在這次的旅程中，我也開始構思如何以在庫立吉音樂廳首演的作品為主軸，再透過它來認識這位女士、認識國會圖書館，認識作品內涵、認識作曲家、認識美國音樂……。這本書的輪廓似乎逐漸成形。

學校的工作一直很繁忙，2003年初，我代表師大民族音樂研究所，接下了國立傳統音樂中心民族音樂研究所的「台灣地區音樂資源聯合目錄」計畫，教學之餘幾乎都為此而忙碌。計畫完成之後也不得閒，又開始籌畫師大音樂系與民族音樂研究所共同成立的「數位文獻

檔案中心」。因此寫作一直斷斷續續的。2004年底，在羅基敏老師穿針引線之下，我與高談文化的許麗雯總編輯以及劉綺文主編在雲門咖啡館首次見了面，商談出版的事宜，有了具體的時程，我開始積極投入寫作。

當心中的想法漸漸轉化爲文字之後，才發現之前攜回的資料仍有不足，部份疑點似乎也需要再進一步的查證與釐清。於是今年寒假我又再度啓程前往國會圖書館，將不足之處補足，並拍攝許多相關照片，還到耶魯大學蒐集更多資料。接下來的故事就在這本書裡面了。

這本書的完成有非常多需要感謝的人。首先是我的父母親，從小到大，他們永遠是我做任何事的最大支柱。感謝他們體諒我密集寫作的日子裡，無法經常回新竹老家探望。學校諸多師長們的鼓勵，我也銘記在心。芭爾博士是我多年來，無論在教學或是待人處世上的導師。在寫作過程中，她解答了我諸多疑惑，並幫我連絡庫立吉夫人的曾孫傑弗瑞·庫立吉（Jeffrey Coolidge），得以取得多幀庫立吉家族成員的照片，讓本書的圖片內容更爲豐富。幾位研究生助理曾子嘉、陳秋婷、黃心儀、沈銀眞、王淬薇、孫婉玲，她們先後在酷寒的嚴冬隨我到國會圖書館以及耶魯大學圖書館，幫忙蒐集與研讀繁瑣的資料，非常辛苦。謝謝目前就讀瑞士日內瓦大學專攻比較文學的黃世宜，提供法文翻譯上的協助。國會圖書館的葛羅西博士（Dr. Henry Grossi）以及耶魯大學音樂圖書館的蘇珊（Suzanne Eggleston Lovejoy）在資料搜尋上，提供我多方的協助，在此一併致謝。高談文化的許麗雯總編

輯、劉綺文主編、鄒湘齡小姐以及其它工作人員，容忍我多次延付交稿，耐心且用心的編輯我凌亂的初稿，是本書能夠順利出版的大功臣。謝謝子嘉和婉玲出版前夕的細心校稿。內人世欣在寫作上給我的建議與協助，生活上的體諒以及精神上的支持與鼓勵，是我能夠完成這本書最大的動力。謝謝大家！

第一章

捆包那一夜音樂饗宴

時間：1944年10月30日，晚上八點半
地點：美國國會圖書館──庫立吉廳
事由：「阿帕拉契之夜」音樂會

那一夜
捆包了音樂與舞蹈的劃時代盛宴
正式登場

1944年10月30日晚上八點半，在美國首府華盛頓的國會圖書館內的庫立吉廳（Coolidge Auditorium）舉行了一場音樂會。這場距今已經有60年歷史的盛會，是第十屆「國會圖書館室內音樂節」（Library of Congress Festival of Chamber Music）的壓軸，它不僅是該年度整個音樂節活動最受矚目的焦點，而且無論從籌畫的過程、舉辦的意義、或是曲目的安排等等來看，都具有相當獨特的歷史意義。

「音樂會」（concert）是所有音樂人生活中很重要之一環。對學音樂的人來說，開音樂會可以督促自己成長、展現學習成果、實現夢想；對愛樂者來說，聽音樂會可以陶冶心情、增廣見聞、豐富自己的愛樂歷程。音樂會也可以讓音樂家們互相觀摩學習，讓喜歡音樂的人得以齊聚一堂。

在西洋音樂史上，很嚴肅的聆聽音樂演出其實在教會和宮廷之中存在已

所謂正式音樂會的出現，應該是在十七世紀前半。圖中是童年的莫札特，坐在父親與薩爾斯堡大主教中間聆聽一場音樂會。

十八世紀初在教會舉行聲樂與
器樂的演奏會之情景。

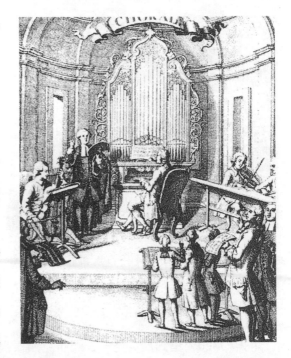

久，但有所謂正式音樂會
的出現，據史料記載應該
是在十七世紀前半的事。
　《新葛羅夫音樂辭典》
提到，1620與30年代在德
國北部的呂貝克（Lübeck）
有一種音樂會稱之為
「Abendmusik」（夜晚音樂），它是在降臨節（Advent）期間（聖誕節的
前四個星期日）教會晚禱儀式之後舉行。雖然這樣的演出是接續在儀
式之後，但事實上卻是獨立的活動，地點剛開始是在教會，但漸漸的
轉移到市政府集會的場所（town hall），聽眾則多是趁著節日到當地尋
求商機的商人，演出時間則大約是一個小時，這應該是最早有所謂正
式音樂會的記載之一。[註1]

　　就從那時候開始，在德國、義大利以及英國等國家，正式音樂會
逐漸普及，人們開始走進音樂廳，純粹地欣賞舞台上的演出。德國呂

註1 Julie Anne Sadie:'Concert', *Grove Music Online* ed. L. Macy (Accessed
　　20 February 2005), 〈http://www.grovemusic.com〉.

這是一幅描繪腓特烈大帝時代，在波茨坦忘憂宮內舉行音樂會的畫作。

貝克的音樂會後來極富盛名，曾經吸引了很多德國音樂家前往朝聖。在音樂史書上，有一個與這個城市相關的故事：在1705年，20歲的巴赫（J. S. Bach, 1685-1750）從當時任職的艾恩斯塔德（Arnstadt）徒步行走大約320公里到呂貝克，去聽布克斯泰烏德（Dietrich Buxtehude, ca. 1637-1707）的演出，當時他請了四個星期的假，但是精采的音樂會讓他流連忘返，最後卻在那兒逗留了整整四個月才回家。

到了十八世紀，音樂會則已經普遍成為音樂家們與愛樂者的社交據點，各式各樣的音樂會遍佈於歐洲各國。著名的英國音樂歷史學家柏尼（Charles Burney, 1726-1814）在1770年代曾經週遊歐洲各大城市，聆聽了無數場大小音樂會，並結識了當地最知名的代表音樂家，回來後他撰寫了《法國與義大利音樂現況》（*The Present State of Music in France and Italy*, 1771）、《德國與尼德蘭等地區的音樂現況》（*The Present State of Music in Germany, the Netherlands and the United Provinces*, 1773）兩本書，成為後世認識當時音樂活動的最珍貴史料，

我們更可以從文字敘述中，一窺各地音樂會蓬勃發展的盛況。

　　1776年柏尼出版《音樂通史》（*General History of Music*），成為最早撰寫音樂歷史的先鋒，而這本西洋音樂歷史的經典著作，內容素材大多是歸納取材自作者到處聆聽音樂會的所見所聞。(註2)

　　或許我們可以這麼說，由於音樂會的廣泛普及，整個西洋音樂史的發展樣貌才因此變得更加蓬勃多元，音樂人擁有了相互交流的表演舞台，音樂史也找到了源源不絕的撰寫題材，大家耳熟能詳的曠世之作，就在一場又一場音樂會的舞台上，以扣人

1705年，二十歲的巴赫曾經走了大約320公里，去聽了整整四個月的音樂會才回家；這幅版畫則是描繪1885年，在巴黎音樂院舉行巴赫200誕辰紀念音樂會的情景。

註2 柏尼擁有英國牛津大學的博士學位，在1770年代早期他曾到過法國、瑞士、義大利、德國、荷蘭、奧地利等國家，在當地圖書館尋找資料、出席最好的音樂會、結識當時最具代表性的音樂家與學者。柏尼優異的文筆，使他的著作閱讀性非常高。除了文字著述之外，他還是一位管風琴家，也寫過不少作品。

心弦的節奏美感與世人見面，那堪稱經典的旋律語言更因為世人構築無限美好的想像世界，穿越百年時光，使天下人為之心嚮神往；偉大的演奏家們，也藉由一場場的音樂會，展現他們不凡的才華，獲得人們掌聲的高度肯定。「音樂會音樂」（concert music）就在這樣的環境背景之下開花結果，逐漸超越教會或是宮廷等其他的音樂類別，以熠熠巨星之姿成為西洋音樂史的主流。

幾百年來，音樂史上舉辦過無可計數的音樂會，但大部分都隨著時間的推移消逝，無聲隱沒在漫漫的歷史長河之中，不再被世人所記憶。其實每一場音樂會從籌畫到完成，都需要相當多的人力投入與付出，帷幕的背後往往可以撰寫出成串的動人故事，不過在現今的音樂書上，音樂會似乎多半只是被拿來當成是時間的紀錄，像是提到一首作品時，會提及這首作品首次演出音樂會的時間，很少專書會以一場音樂會為筆墨焦點，介紹在幕後運籌帷幄的各方人士，詳述這場音樂會的籌畫過程，進一步探討其歷史意義與定位。

本書之書名為《捆包「阿帕拉契」之夜》，其中包含著兩層含義。「捆包」一詞，源自於保加利亞現代藝術家亞法契夫（Christo Javacheff, 1935-）的創作概念wrapping[註3]，這是他的創作手法之一，呈現的方

註3 亞法契夫出生成長於共產黨統治之下的保加利亞，1970年代他逃離鐵幕前往西方世界之後，成為一位極具有創意的藝術家。在家鄉時，亞法契夫曾經從事產品包裝工作，應該是受此影響，他的一部份作品是以所謂wrapping（捆包）的手法來創作。這類型作品的成果，有別於一般展覽是以永久性成品作為作品的呈現方式，它在完成後一定的時間內就會拆

式是將一個物件（像是一座橋、一個山谷、或是一棟建築等等）經過精心設計與規劃之後，以包裝材料將這個物件進行捆包，目的是要突顯他所訴求的議題——多半與大自然和環境保護相關。

「捆包」的目的當然就是希望被「打開」，一般人在接觸這類型作品的時候，首先腦海中會浮現的一個疑問，就是為什麼要「捆包」起來？而他們的好奇心與疑惑，可以透過展覽時創作者所準備的照片、圖片與文字說明等資料，加上自己的思考而得到解答。所以在思維上，欣賞者在欣賞的同時就是在打開這個作品，從過程中認識創作者所期盼突顯的訴求主題。

本書借用這個詞為標題之一，就是基於「突顯主題」與「打開」的意涵。書中的「突顯主題」是一場音樂會；而期盼被讀者「打開」

除，因此展出的並非是永久性成果，而是當作品完成時的照片、文字理念、過程規劃圖等等。

每件捆包作品的創作過程，則需要耗費相當的資源，舉個例子來說，像他1985年的作品《捆包新橋》（*The Pont Neuf Wrapped*），動員了300位專業人士將位於巴黎塞納河上的一座橋使用了可展開成40,876平方公尺的織布材料、13,076公尺長的繩子、加上重達12.1公噸的鋼鏈捆包起來。

亞法契夫在進行捆包創作之前，會先深入評估與思考，這座每天人來人往的橋完成於1606年，亞法契夫覺得在巴黎所有的橋中，沒有一座歷經了像這座橋的滄桑歷史，幾百年來它很誇張的被進行多次外觀上的改變，像是在橋上增設商店，更為了裝設水管而毀壞橋上典雅的洛可可裝飾。創作這個作品，亞法契夫所要突顯的議題是，人們對於這樣一座歷史古蹟破壞的省思。

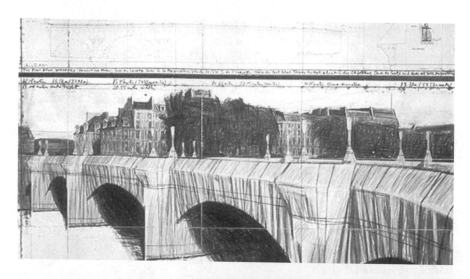

亞法契夫《捆包新橋》的設計圖（上）與完成圖（下）。（資料來源：克里斯
多‧亞法契夫網站 http://christojeanneclaude.net/）

我用「捆包」這個標題，來包裝「阿帕拉契之夜」的幕後故事，就是為了讓人們
再度「打開」它。

而認識的，則是這場音樂會的孕育背景與歷史意義。我嘗試將一個過去較少被突顯的主題，經過深入的史料蒐集、整理、閱讀，再以自己所構思的內容架構組織「包裝」起來，進行論述；這樣的過程，與亞法契夫從一個物件背後所能突顯的議題而觸發靈感，再經由嚴密的包裝設計將其捆包起來成為一件創作，在手法上似乎是相類似的，因此我選用「捆包」這樣的標題，包裝「阿帕拉契之夜」音樂會的幕後故事，就是為了讓人們在60年之後，再度「打開」它，看見比當年現場演出更真實動人的另一面。

　　標題的「阿帕拉契之夜」，所指的是美國作曲家柯普蘭（Aaron Copland, 1900-90）的作品《阿帕拉契之春》（*Appalachian Spring*）的首演之夜，這場音樂會從開始規劃到完成，長達兩年多的時間。相關人士原始的構想，是想委託三位當代作曲家為現代舞蹈先驅葛萊姆（Martha Graham, 1894-1991）譜寫音樂，作為一場結合音樂與舞蹈藝術創作的演出。然而，整個計畫因為種種因素，演出的日期比原定晚了一年，也因此在時間上，它又成為慶祝這場音樂會的幕後主要推動者之一，知名音樂贊助人庫立吉夫人（Elizabeth Sprague Coolidge, 1864-1953）80大壽的盛會，同時也是第十屆「國會圖書館室內音樂節」的焦點。

　　在曲目安排上，當晚首演了三部為葛萊姆女士創作的舞劇音樂作品，除了柯普蘭的《阿帕拉契之春》之外，還包括辛德密特（Paul Hindemith, 1895-1963）的《希律后》（*Hérodiade*），以及米堯（Darius

Milhaud, 1892-1974）的《春天的嬉戲》（*Jeux de Printemps*）。[註4]

　　這三位作曲家分別是當時美國、德國與法國最具代表性的音樂人物之一，辛德密特與米堯因爲躲避戰亂而離鄉背井，當時都居住在美國，他們的共襄盛舉爲這場音樂會增添不少耀眼光彩。而這三首作品中的《阿帕拉契之春》無疑是後來最受肯定的超凡傑作，不但成爲美國音樂歷史上最具代表性的創作之一，更是二十世紀音樂的經典之作，《阿帕拉契之春》的成功當然更爲這場音樂會增添重大的歷史意義。

　　「阿帕拉契之夜」是美國近代音樂歷史上的一場盛會，雖然嚴格說來，它並不是一場純粹欣賞樂器演出的音樂會，因爲當時在舞台上還有舞蹈表演。但就如指揮家拉圖（Simon Rattle, 1955-）曾經說過：

> 美國音樂一大特色，就是和其他藝術形式密切合作。舉凡舞蹈、戲劇、詩歌、繪畫、流行樂、電影皆是。[註5]

　　所以，它是一場結合音樂與舞蹈兩種藝術特色的音樂會，具有時代意義。此外，柯普蘭的作品後來也改編成純音樂會演出的版本，辛德密特的作品首演之後也多半以純樂器的方式來演出。因此，這些作

註4　這三首作品在首演的時候，葛萊姆給辛德密特以及米堯的作品另外取了英文名字，前者是《鏡子前的我》（*Mirror Before Me*），後者是《幻想之翼》（*Imagined Wing*）。

註5　*Music in the 20th Century*: A Conducted Tour by Simon Rattle. An LWT（London Weekend Television）Program.

品並不能單純地視之爲舞劇音樂作品，一定要配合舞蹈來上演，它們後來都成爲二十世紀音樂會曲目的經典。這也就是爲什麼我把它定位爲一場音樂會，而非舞蹈演出。

　　一場音樂會能夠在歷史上留下紀錄，多半是由於當時演出的作品經過時間的考驗淬煉，受到人們絕對的肯定和推崇。「阿帕拉契之夜」首演了美國音樂史上一部精彩絕倫的代表性創作，當它流曳出第一聲音律，這一夜，就注定成爲音樂史上一個劃時代的非凡夜晚。

　　除此之外，我從史料的研讀過程中發現，這場盛會的背後，還可以梳理出一個精采動人的故事：它記載了一位大家所景仰的音樂贊助人，終生無怨無悔推廣音樂的事蹟；呈現了二十世紀最傑出的作曲家與舞蹈家，致力結合兩項藝術而共同創作的過程；訴說了世界級音樂圖書館負責人推動音樂與圖書藝術結合，在幕後的運籌帷幄；見證了三首二十世紀音樂創作的誕生。這些被埋沒在音樂會光環之後的一個個動人故事，無論是在美國音樂史，或者是從整個世界音樂史來看，絕對值得將它挖掘出來，公諸於世，讓人們來重新傾聽、認識和定位，並對這些幕後推手的貢獻致上無限的敬意。

　　這本書主要是針對一場深具歷史意義的音樂會爲論述主軸，將這場音樂會孕育的時代與環境背景、相關人事物，以及演出的作品進行探究，書中所討論的都是由於籌辦這場音樂會所衍生的內容。就如同亞法契夫的創作手法一般，我期盼透過「捆包」這個十分具體生動的概念，將研讀史料之後所獲得與這場音樂會相關且可以深入的議題，

分別包裝在不同的章節。

在內容的安排上，全書總共分為五章：第二章的論述焦點放在這場音樂會的贊助人庫立吉夫人一生的傳奇，包括她的生平小傳、從事音樂贊助事業的始末，以及在國會圖書館成立基金會舉辦音樂節的事蹟；第三章將針對音樂會本身，從相關人士的往來書信和史料中，試著去追溯重建當年整個音樂會的籌辦過程，以及演出之夜的點點滴滴；第四章則從相關史料、舞劇劇本與音樂本身，來解讀柯普蘭和辛德密特兩位作曲家的作品。(註6)

註6 米堯的作品《春天的嬉戲》是被這場音樂會的主事者所完全忽視的作品，所以目前能找到的史料相當有限。由於資料的不足，因此本書將不會深入探究解讀這首作品，而僅在第三章關於音樂會籌備過程的論述中，敘述其委託創作的始末、首演節目單上的介紹，以及相關的樂評報導。

第二章

庫立吉傳奇

若不是一個隱身《阿帕拉契之春》幕後的奇女子
大力推動音樂贊助事業
就沒有這首芭蕾音樂巔峰之作的誕生
來自美國國會圖書館第一手檔案史料
《庫立吉檔案》的完整曝光
讓世人重新看見這位「美國音樂教母」
——庫立吉夫人

「傳奇」（legend），帶著超乎尋常甚至蒙上一層神話和超自然神祕色彩的意涵。《大英百科全書》（*Britannica Encyclopedia*）在解釋這個字彙時，開宗明義地說它的意思是：「關於某一個人或是地方的傳說故事⋯⋯。早期這個字的意思是聖人們的事蹟。」前者指的是一個故事，而後者指的是值得稱頌的事蹟；現代人則常用這個字來形容不可思議的人事物。或許我們可以這麼說，當一個人成就了一段不太尋常、令人驚歎的經歷，而這些經歷所形成的故事足以為後世所傳頌，這就可以說是「傳奇」。

在「阿帕拉契之夜」的背後有一個神秘人物，她是這整個演出計畫最重要的支柱：

音樂會最初的構想，是由她所發想；幾位作曲家的創作委託，都是由她所決意；演出的製作，是由她所捐贈的基金會負責執行；演出的場地，是以她命名；在整個籌備過程中，她耐心地與相關人士在往來書信中商談細節、進行決策；而這場演出，除了是一場結合當代音樂與舞蹈的藝術盛會外，同時也是為了慶祝她的80大壽。

她是誰？她就是——庫立吉夫人。

她在這一場音樂會，或甚至是在二十世紀西洋音樂史上，所扮演的角色及其所成就的種種事蹟，庫立吉夫人無疑正在書寫一段她自己的「傳奇」；而進一步去挖掘探索這則人生傳奇，多面向揭開隱匿在這場音樂會背後的故事面貌，有助於我們更加深刻理解這場音樂會的歷史意義和特殊定位。

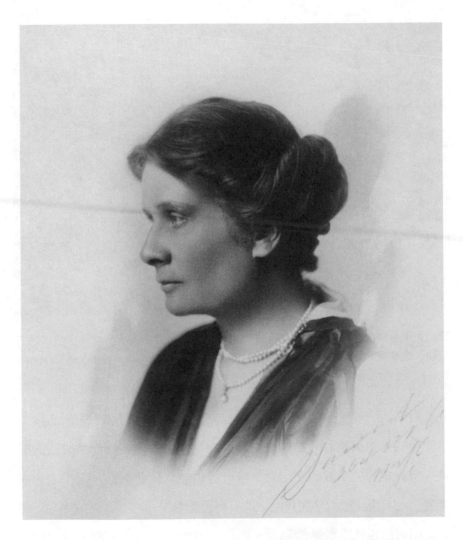

在二十世紀西洋音樂史上，庫立吉夫人正在書寫一段她自己的「傳奇」。（圖片提供：傑弗瑞·庫立吉）

耶魯大學音樂館門口。此棟建築興建於1917年，是庫立吉夫人所捐贈，並以她的父親（他畢業於耶魯大學）命名。建築物的全名為Albert Arnold Sprague Memorial Hall。（王漛薇攝於2005年1月25日）

　　對國內一般愛樂者來說，庫立吉夫人或許是個相當陌生的名字；學音樂的人如果細心一點，也許經常會在近代室內音樂作品樂譜的前頁，瞥見她的名字就印在上面，但可能也僅止於此而已，很少人會去深究「她」是什麼人？與作品之間有何關聯？

　　相對於現代人對她的陌生，與她同時代的大作曲家們，諸如巴爾托克、布瑞頓、柯普蘭、辛德密特、米堯、荀白克、史特拉汶斯基……等人來說，庫立吉夫人可是大家所熟知而且敬重的人物！

看看那些在美國芝加哥、華盛頓、耶魯大學裡，以她命名的建築物，即可見一斑。她是一位終其一生在幕後耕耘、推動精緻音樂藝術活動、鼓勵當代音樂創作的女士。在她的傳記封面上，作者芭爾博士就把她定位為一位「美國音樂贊助人」（American Patron of Music）。

西洋音樂大師的幕後功臣
——音樂贊助人

「贊助」（patronage）在西方音樂歷史發展過程中，一直有著不容忽視的深遠影響：

1723年，德國萊比錫的聖托瑪斯（St. Thomas）教堂提供巴赫工作機會，讓他生活無憂、發揮所長，幾年後寫下《馬太受難曲》這部能夠撫慰千萬人心靈的作品；1761年，富裕的匈牙利埃斯泰爾哈吉家族（Esterházy family）聘請海頓前來宮廷任職，穩定的工作與幽靜的貴族生活環境，加上主人對音樂的熱愛以及對他的器重，他一待就待了將近30年，譜寫出上百首膾炙人口的不朽樂章；1792年，年僅22歲，懷抱著雄心壯志的年輕貝多芬，在他波昂的雇主選帝侯法蘭茲（Maximilian Franz）的資助下，搭乘驛馬車走了八百多公里，一個星期之後才抵達音樂之都維也納，雖然人生地不熟，還好里諾斯基王子（Karl von Lichnowsky）提供他住所，再加上多位皇宮貴族的協助，貝多芬才得以定居下來，偉大的作品於是一一問世。

聖托瑪斯教堂、埃斯泰爾哈吉家族，以及法蘭茲與里諾斯基等人之所為，可以說就是對藝術的一種「贊助」行為。

　　藝術創作不是生產事業，無法自給自足，只有靠「贊助」，靠不斷地給予支持與鼓勵才能蓬勃發展，古今皆然。細數西洋音樂史上，從早期的教會，十七、十八世紀的宮廷到現代，以個人為主的不同贊助方式，數百年來提供了孕育音樂創作的環境，促成了無數偉大作品的誕生。

　　針對「贊助」的主題討論，無庸置疑地，可以讓我們從不同的角度去檢視一部作品的創作緣由與背景，然而，贊助者所扮演的角色，在過去並沒有非常受到重視，主要原因應該在於過去西洋音樂歷史的撰著方式，往往鎖定作品風格、作曲家與演奏家為主軸，由於贊助者不是歷史敘述中的主角，因此相關資料的彙整與搜尋，實屬一項不易執行的工程。

　　其實，若翻閱相關音樂歷史書籍，關於贊助重要性的論述，時有所見，比如說《西洋音樂史》（*A History of Western Music*）一書中論及巴洛克早期音樂的文化背景時提到：

> 富有極權的政權在1600至1750年之間統治著歐洲，……在他們贊助之下，幫助了新的音樂類型孕育。

　　這本書在談論二十世紀美國音樂時，則下了一個標題「The University as patron」，討論在北美洲地區，由於大學提供作曲家穩定的工作，成為音樂創作的贊助者，因此，作曲家的另一個身份，大都是大學教授，他們的活動與校園關係密切，造就了所謂「學院派作曲家」；而這樣的贊助制度，也使得北美與歐洲的作曲家處於截然不同

的生存與創作環境裡，後者的支持資源多半來自於廣播網、作曲家聯盟、音樂節，以及相關單位的捐助。⁽註1⁾　雖然贊助的重要性不乏相關論述，但由於史料蒐集不易，針對這個主題的深入研究並不多見。

　　2001年冬天，我在美國國會圖書館音樂部（Music Division, Library of Congress）借閱了該館《庫立吉檔案》中的幾份文件；⁽註2⁾而在查閱檔案目錄的同時，我對於其檔案內容能夠收藏如此大量近代室內音樂

註1　Donald Jay Grout and Claude V. Palisca. *A History of Western Music,* 6th ed. (New York: Norton, 2001), 253, 767.

註2　《庫立吉檔案》（全名為 *Elizabeth Sprague Coolidge Foundation Collection*，簡稱 *The Coolidge Collection*）是國會圖書館音樂部的重要特殊館藏（Special Collection）之一，總共有286個檔案盒（Box），分為十二大類，內容主要是庫立吉夫人一生從事音樂贊助工作的檔案，像是成立贊助基金會的重要資料、她與當代作曲家們往來之書信，以及委託創作原稿等等，是近代音樂史上極珍貴的檔案文獻。

檔案文獻（Archival documents）是一個機構因業務運作下而產生的資料，也可以是某一個人在其一生中，所累積下來的文件。它的珍貴、完整與詳盡，對於學術研究而言，有著無可取代的價值功能，深入其內容，有如田野調查，是建立一份歷史研究之真實性與權威性很重要的工作。

在個別檔案文獻的命名上，國會圖書館通常會採用兩種名稱：「archive」或是「collection」。前者在中文辭典多翻譯成「檔案」，指的是在一個既定模式運作下所產生的檔案資料；後者則是「收藏」、「特藏」，內容是以書信、手稿等等為主。雖然學理上有所區別，但是互相之間的區隔似乎也並不明顯，甚至時有互換性，像國會圖書館的《摩登豪爾檔案》（*Moldenhauer Archive*）內容主要是德裔美籍音樂學者摩登豪爾（Hans Moldenhauer, 1906-87）先生一生所收集的西洋音樂歷史上的第一手資料，如作曲家手稿與書信，以及他的私人信函等等，照內容來看，應該是一份「特藏」而非「檔案」；然而，另一份《艾文‧柏林特藏》（*Irving Berlin*

創作之原稿，^(註3) 甚感好奇！

　　我仔細閱讀目錄的詳細內容之後發現，資料不僅收藏豐富還鉅細靡遺，當下頓時相當感佩這個檔案的主人，如此用心地做了那麼多有意義的事，並妥善保存這份完整的資料！這份檔案的主人就是庫立吉夫人，而裡面記錄了她一生推動音樂活動的歷史。

　　令我當時印象最為深刻的是，她與當代重要作曲家們的往來書信，這些都存放在總數達109個檔案盒的信件文獻中。從文件中，我發現庫立吉夫人對任何音樂會的籌畫或是作品的委託，無不投入相當的時間與心力，頻繁地和相關人員討論再討論，而在這過程中的往來書信，以及音樂會落幕之後相關媒體（報紙、期刊、雜誌）的報導與樂評、邀請卡、節目單，皆被完好保存了下來。因此，這份檔案可謂相

Collection），內容實際上涵蓋相當多俄裔美籍的知名歌曲作家柏林（Irving Berlin, 1888-1989）個人事業檔案，卻以「特藏」命名。

在本文中，*The Coolidge Collection*將譯成「庫立吉檔案」，因為我們認為這份文獻的內容，是庫立吉夫人以音樂贊助人身分，從事相關活動數十年所累積下來的檔案，這樣的內容性質，以「檔案」而非「特藏」命名，比較能夠詮釋出內容的意義。

註3 相關作品包括了諸如巴爾托克的*String Quartet no. 5*、柯普蘭的*Appalachian Spring*、克倫姆（George Crumb, 1929-）的*Ancient Voices of Children*、辛德密特的*Hérodiade*、奧內格（Arthur Honneger, 1892-1955）的*String Quartet no.3*、拉威爾的*Chansons Madécasses*、荀白克的*String Quartets no.3 and 4*、史特拉汶斯基的*Apollon musagete*、浦羅高菲夫的*String Quartet op. 50*、浦浪克的*Sonata for Flute and Piano*……等等。完整目錄可參閱庫立吉夫人傳記之附錄B。Cyrilla Barr. *Elizabeth Sprague Coolidge: American Patron of Music* (New York: Schirmer, 1998), 353-364.

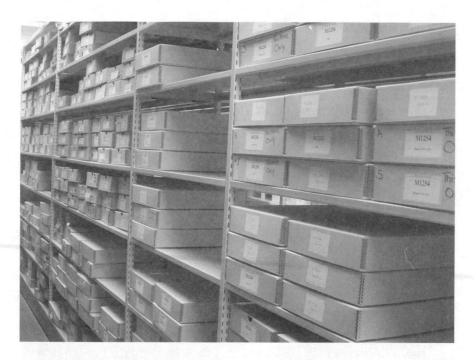

美國國會圖書館音樂館典藏室內排列整齊的文獻檔案盒，裡面存放的都是珍貴的第一手資料。（曾子嘉攝於2005年1月20日）

當程度呈現了許多近代音樂史上重要創作或是演出的孕育過程。

美國作曲家、指揮家、音樂教育家舒勒（Gunther Schuller, 1925-）曾說過：

> 藝術或是音樂作品的贊助人，往往沒有受到該有的認可，遑論受到讚揚。這可以說是一種幕後工作。如果作品成功，受到稱讚的是作曲家。極少數的人會把這樣的成就也同時歸功於開始孕育這首作品的人士或是委託個體。[註4]

註4 Ibid, IX.

他說的沒有錯，雖然庫立吉夫人是國際知名的音樂贊助人，但大家對於她的認識多半是僅知其名，很少人曾深入了解她在幕後催生偉大作品的努力，在國內似乎也從未有過介紹她的相關文章。

庫立吉夫人在音樂贊助上的主要貢獻與成就，依我的分析，可以歸納出以下五個部份：

1. 成立基金會，主辦音樂節、作曲比賽、委託創作。

2. 資助當代作曲家，尤其是因戰亂而避居美國的歐洲作曲家。

3. 帶動作品手稿與史料捐贈之風氣。

4. 在國會圖書館裡，出資興建一座小型音樂廳「庫立吉廳」。

5. 保存生平從事音樂贊助活動的資料。

庫立吉夫人基金會的運作，促成了涵蓋幾乎所有近代西洋音樂史上代表性作曲家們的兩百多首創作，爲二十世紀音樂添增一份無價的豐富資產；而音樂節活動的舉辦，讓以演出爲主軸的美國音樂歷史，寫下輝煌燦爛的一章；[註5] 而對作曲家的大力資助，更讓許多具天份的歐洲音樂家由於故鄉局勢的逆轉，而能夠在美洲大陸安定棲身，繼續從事創作與教學，爲音樂歷史貢獻心力；捐贈作品手稿，讓音樂作品能被國家妥善保存，成爲全民的藝術文化資產；至於出資在國會圖書館內興建「庫立吉廳」，更爲國際樂壇提供了一個室內音樂演出的最佳

註5 "the history of music in America revolves chiefly around performance."
Richard Crawford, *A History of America's Musical Life* (New York: Norton, 2001), 785.

場地；庫立吉夫人生平用心保存相關贊助活動檔案，則是爲後人留下珍貴的學術研究史料。

　　這本書並非以音樂贊助爲主軸，而我也無意刻意突顯或重新定位贊助人的歷史地位，或是扭轉音樂歷史撰述之主軸，而是在研讀庫立吉夫人生平文獻資料後，有感於她爲藝術服務、爲人類心靈服務的精神，興起爲她建構《庫立吉傳奇》的撰文動機，讓世人得以認識這位傳奇女子。

　　另一方面，也算是呼應舒勒有感於贊助人歷史地位長期以來受到忽視的話語，期盼除了探討「阿帕拉契之夜」的歷史意義之外，同時也能夠深入庫立吉夫人的成長背景，以及她在音樂贊助上的主要事蹟與影響，讓大家在爲偉大作曲家作品感動之時，也能讀到幕後那不爲人知的故事，感念庫立吉夫人的默默付出。

資金雄厚的音樂家族

　　庫立吉夫人1864年10月30日出生於美國芝加哥，而她之所以能夠創造出輝煌的音樂贊助事業，除了她所繼承的雄厚遺產外，最重要的應該是在她成長過程中家庭環境對她的深遠影響。

　　她出生在一個富裕家庭，遠在十七世紀前半，她父母親的祖先從英國移民到新大陸，屬於定居好幾代的典型移民家庭，從一開始的務農，到後來有部分家族進入公職服務。而庫立吉夫人對音樂的敏銳與喜好，應該是遺傳自母親南希（Nancy Ann Atwood, 1837-1916）的家族，尤其是她的外祖父班奈哲（Ebenezer Atwood, 1802-69），他是一位

美國國會圖書館富麗堂皇的大廳（作者攝於2005年1月29日）

美國國會圖書館氣派輝煌的主閱覽室（作者攝於2005年1月29日）

美國國會圖書館氣派輝煌的主閱覽室（作者攝於2005年1月29日）

作者與葛羅西博士合影（孫婉玲攝於2005年1月19日，葛羅西博士在這天下午帶領作者以及三位研究生助理，前往音樂典藏室進行了一趟深度之旅）

公務員，雖然不是很富裕，但能提供家裡很好的知識學習環境，與朋友鄰居們唱歌與演奏樂器是生活上的重要消遣。

就如她母親曾經回憶：「我們學音樂就像學走路一樣，事實上，並不需要刻意去學就會了，就像我們長牙齒一般，時間到了就會長出來。」(註6)

因此，家中小孩都會唱歌和演奏樂器。南希家中有13個兄弟姊妹，她排行第八，喜歡音樂的外祖父還將孩子們組成了一個合唱團，在當地頗有名氣，常應邀在重要節慶上演出；此外，他還擔任當地教會的合唱指揮，小孩們都是當然成員。

庫立吉夫人的父親艾柏特（Albert Arnold Sprague, 1835-1915）是耶魯大學畢業生，他出生於美國東北部佛蒙特州（Vermont）的藍道夫（Randolph），這個城市與母親南希所出生的城市，同樣是在佛州的巴納德（Barnard）只有15英哩的距離。

艾柏特的大學成績極為優秀，畢業後本想以律師為業，但由於染上肺結核在醫生的建議下回到家鄉靜養，他有一段時間在父親的農場上工作，而也就是在這段時間，他認識了南希。他們兩個人算是同鄉，兩人相識的機遇與地緣有著密切的關係，在庫立吉夫人的傳記上提到，可能是艾柏特認識南希的某一位兄弟而把兩人湊在一塊兒。(註7)

美國總統林肯在1862年簽署了建構連結密蘇里河與加州的鐵路，艾柏特雖然不是學商出身，但卻嗅出了東西岸鐵路連結後的龐大商

註6 Barr, 7.

註7 Ibid, 8.

機，毅然而然地決定到這整段鐵路的最重要中途連結口，位於五大湖區的芝加哥發展。1861年12月9日，已經和南希訂婚的艾柏特，向父親借了2,300美金後，獨自一人離鄉背井打天下，一年後當他打下一點事業基礎時，便回到家鄉向南希求婚，1862年9月29日，兩人在雙方家人的祝福之下結為夫妻。南希曾回憶這場婚禮，儀式很簡單，他們在10點結婚，之後兩人立即前往車站，搭11點的火車展開蜜月之旅，親人們則是在月台上舉行慶祝會歡送他們。

艾柏特的生意擴展迅速，成為相當成功的企業家，他的公司（Sprague Warner Company）專營食品進出口批發，龐大的事業版圖幾乎橫跨整個美洲大陸。他與南希共生了三個小孩，分別是伊麗莎白（Elizabeth, 就是庫立吉夫人，不過她在前往東部求學前都是用Elizabeth 的暱稱Lizzie 這個名字）、凱莉（Carrie）以及蘇絲（Suzie），都是女孩子，但很不幸地，夫人的兩個妹妹在她八歲的時候先後因病早逝，伊麗莎白成為這個富裕家庭唯一的掌上明珠，備受寵愛。

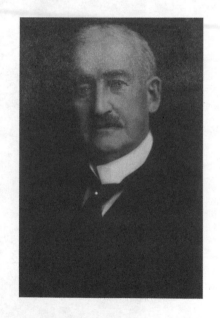

庫立吉夫人的父親艾柏特，龐大的事業版圖幾乎橫跨整個美洲大陸。（圖片提供：傑弗瑞・庫立吉）

南希雖未受過高等教育，但極為重視知識的追求和對子女的教育；她

本身相當喜愛閱讀，家中藏書豐富，如莎士比亞全集、但丁的作品等
從古典到當代的文學、藝術著作、樂譜無不涵蓋。她自己出生於一個
充滿音樂氣息並重視音樂薰陶的家族，加上本身的喜愛，因此音樂一
直是家庭生活中的重要一環。

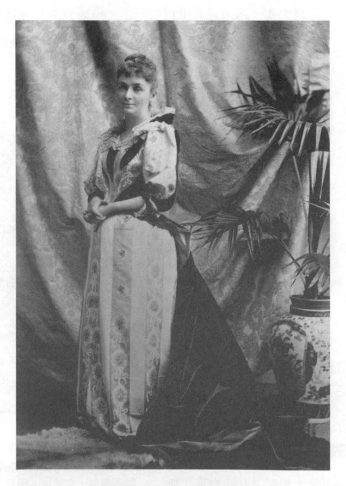

庫立吉夫人的母親南希，來自充滿音樂氣息並重視音樂薰
陶的家族。（圖片提供：傑弗瑞・庫立吉）

從相關文獻得知，庫立吉夫人對音樂知識涉獵廣泛，並擁有高度的音樂素養。除了家庭成長環境的影響之外，還有兩個很重要的因素：一是她曾經正式拜師學琴，另外則是富裕的家庭背景讓她有機會到處遊歷增廣見聞。

10歲拜師學琴，學習作曲

伊麗莎白開始正式學習音樂，大約是在10歲的時候，她向鋼琴家華特森（Regina Watson, 1845-1912）學琴。

華特森出生於德國，但從小隨父母親移民到美國，之後又回到德國，在柏林曾跟隨鋼琴鬼才李斯特的愛徒——英年早逝的波蘭鋼琴家陶齊希（Carl Tausing, 1841-71）學琴。[註8] 她居留柏林期間，曾經結交很多當時音樂界的知名人士，[註9] 此外應該還認識舒曼的妻子、也是19世紀最著名的女鋼琴家克拉拉・舒曼（Clara Schumann, 1819-96）、德國名小提琴家與音樂教育家姚阿幸（Joseph Joachim, 1831-1907）等人。

1874年，當華特森定居芝加哥之後，就學她的老師當年一樣，自己開設了一所私人鋼琴學校（Mrs. Regina Watson's School for the Higher Art of Piano Playing），伊麗莎白是最早進入這個私塾鋼琴學校學習的學

註8 陶齊希於1865年定居於柏林，在那兒開設創了一所鋼琴演奏學校（Schule des Höheren Klavierspiels）。

註9 傳記中提到了諸如德國鋼琴家和指揮家凡・畢羅（Hans von Bülow, 1830-94）、俄國鋼琴家魯賓斯坦（Anton Rubinstein, 1829-94）、音樂家阿貝特（Eugène d'Albert , 1864-1932）等等。

生之一。

　　華特森能說四國語言，極具音樂天份，從小就嶄露出成爲優秀演奏家的潛力，但她就像很多十九世紀的女性音樂家一樣，結婚後放棄成爲舞台上明星的遠大志向，而以教授鋼琴爲業，不過她在教學上也是成就非凡，曾被譽爲「美國最卓越的鋼琴教師」。她的師承、專業與嚴謹態度，包括她的歐洲見聞，相信都對夫人產生一定的影響。（註10）

　　除了鋼琴外，伊麗莎白還嘗試作曲，她曾把作品《晚餐後的歌曲》（*After Supper Songs*）寄給當時美國知名的女性作曲家畢琪（Amy Beach, 1867-1944），請她指教。（註11）她們之間往來的書信透露出，畢琪對伊麗莎白的音樂天份頗爲讚賞，並曾以嚴肅認眞的語氣鼓勵她，應該尋找更優秀的老師繼續學習。

　　庫立吉夫人寫過的音樂作品，大部分完整地保存在《庫立吉檔案》中，多半是小品集或是室內樂作品，芭爾博士提到，庫立吉夫人在創作手法上，受到後期浪漫風格的影響，和聲上較爲厚重，會使用很多半音以及類似華格納主導動機的手法。

註10 從《庫立吉檔案》所保留的華特森音樂教室所謂「Class Reunion」獨奏會的節目單中，可以看到當1876年學琴學了兩年的她，已經可以彈奏簡易的莫札特奏鳴曲以及巴赫的英國組曲。隔年，她可以彈奏孟德爾頌、舒伯特以及貝多芬的曲子。在她母親的日記中，也曾經提到1881年那一年，她的女兒在一場音樂會中彈奏一首協奏曲。 Barr, 20.
註11 這部作品是20首爲兒童而作的歌曲集，大約創作於1890年代末期。

18歲歐洲之旅，聽遍各大歌劇

　　十九世紀後半的美國，雖然各項發展已具有相當規模，但比起有著悠久歷史的歐洲，尤其在藝術文化方面，還是無法相提並論；因此，當時的美國人對歐洲祖國還是相當嚮往，帶著子女到歐洲增廣見聞，似乎是每個富裕家庭必須安排的一件事。

　　1882年，伊麗莎白已經是18歲亭亭玉立的少女，爲了慶祝這位家中唯一掌上明珠的成年，庫立吉一家規劃了一趟歐洲之旅，對夫人來說當然也是意義深遠。

　　他們在5月17日出發，5月25日抵達英國，兩個月的期間，他們聆聽了很多場的音樂會與歌劇，接著到比利時的布魯塞爾。這一家人在這趟旅途中，充分展現出對歌劇的熱愛，每到一個地方一定去聽歌劇，聽遍當時最頂尖歌手演唱最新的劇目。

　　在巴黎，最吸引她的是富麗堂皇的歌劇院 Théâtre de l'Opéra，這座從1861年開始興建的劇院，由於普法戰爭而延誤到1875年才開幕，當時還非常新穎，被譽爲是歐洲最棒的歌劇院之一。

　　結束巴黎之旅後，一家人接著前往拜魯特（Bayreuth），觀賞了1882年華格納最後一部歌劇《帕西法爾》（Parsifal）的首演。拜魯特的劇院（Festspielhaus）當時爲了演出華格納的《指環》（Ring Cycle）建立於1876年，但由於經濟上的因素，第二次的拜魯特音樂節則在六年後的1882年才再次推出，而夫人一家正好趕上這場的音樂嘉年華。這次音樂節的唯一劇目就是《帕西法爾》，總共演出十六場。

華格納的《帕西法爾》描述心懷不軌的巫師，刺傷「聖杯騎士之王」安佛塔斯並奪走聖矛，安佛塔斯獲得神諭，找到大智若愚的帕西法爾為他奪回聖矛。帕西法爾抵抗美人計圈套，破除女巫的蠱惑，取回聖矛，進而被推為「聖杯騎士之王」。（費迪南‧里克繪圖／《帕西法爾》）

　　伊麗莎白與南希都在日記上提到，8月14日她們一家出席了一場演出，伊麗莎白說：

> 我們晚上前往拜魯特，在華格納的劇院聆聽了由他自己親自指揮的音樂演出。很偉大吧！

南希則在提到謝幕時說：

> 他（華格納）坐在包廂點頭致意，然後被請上舞台，這真是

歷史性的一刻。(註12)

　　兩人對華格納當晚所扮演的角色似乎有不同的敘述，不過，由當時的節目單來看，伊麗莎白可能搞錯了，因爲那天華格納並沒有指揮，他當時已經相當虛弱，幾個月後就與世長辭。根據史料記載，在這次音樂節中，華格納只指揮了最後一場的演出，而由她們母女的日記來看，很可惜的庫立吉一家並沒有出席那場歷史盛宴。

　　這趟旅行前後長達11個月，庫立吉家族幾乎走遍整個西歐的每一個國家，以及非洲的一部分地區。在維也納時，他們還聆賞了布拉姆

華格納根據德國古老傳說《帕西法爾》的故事寫成劇本。（馬爾基奧洛繪圖／《帕西法爾》第一幕第二場，聖杯城的大廳）

註12 Barr, 29.

斯演出自己的室內音樂作品。

歐遊結束回美國後，重視教育的南希開始積極安排女兒的大學教育。當時，美國最好的學校在紐約，所以她決定送女兒到那兒求學。1883年，伊麗莎白進入紐約的一所寄宿學校就讀，課程內容主要著重於語言、文學、哲學、科學、教會歷史以及藝術方面等等；該大學也設有音樂課程，如唱聽寫、聲樂或器樂的個別課程，並有琴房供學生練習。此外，還安排課外教學，讓學生前往觀賞紐約樂愛樂協會的音樂會彩排演出。

該校亦相當重視學生外語能力的提昇，共聘請了五位來自於巴黎的法文老師，所有學生都被要求能讀與能說法文。傳記上提到，當時夫人非常熱衷於法文的學習，是班上最積極用功的學生，另外她也學德文。這些課程訓練奠立了她的外語基礎，使她日後可以用德語和法語廣交歐洲的音樂家朋友。

當夫人在紐約求學時，紐約大都會歌劇院正式開幕，不過她並沒有參加開幕當天演出的盛會，而是之後由一位家庭的朋友漢伯格先生（Mr. Hamburger）帶她去聽了瑞典女高音克莉絲汀·尼爾森（Christine Nilsson, 1843-21）與義大利女中音斯卡琪（Sofia Scalchi, 1850-1922）演出的歌劇《浮士德》（*Faust*）。芭爾博士在書中臆測，或許是在歐洲已經聽過太多一流的演出，這場音樂會似乎沒令她深刻印象，因此在檔案中並沒有留下隻字片語。

不過，從歷史文獻中我們可以得知，大都會歌劇院1883年10月22日開幕演出的劇目，就是古諾（Charles Gounod, 1818-93）的《浮士

德》，前述兩位歌手皆是當晚的主角，她們都是當時國際上最知名的歌手，特別被聘請來擔任開幕的重責大任，會選擇這場有代表意義的演出，應該是事先有計劃的安排。

1884年，伊麗莎白學期結束後回到芝加哥，她沒有再回去繼續完成學業，這是由思念她的母親所做的決定，她們自己蓋了一棟大房子，她希望女兒能陪伴在身邊。十九世紀後期美國的社會型態中，女主人掌管家中一切大小事務，母親與女兒之間的關係是類似所謂「apprenticeship system」（學徒制度），母親會訓練女兒做家事（housewifery）以及身為人母之道（motherhood）的藝術。受過基礎教育懂得理家，似乎就是她們對女孩們的期望，至於追求更高深的學位，好像並不是那麼重要的事，尤其他們擁有優渥的環境。不過，我們可以從傳記中得知，未能完成大學學業，是庫立吉夫人終其一生都感到相當遺憾的事。

那一趟歐洲之旅與短暫的紐約求學生涯，卻讓伊麗莎白成長許多，回到芝加哥後她繼續向華特森學琴，並在她舉辦的音樂會中擔綱演出。她們的生活表現出十九世紀晚期，美國富有人家的一種型態：聽音樂會、晚餐、週末幾個家族聚在一起舉辦家庭音樂與戲劇活動。

當時，芝加哥的音樂舞台也開始活躍了起來，來自世界各地頂尖知名的演唱演奏家有如過江之鯽，例如被譽為二十世紀初「聲樂天王」的義大利聲樂家卡羅素（Enrico Caruso, 1873-1921）和「聲樂天后」——澳洲聲樂家梅爾芭（Dame Nellie Melba, 1861-1931），以及諾迪卡（Lillian Nordica, 1857-1914）、珊布莉琪（Marcella Sembrich, 1858-

1935），還有於1919年擔任波蘭總理，還身兼作曲的鋼琴家帕德雷夫斯基（Ignacy Paderewski, 1860-1941）、卡萊諾（Teresa Carreño, 1853-1917）等等。

父親是開拓音樂活動的推手

庫立吉夫人的父親艾柏特，是個善於經營管理的成功生意人。在芝加哥，他非常熱心貢獻所長在推廣藝術活動上。艾柏特對女兒最大的影響，可能並不是在商業頭腦上，而是他本身對音樂的愛好，對音樂事業的大力推動，包括芝加哥交響樂團和芝加哥藝術機構的成立，他都積極參與相關的籌備工作。1882年，他成為「芝加哥音樂節協會」（the Chicago Musical Festival Association）董事會的成員，負責音樂演出活動經營，以及資金的籌募相關工作。

參與這些工作對夫人一家人來說，產生非常深遠的影響層面：因為在這之後，他們一家人開始熟識很多音樂家，例如在美國音樂歷史上被譽為第一位美國指揮大師的托瑪斯（Theodore Thomas, 1835-1905），就成為他們家庭的好朋友。[註13]

註13 托瑪斯出生於德國，父親從小教他小提琴，據說6歲就能公開演出。1845年隨家人到紐約。1854年曾是紐約愛樂協會的成員。1860年代以指揮家的身分活躍於紐約樂壇，對美國音樂歷史貢獻殊偉，他是知名的辛辛那提音樂院（Cincinnati College of Music）的創始人，並擔任過院長（1878-80）。1891年擔任芝加哥管絃樂團的指揮（Chicago Orchestra），在他的傑出領導之下，芝加哥的音樂演出活動為之蓬勃發展，此時樂團演出的音樂廳（Orchestral Hall）開始興建，1904年底開幕。在他過世後，為了表揚他的傑出貢獻，樂團的名字在1906年改成「狄奧‧托瑪斯樂團」

歌劇《浮士德》的場景

在艾柏特以及一些愛樂者的努力奔走之下，芝加哥開始出現大規模的音樂活動。1882年5月，他們舉辦了第一次的音樂節，雖然在財政上損失了將近10,000美元，但這群人還是再接再厲，在兩年後舉辦了第二次的音樂節，艾柏特則在其中扮演著經濟保證人（guarantor）的重要角色。

為了展現開拓音樂活動的雄心，他們在這一次的音樂節還遠從歐洲，請到曾在第二次拜魯特音樂節上演唱的三位歌手前來共襄盛舉；此外，還請到赫赫有名的女高音克莉絲汀．尼爾森前來在歌劇《浮士德》中，跨刀演唱瑪格麗特（Marguerite）一角，這位瑞典歌手是當時

（Theodore Thomas Orchestra），1912年才改成「芝加哥交響樂團」（Chicago Symphony Orchestra），在這樣的基礎下，這個樂團發展成為現今世界頂尖交響樂團之一。

最傑出的聲樂演唱家，隔年紐約的大都會歌劇院開幕，也是由《浮士德》揭開序幕，而擔任女主角重任的正是這位來自北歐的女高音。

前文曾述及，伊麗莎白到紐約求學時，曾在一位家人朋友的安排下，前往剛開幕的大都會歌劇院，欣賞了克莉絲汀·尼爾森演唱的《浮士德》，由此看來，早在一年前，她就已經在紐約聽過這位國際級歌手的演唱。

雖然第二次芝加哥音樂節在國際級演唱家的助陣之下，仍是赤字累累，卻沒有澆熄這群當地愛樂者推廣音樂活動的初衷和那股熱情，隔年，他們更加雄心萬志地推出了芝加哥的第一個歌劇季，邀請到更多第一流的歌手陣容，在4月13至25日短短的12天之間，竟上演了整整14部歌劇。這在當時來說，真是一項令人咋舌的驚人壯舉，即使在今天，如此浩大的演出規模，仍令人不得不佩服主辦單位的魄力與氣勢！

此時，艾柏特所扮演的角色更為重要——出任音樂節董事會的主席（the head of the board of directors）一職，這次活動也終於帶來經濟上的豐碩成果，而且為芝加哥在美國音樂史上取得一席之地，奠定了未來音樂發展的堅實基礎。多年來，艾柏特積極參與並推廣音樂活動的不懈努力，相信對他的寶貝女兒伊麗莎白一定產生不可磨滅的影響。

庫立吉夫人出生於富裕家庭，從小在音樂環境中成長；重視教育的母親，在家中擺放著經典文學作品供家人閱讀；一趟歐洲之旅，更讓她見到了布拉姆斯、華格納…等當時最代表性的作曲家，實地體驗

了十九世紀末歐洲豐富精緻的音樂活動；紐約的求學生涯，則奠定她的外語基礎；父親的經營理念以及對藝術活動的積極投入，讓她深深了解推廣音樂活動的內涵與意義。

庫立吉夫人表現出和當代其他贊助者不同作風的主因，應該是在於：優渥的音樂家庭背景和生活體驗，培育出她豐富的學養與廣博的見聞，加上她算是個實質的音樂家，從小跟隨名師底下學習鋼琴，琴藝精湛，再加上對音樂的執著與熱忱！種種因素，在在成為締造她一生對音樂事業不凡貢獻的前因。

愛上好友的弟弟菲德列克

1891年，伊麗莎白嫁給菲德列克·庫立吉（Frederic S. Coolidge, 1863-1916），成為庫立吉夫人。菲德列克（以下簡稱菲德）是家中老么，同樣出生於聲譽良好的世家，為波士頓著名家族的後裔，他的父親是一名波士頓的傑出律師，和父親同樣畢業於哈佛大學的菲德，在校成績與表現相當傑出優異，連續四年都擔任班代。

伊麗莎白和菲德兩個人，應該是透過菲德的姐姐伊莎（Isa Coolidge）的關係才認識的，她與伊麗莎白是好朋友。菲德欣賞伊麗莎白的熱誠率直與音樂才華；伊麗莎白則深愛著菲德，我們可以從《庫立吉檔案》裡看到，她完整保存了菲德寫給她的所有情書，從第一封到最後一封信件，不過，菲德卻很少將伊麗莎白寫給他的信留下來。

艾柏特對掌上明珠的婚事，態度極為慎重，在論及婚嫁前，他甚至要求菲德提出哈佛大學成績單和活動紀錄給他參考，這位優秀的年

菲德列克‧庫立吉為波士頓著名家族的後裔，菲德
欣賞伊麗莎白的熱誠率直與音樂才華。（圖片提
供：傑弗瑞‧庫立吉）

輕人最後當然順利通過泰山大人的嚴格考驗。1890年11月12日，在家
人的祝福聲中有情人終成眷屬。

　　在當時傳統的社會風氣之下，伊麗莎白是屬於新女性的一群。

　　她從小接受良好的教育，很有自己的主見，尤其當她結識了一些
活躍於演奏舞台的女性鋼琴家，像是出生於委內瑞拉，在紐約長大，
曾在巴黎求學的卡萊諾，以及同樣在芝加哥長大但留學維也納的柴斯
勒（Fannie Bloomfield Zeisler, 1863-1927）等人之後，伊麗莎白同樣面

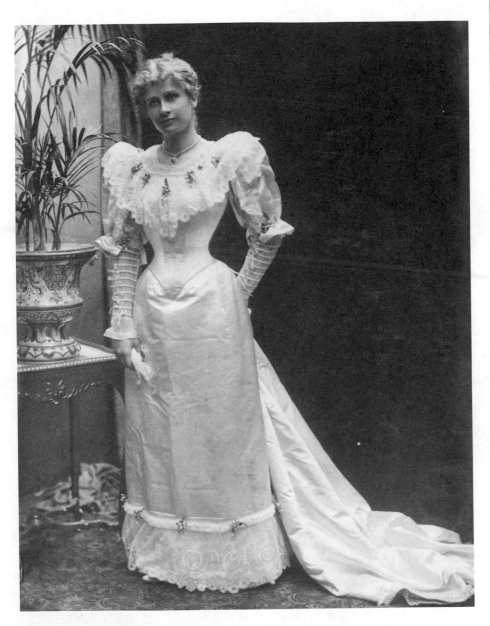

穿著新娘禮服的伊麗莎白（圖片提供：傑弗瑞・庫立吉）

臨了當代新女性的內心抉擇，是要發展自己的生涯事業？或是嫁做人婦安份過著樸實的家庭生活？

　　這個時候的芝加哥音樂活動，更為繁盛豐富地開展起來，逐漸成為世界樂壇的重鎮之一。義大利男高音塔瑪紐（Francesco Tamagno, 1850-1905）1887年在威爾第親點之下，擔任歌劇《奧泰羅》（Otello）在米蘭史卡拉歌劇院的首演要角，成功飾演奧泰羅而贏得國際聲望後，弗朗西斯科於1890年受邀到美國，就在紐約與芝加哥登台，而庫立吉一家當然參與了這個盛會。

　　雖然有過追求音樂演奏生涯的志業，但是出生富裕人家的伊麗莎白實在沒有追求自己事業的必要，況且她已經深深愛上菲德，加上雙親尤其是母親對她成為「賢妻良母」的期望，伊麗莎白似乎漸漸地明白，她那些女性鋼琴演奏家朋友的生活對她來說，並不完全適合她的人生路；另一方面，菲德卻十分支持且鼓勵她的音樂理想，因此婚後成為庫立吉夫人的她，仍然積極於音樂的學習與活動。

　　1893年7月1日，懷著身孕的她還在一場音樂會中演出舒曼的A小調鋼琴協奏曲，由托瑪斯指揮，（註14）隔年1月，庫立吉夫人生下了一個健康的男孩（Albert Sprague Coolidge），也叫艾柏特，為了迎接這個新生命的來臨，老艾柏特在老家附近買了一塊地，蓋了一棟豪宅送給他的

註14 托瑪斯在1891年從紐約到芝加哥發展後，就與當地愛樂者一起努力，要在這個城市創立一個能夠挑戰紐約與波士頓的交響樂團。為了留住這個人才，有50個企業家還共同設立一個基金來提供托瑪斯的薪資，艾柏特即是其中一員。

庫立吉夫人的三歲兒子（Albert Sprague
Coolidge），他和外公同名，也叫艾柏特。（圖片
提供：傑弗瑞·庫立吉）

女兒、女婿以及小外孫，這棟房子極為顯眼，當地報紙還曾經特別報
導。新房子在1895年12月份完工，艾柏特當時還寫了一封信：

> 我們非常高興能夠為你們建造這棟房子。把妳安頓成為女主
> 人，我們更是愉快──我們的願望終於實現。請接受它，祝
> 妳們聖誕快樂，……爸爸。[註15]

註15 Barr, 57.

從字裡行間，我們可以讀到艾柏特對這個寶貝女兒的愛，此時此刻的庫立吉夫人，初爲人母，又得到父母親所贈與的新家，生活無慮，這是一段幸福快樂的日子。

生命的巨變：痛失父母和丈夫

菲德在工作上的表現傑出，受到很大的肯定，不過沒多久他生了一場病，從1890年代末期開始，他的身體就一直不適，後來又引發肺結核這個當時很難醫治的病，經過長時間的休養，也沒能完全恢復；而庫立吉夫人有一段時間身體也不太好，並開始有了聽覺上的問題，一家人的健康似乎都出了問題。1897年，夫人還曾經流產，是一個未出生的女娃娃。這些生活困境的陰霾，讓夫人開始埋首創作，找老師學習作曲，追求心靈上的生活。

1904年底，菲德的身體狀況漸漸好轉，不過，醫生建議他不要回到芝加哥這樣的大城市，應該搬到空氣清新的鄉下居住。於是，他們一家人就搬到麻薩諸塞州靠近柏克夏山（Berkshire）附近的皮茲費市（Pittsfield），那裡也是他們兩人15年前開始認識交往的定情地。

菲德在這裡重新站起來，並在當地醫院內開設了整形外科門診，重回醫生崗位，但他的身體還是不允許他從事過分勞累的工作；另一方面，庫立吉夫人也開始建立自己的社交生活圈，寬敞舒適的居家環境自然成爲大家音樂聚會的好地方。她邀請波士頓交響樂團的團員，到家裡來一起演奏室內樂，而她自己則擔任鋼琴的部分，此外她也結交了很多音樂朋友，其中一位是曾留學維也納，鋼琴演奏功力一流的

華特森小姐（Gertrude Watson）。

　　1915-16年間，對庫立吉夫人來說，是生命最煎熬低潮的一段日子；在一年又兩個月的時間內，她相繼痛失雙親與支持她的丈夫。

　　第一個發生事情的是她的父親艾柏特，1915年1月10日那天晚上，他在聽完一場音樂會回家後身體不適，便早早上床休息，竟然沒有再醒過來，生命突然劃下句點，離家人而去；接著在5月份，菲德一直沒有恢復健康，身體虛弱不堪，15日清晨病逝；隔年3月，母親南希一連生了幾天的病，病情始終沒有好轉，最後也撒手人寰。

　　這一連串接踵而至的生命巨變，對庫立吉夫人來說，無疑是最無情的打擊，她最親愛的親人竟然一一離她而去。不過，在絕望悲痛的同時，夫人似乎從音樂的感動中找尋到慰藉，她發現人生還有更重要的目標與意義。

　　從此之後，她不僅決心著手對音樂的贊助行動，更由於大筆可觀的遺產，(註16) 使她得以展現慷慨大方的善行典範。庫立吉夫人很令人敬重的地方是，她雖然出生富豪之家，卻始終未沈浸於特權生活的奢華享受；相反地，她將所有精力全投入對音樂的追求，以及研讀許多作曲家的作品。

　　她並不是一個天生的女性企業家，當時整個社會仍是男性中心的社會結構，女性依然被教導要在家中扮演賢妻良母的角色，而不是立

註16 艾柏特在1915年初過世時，事業正達頂峰，經營的企業已經發展成為全國最大最成功的食品批發公司，年營業額超過一千四百萬（幣值換算大約是公元2000年的16-8倍）。

志成爲一個公眾人物。當時的她,雖無管理龐大資產的實戰經驗,亦無良好的政商關係作爲後盾,但爲了實現自己的音樂熱愛和滿腹理想,她憑藉著毫無反顧的魄力與決心,化爲高效率的積極行動,全力贊助音樂藝文活動。

打響贊助事業第一樂章
——柏克夏音樂節熱鬧登場

庫立吉夫人真正興起打造音樂贊助事業的念頭,最早應該是在她父親過世後不久。她曾經回憶,在最後一次與父親見面時,父親告訴她,他覺得芝加哥這個城市最偉大之處就是它的管絃樂團,回想起父親生前對這個樂團發展的盡心盡力,她立刻果決慷慨地把當時她才剛繼承的一部份財產,大約10萬塊美元捐給芝加哥交響樂團。

芝加哥交響樂團爲了懷念這位多年的支持者、老朋友,還在當月份的兩場音樂會上演出巴赫F大調組曲的慢板來紀念他。芭爾博士在書上提到這項捐款是「在美國交響樂團史上前所未見的事,影響所及,也帶動了後人的跟進。」[註17]今天芝加哥交響樂團會成爲世界第一流的樂團,夫人一家在那段時間幕後的付出,功不可沒。

遭受人生巨大變故的夫人,在當時已經定居紐約,事實上,她並未立即有一個具體的生涯規劃;而形成日後對音樂贊助有了具體方向的導因,應該始於1916年年中。

當時,有一位來自奧地利的小提琴手科思謝克(Hugo Kortschak)

註17 Barr, 111.

決定離開芝加哥交響樂團，打算與其他三位有志一同的好友組成弦樂四重奏團，投入室內樂演奏事業。他了解到，要開創這樣的事業並不是一件容易的事，一定先要獲得經濟上的援助，於是他寫信給庫立吉夫人，夫人收到後立刻回了信，裡面寫道：

> 我對你信中提及的事情非常有興趣，……有點不可思議的是，你的提議事實上已經在我心中好幾年了。……［在芝加哥的時候］我很榮幸有機會在科佩［E. J. de Coppet］家以及公開場合聽到他弦樂四重奏的美妙演出，我當時就希望有一天，我也可以培育或是促成一個高品質的弦樂四重奏團。(註18)

　　她當下決定幫助這個年輕人，但同時也提出一個請求。一直以來，她期望培育的是能夠駐在她夏天住所所在地——麻薩諸塞州皮茲費市的四重奏樂團。所以，她希望他們能搬到東岸來，平時可以在紐約發展，夏天的時候就回到這兒舉辦活動。

　　庫立吉夫人的這個請求，立刻獲得他們的同意。幾個星期後，夫人前往芝加哥聆聽他們的演出，並為這個團取名為「柏克夏四重奏」（The Berkshire Quartet）。1917年冬天，她宣佈翌年將在柏克夏郡舉辦音樂節，並在皮茲費這個城外的小山丘上，蓋了一座有點像教堂、大約可容納五百名聽眾的長方形小型演奏場地，並命名為「南山音樂殿

註18 To Hugo Kortschak, 10 May 1916, *Coolidge Collection*. 在往後的論述中，若引述《庫立吉檔案》（*Coolidge Collection*）中的書信，將僅列出相關人姓名與日期。

可容納五百名聽眾的「南山音樂殿堂」

堂」（Music Temple on South Mountain）。除了演出活動外，同時還將舉辦弦樂四重奏作品比賽，第一名將可獲得1000元獎金以及演出的保證。為求公正起見，以公開評審的方式進行比賽，所有作品都將製作彌封，評審只能根據作品內容評分，無法得知參賽者是誰。

　　芭爾博士在書中曾提到，那次比賽吸引了82位作曲家參加，而根據目前在國會圖書館的檔案資料顯示，很多大作曲家在那幾年提出作品參加比賽，包括辛德密特、曾林斯基（Alexander Zemlinsky, 1871-1942）、克勒內克（Ernst Krenek, 1900-92）、魏本等人，不過都沒有獲獎。(註19)

　　第一屆的柏克夏作品比賽，首獎得主是一位年輕的波蘭作曲家艾瑞基（Tadeusz Iarecki, 1888-1954），他畢業於莫斯科音樂院，是塔涅耶夫（Sergei Taneyev, 1845-1915）的學生。首屆的柏克夏音樂節成功落

註19 Barr, 135.

幕，不僅奠立往後音樂發展的基礎，也開啓了庫立吉夫人開始贊助音樂的具體模式與方向。

　　接下來的幾年，柏克夏音樂節都會在9月份熱鬧登場，節目內容一年比一年精采，吸引了許多優秀音樂家前來參與，也漸漸地建立國際聲望；很多在美國不具知名度的歐洲音樂家，就是在這個音樂節獲得肯定後，開啓在新大陸的演出生涯。作曲比賽則是從1922年後改成兩年一次，另外一年則是委託創作。

　　這項比賽除了獎金優厚，評審過程嚴密公正而獲得大眾肯定外，優勝作品還獲得頂尖室內樂團的演出機會，這無疑刺激了許多優秀作曲新銳想要前來接受考驗，一展自己的音樂長才，當時有許多新的室內樂作品就是受此風氣刺激而產生。從1918年到1936年間，因這項活動激勵而創作的作品多達1280件，可見其獲得極熱烈的響應，庫立吉夫人的經營策略成功奏效。

　　除了對柏克夏音樂節的贊助之外，夫人對當時美國其他有意義的音樂活動，更是不餘遺力地支持。例如在1920年，紐約的一位音樂會經紀人宣布要邀請托斯卡尼尼（Arturo Toscanini, 1867-1957）與史卡拉歌劇院管絃樂團到美國來巡迴演出，爲了促成這項有意義的活動，庫立吉夫人與其他10位贊助人一起分擔這個計畫的所有演出費用；此外，夫人還曾經資助偉大的大提琴家卡薩爾斯（Pablo Casals, 1876-1973）在紐約的指揮演出組織了一個有86位團員的樂團，而卡薩爾斯也是夫人的好朋友，他也曾參加柏克夏音樂節並擔任評審。

　　或許是受到父親成功經營模式的啓發與影響，庫立吉夫人意識到

這樣的音樂活動如要長久持續下去，必須透過制度化的經營管理，而非單純靠一個人的生命、意志力以及存款所能辦到，這個想法使得她也開始接觸如耶魯大學以及藝術與文學學院（Academy of Arts and Letters）等文教機構，期盼能找到一個長期合作機制。

而在1922年左右，美國國會圖書館音樂部剛上任的主任英格爾（Carl Engel, 1883-1944）則展現了無比的熱誠，在他居中協調之下，夫人的想法逐步地實踐，同時也將她音樂贊助事業帶入另一個更寬廣的境地。

啟動史上空前合作機制
——庫立吉基金會正式進駐美國國會圖書館

英格爾出生於巴黎，父母親都是德國人，畢業於德國的史特拉斯堡和慕尼黑大學，主修作曲。《新葛羅夫音樂辭典》定位他為「出生德國的美國音樂學家、管理人、以及作曲家。」[註20] 1905年，當他22歲

註20 Wayned D. Shirley: ' Engel, Carl（ii）', *Grove Music Online* ed. L. Macy (Accessed 5 February 2005), <http://www.grovemusic.com>.

英格爾擔任國會圖書館音樂部主任12年（1922-1934），之後前往紐約擔任著名音樂出版公司雪默（Schirmer）音樂部分出版的負責人。他也是「美國音樂學協會」（American Musicological Society）的創辦人之一，並曾擔任會長（1937-8）。

他是美國第一代受過歐洲音樂學訓練的音樂學者，因此，對於這個學術領域在美國的發展與地位提升，貢獻良多：如1927年維也納召開貝多芬百年紀念活動，他是美國代表；另也多次代表美國參加國際音樂學會議。身為國會圖書館音樂部門的負責人，他的最大成就就是本書提到的成立庫立吉基金會。

時前往美國，曾任職於波士頓音樂公司（Boston Music Company, 1909-22），餘暇自己寫文章，也從事作曲。1922年，當時國會圖書館館長普特南（Herbert Putnam）聘請他來接替即將退休的音樂部主任桑內克（Oscar Sonneck, 1873-1928），[註21] 成為該館音樂部的新領導人。

芭爾形容他是一位傑出、高雅、睿智風趣、以及一絲不苟的人，當他與夫人接觸之後，也立刻展現他另一方面的才能，如何運籌帷幄、爭取贊助人的信任來為國會圖書館創造更大空間的發展性。他也立刻成為夫人的好朋友，經常積極主動提供他的理念與想法。

庫立吉夫人與國會圖書館音樂部的前一任主任桑內克其實已經熟識，從1920年左右開始，兩人之間相互通信來往，桑內克對於夫人贊助音樂的想法與精神也相當了解，而他也深切認知如果能建立一個機制與夫人合作，不僅可以推廣音樂表演藝術、還可以豐富國會圖書館的館藏，有太多的可行性值得去開發。

所以，當他知道夫人已經開始在尋求合作對象，也徵詢過國會圖書館，但因為國會圖書館還沒有建立與外界的合作機制，加上自己也即將離職，此時，他特地寫了一封信給普特南：

> 我的建議是，以整個事情的後續發展著想，[當我們還沒有

註21 桑內克是國會圖書館音樂部成立後的第一位主任（1902-22），他出生於美國，但曾經到德國學音樂。由於在歐洲多年，他對於如何建立豐富的音樂館藏很有概念，在他20年的努力之下奠立良好基礎，讓國會圖書館音樂部發展出傲視全球的館藏。目前國際廣泛使用的國會圖書館分類系統的音樂分類法，就是在他任內開始建立。

建立機制前]不要讓庫立吉夫人失望以免她的慷慨給了其他的單位。……不要讓她太熱忱，也不要讓她的抱負冷卻。……讓英格爾來推動這件事。[註22]

英格爾一上任，就立刻把這件事列入主要工作目標之一，當年他還特別跑了一趟柏克夏參加第五屆音樂節，期間當然見到了庫立吉夫人，夫人還展示自己所收藏歷年經由音樂比賽或是委託而獲得的樂譜手稿和相關文件。這趟旅程，讓英格爾留下很深刻的印象，對音樂圖書資產非常具有概念的他，敏銳地意識到夫人所收藏的手稿，將會是本世紀最珍貴的音樂文獻史料之一，如果能夠成為國會圖書館的館藏，意義將會不同凡響，為此，他開始構思該如何成功推動雙方合作的機制。

當然，這整個想法最重要的關鍵人還是庫立吉夫人，因此他寫了一封信給夫人，除了對音樂節期間夫人的熱情招待表達感謝之意外，他最後問了夫人：

是否曾經想過將那些作品手稿最終的處理方式，…如果您的珍貴收藏可以有一天存放在我們的國家圖書館，將可以表徵一位卓越美國女性的理念與慷慨大方。[註23]

夫人在兩個月之後才回信，信中，她沒有給英格爾肯定的答覆，只表示對這個想法很感興趣，其實她心中已經開始萌生這樣的想法，

註22 Sonneck to Putnam, 1 December 1921.
註23 Engel to Coolidge, 5 October 1922.

不過在那個階段，一切條件都尚未成熟，夫人沒有馬上答應把這麼重要的史料捐出是可以理解。

庫立吉夫人是一位很小心、很有使命感的人，對於這麼重要的事，如果不能成就最大的意義，相信她是不會妄下決定的；況且，她也曾寫信給其他機構如耶魯大學以及美國藝術與文學學院探詢合作的可行性，所以，夫人此時應該是在試探誰能夠提供比較好的條件給她。

英格爾收到回信後沒有氣餒，他鍥而不捨地立刻又寫了一封信想要說服夫人，他說：

> 您是我們國家音樂歷史的一部分，因此，您生平成就的紀錄應該要成為國家的文獻，而非存放在私人或是地方性的所在。（註24）

這封信的內容，對庫立吉夫人的想法終於產生決定性的影響，因為幾個月之後，她開始把一些手稿送到國會圖書館。

其實，夫人對自己的收藏將放在國家圖書館永久保存，抱持一種樂觀其成的態度，而她所關心與考量的是另一個層面的問題，就是這些音樂手稿是否能夠再被搬上舞台，化為實際動人的音符旋律，讓世人再一次以聽覺真正去「閱讀」到音樂的生命，而非僅是默默長眠於圖書館的一角。

在她的觀念中，音樂就是表演藝術，她所構思的合作機制模式，

註24 Engel to Coolidge, 13 December 1922.

經由英格爾的奔走與協調，庫立吉夫人得以實現音樂制度化經營理念。（圖片來源：國會圖書館）

應該不僅是把自己的收藏找一個地方安置，而是能夠讓那一篇篇因為她的贊助所誕生的創作音樂（無論是委託或是比賽優勝作品），活化成人們真實生活中美好的一部分，那就是「演出」。

　　1923年，她邀請英國作曲家布瑞基（Frank Bridge, 1879-1941）夫婦來參加音樂節，之後他們前往維吉尼亞州南部度假，路經首府華盛頓時便順道拜訪了國會圖書館。在這次拜會中，她把這樣的想法告訴國會圖書館，希望國會圖書館也能舉辦類似音樂節這樣的活動。那個時候，夫人並不知道國會圖書館的相關設施，基本上，這個圖書館裡面並沒有一個適合音樂演出的場地，他們僅有一部古老的鋼琴放在地下室。

　　英格爾最初的想法，可能只是希望能夠爭取到庫立吉夫人的音樂手稿，至於演出作品，這似乎與圖書館的業務範圍有些差距，但或許他也沒有排除這樣的可行性。他寫信給夫人，很坦白地告訴她：

　　　您建議在圖書館內舉行您的音樂會可能有困難，原因很簡

單，就是圖書館的建築物並沒有適合的場地，甚至其他的政
府機關也似乎沒有地方能安排您的演奏家們。^(註25)

當然，他並不是拒絕庫立吉夫人，而是想讓夫人知道在圖書館內
舉行音樂會，有點太過於夢幻，不過基於建立更友好的關係，他接下
了這個音樂會的籌備工作，開始尋找其他適當的場地。

1924年2月7、8、9日一連三天，庫立吉夫人與國會圖書館在華盛
頓合作舉辦的第一次音樂節，隆重地在史密森博物館（Smithsonian
Institution）的富立爾畫廊（Freer Gallery）內上演。

關於這次音樂節，《庫立吉檔案》保存了相當完整的資料，芭爾
在書中也提到這是一次很成功圓滿的音樂節，湧來各個社會階層的聽
眾，除了真正的愛樂者，政府官員、外交官和華盛頓地區的社會名流
也都前來聆賞，參加的人一天比一天多，尤其是第三天晚上，整個會
場擠得水洩不通。《華盛頓郵報》對這次演出做出如下的評論：

> 音樂會的聽眾是經過精挑細選的真正愛樂者以及最好的音樂
> 贊助者，而節目則是精心安排融合了古典與現代作品，並由
> 第一流的演奏家演出。這是一個新穎且令人愉快的經驗：新
> 穎，這是我們所知道聯邦政府首次彰顯音樂這項藝術；令人
> 愉快，這個活動展現了室內音樂在音樂世界裡的真正重要
> 性。^(註26)

註25 Engel to Coolidge, 26 January 1924.

註26 R. B. David, "A Unique Washington Institution: The Congressional Library
Administers a Musical Foundation That <u>Has No Exact Counterpart in All</u>

這次愉快的成功經驗，無疑開啓了雙方往後合作的良好契機，也更加堅定了庫立吉夫人與國會圖書館繼續合作的想法。

英格爾在這次的籌辦過程中，似乎也意識到隨著音樂節的推動，所能掀起令人振奮的音樂熱潮、社會教育意義，以及無可預估的廣泛影響層面。因爲從之後的一些往來書信中，我們可以發現，他對庫立吉夫人在國會圖書館辦音樂會的夢想——讓館藏的音樂手稿化身爲現場演出以充實人們的藝術生活，好像已經不是那麼遙不可及的事。

他在寫給夫人的一封信中提到，其實他一直是非常贊成這個想法的，但是由於音樂部只是國會圖書館的一個部門，而舉辦音樂會在當局的思維中，似乎已經超越圖書館的業務範疇；不過，自從上次音樂節之後，大家對這樣的構想已經愈來愈有共識，也就是說，大家可以朝這個目標來努力，而且最重要的是，館長普特南似乎也漸漸地接受這樣的想法。因此，英格爾在信中「非正式（unofficially）」地告訴夫人，一切應該會很樂觀，他會努力繼續推動這件事。(註27)

庫立吉夫人覺得當時的美國政府，並不像歐洲國家諸如德國、法國以及義大利等，長期以來致力於對音樂藝術付出相當的支持與關懷，因此，她想在這個首都的國家級文化機構來推動最精緻的音樂，

the World - Established by Mrs. Elizabeth Sprague Coolidge, of New York and Pittsfield, Mass.-A Fount of Inspiration for the Musically Elite with a Possibility of the Hungry Layman Being Included," *Washington Post* (8 December 1929), 7.

註27 英格爾的意思，就是夫人心中的構想應該是可行的，只是還需要一些時間來溝通。Barr, 163.

期盼能夠提升整個國家的藝術文化。而她覺得最精緻的音樂就是室內

樂，所以她選擇以這樣的作品型態，作為音樂活動主要的演出目標。

　　夫人知道整個情況後，開始採取她的下一步。

　　她寫了一封信給普特南，首次表達為了實踐自己的理想，她有意

捐一筆錢給國會圖書館，蓋一座專為演奏室內音樂的音樂廳，另外再

成立一個基金會協助推動相關事宜。一個平民百姓要捐贈這樣的一件

禮物給政府，根本是前所未有的創舉，普特南收到這封信後，明白這

件事所代表的重大歷史意義，所以，他立刻與相關人士商議，如何迎

接這份空前的大禮。

　　《華盛頓郵報》鎖定這項藝文界的重大事件，以大篇幅的頭條版面

處理，報導裡特別提到國會無異議通過的案子在過去的歷史上，只發

生過一次，那就是華盛頓（George Washington, 1732-99）要選美國第一

任總統的時候，可見得庫立吉夫人捐贈一事在歷史座標上的重大意

義。（註28）

　　1924年11月12日，夫人在波士頓將60,000元的支票交給英格爾，就

在同一天，她在國會圖書館的建議下，把這封決定捐贈的信件內容經

過語氣上的修飾後寄給普特南，再由他在12月4日正式呈給美國國會，

這封信的內容如下：

　　　親愛的普特南先生：

　　　我要確認我在1924年10月23日寫的信中所表達的想法，[這個想

註28 David, 7.

法]您也已經欣然接受,在此,我想請您將以下的提議呈給國會,即是:為了追求我所渴望的能夠增強國會圖書館音樂部的館藏,尤其是推動室內音樂,在這方面我會提供另外一筆基金,我願意捐給美國國會圖書館總數六萬[美元]作為在圖書館內建構一座廳堂的費用,這個廳當然也要能(在圖書館員以及音樂部主任的許可下)有其他的用途,其次才是應音樂部的需要。(註29)

從這封信的文字內容,我們很容易察覺到,國會圖書館要提這封信給國會時,語氣上很小心地注意到兩點:第一,是關於推動室內音樂的部分,經費將會由庫立吉夫人另外籌設基金來支付;另外,這座蓋好的廳堂不只是用來開音樂會而已,還將提供作為其他用途。

這些作法無非是要消除國會議員們的疑慮,告訴他們所有的構想都是免費的,而這個廳也可以用來開會演講。當然沒有人會拒絕這麼好的事,國會同意了這項提議,並在1925年1月23日由當時的總統庫立吉(Calvin Coolidge, 1872-1933;在位時間1923-29)簽署完成立法,整個捐贈計畫的法律程序終於完成,庫立吉夫人的音樂贊助事業從此攀上一個新里程的高峰。

註29 Barr, 165. 原件是1924年11月12日庫立吉夫人寫給普特南的信,而修改過的這封信收錄在 *United States Library of Congress, Report of the Librarian for the Fiscal Year Ending June 30, 1925* (Washington, D.C.: Government Printing Office, 1925), 286-87.

完美的音樂殿堂：庫立吉廳

　　從1918年開始，庫立吉夫人在麻塞諸塞州舉辦柏克夏音樂節活動之後，一舉成為知名音樂贊助人，多年來，她非常用心地安排每一屆音樂節的節目，邀請當時國際樂壇上的精英共襄盛舉，參加音樂節的演出活動；另一方面，她很重視的是對於當代年輕音樂家的提攜，尤其是作曲家，所以從每一屆音樂節的節目單中，我們可以發現必定安排新的創作發表。

　　如前所述，庫立吉夫人是一個很有使命感的人，她深知自己經營的事業對國家音樂文化發展的貢獻，但是隨著年歲的累積，她也知道這樣的工作要能夠永續經營才會更具歷史意義，因此她開始思考如何進行下一步，而英格爾的出現似乎是上天的安排，能夠有一個國家級機構來推動她的理念，讓精緻音樂藝術有一個固定「發表」與「演出」的場所，這不就是她多年來縈繞在腦中的夢想實現？

　　庫立吉夫人當時給國會圖書館的捐贈分為兩個部分：首先是演出場地，這部分的費用她在將提案提到國會之前，就已經交給國會圖書館作為一項保證，因此當捐贈的法案通過後，工程旋即展開，是由當時國會建築師林恩（David Lynn, 1873-1961）以及曾為富立爾美術館設計類似音樂會堂的普萊特（Charles A. Platt）兩位共同合作設計。（註30）

註30 國會建築師是由美國總統所任命，負責國會建築的保養、整修與發展事務。首任國會建築師桑頓（William Thornton）是由華盛頓總統於1793年所任命，他是在當時所舉辦的國會大廈建築徵選活動中脫穎而出，獲得總統的欽點。

美國國會圖書館庫立吉廳（作者攝於2005年1月19日）

　　當時，他們很積極地廣徵各界意見，希望能夠建構一座完美的音樂殿堂；對音樂廳來說，聲響（acoustics）無疑是最重要的一個設計重點。這個廳的演出型式，史料上提到了希望能夠適合合唱、管風琴、獨奏、以及弦樂四重奏的演出，另外也希望能夠適合舉辦音樂講座。

　　美國國會圖書館當局最後選定在主建築物傑佛森館緊連著金碧輝煌的大廳的庭院天井來興建這座音樂廳，並取名「庫立吉廳」（Coolidge Auditorium）以表彰夫人的貢獻。

　　這支庫立吉廳的興建團隊在地點選定後，很努力地完成建築計畫，但是，當初夫人所捐贈的金額並不足以支付所有費用，求好心切的夫人於是同意增加經費，後來總共捐贈了94,000美金，另外又追加

15,500美金以添購一部管風琴，所以全部捐贈費用超過10萬美金。整個工程在法案通過的5個月後（1925年6月）完成，音樂廳內部風格呈現出夫人所堅持的「簡樸、純潔的美」。

　　庫立吉廳位於傑佛森館的左翼，正對著當時的音樂部，[註31]廳前有一個川堂，川堂中展出珍貴稀有的手稿，以及一座內部長約60平方呎的庫立吉夫人大理石肖像。舞台屬鏡框式，平面採3：2比例：寬30呎、深20呎；觀眾席共有511個座位，採後座到前座傾斜的方式設計，最低排（第一排）座位距天花板27呎，最高排（最後排）距天花板15呎。在《華盛頓郵報》的一篇專文上，作者提到這是學習拜魯特劇院的設計，可以讓所有的觀眾都擁有完美的最佳視野。[註32]

　　雖然該廳僅能容納511位聽眾，但由於夫人在興建之初便十分重視其音響效果，因此內部聲響之卓越聞名於世，啓用後其完美的音響效果即不斷獲得熱烈迴響，被譽為是當今最好的室內音樂演奏場所之一。[註33]有一位樂評家曾在《華盛頓郵報》撰文稱讚：「這個音樂廳為室內樂演出提供理想完美音響的典範。」

　　庫立吉廳內陳設很簡潔，幾乎沒有任何的裝飾；以夫人的經濟能力，大可以裝修得美輪美奐、富麗堂皇，使其與圖書館的大廳相呼應，或為炫耀之用，但她沒有這麼做，這在在顯示出她真誠與崇尚樸

註31 國會圖書館音樂部已經搬移到新的麥迪森館（Madison Building），而原來的地方裝修成為蓋希文室（Gershwin Room），該室長期展出美國作曲家蓋希文（George Gershwin, 1898 -1937）的手稿與遺物。

註32 David, 7.

註33 《庫立吉檔案》中仍保存著當年的詳細規劃藍圖。

實生活的面貌。來到這裡，她想帶給聽眾的只是單純舞台上的音樂饗宴，她似乎認為其他部份是沒有必要的。

庫立吉廳開幕以來，舉凡世界知名的室內樂團都曾經出現在該舞台上，首演過的二十世紀的經典室內音樂作品，更是不計其數，它也因此成為國會圖書館的主要特色，重要的參觀景點之一。(註34)

庫立吉廳落成啟用之後，曾經做過兩次整修：第一次是在1960年，當時增加了空調系統以及為椅子舖上沙發墊；第二次是在1990-97年間，當國會圖書館的大廳閉館為該館一百週年（1897-1997）紀念活動進行大整修時，這一次國會撥款250萬美元全面翻新整理，項目包括：最頂級的劇場燈光；最新的視聽錄音系統；在地下室增建兩個配有淋浴室的更衣間；一個全新可移動式的伸展台；一間隔音錄音室；一個殘障專用電梯；全新的聲音投射板和許多細部的增建。

在最近一次的整修工程中，施工單位投注相當大的心血以確保高品質音響效果，因為那是這個廳最重要的特色。1997年10月2日，當整修完成再次開幕前，負責音響的顧問依茲諾（George C. Izenour）在撰寫的報告書中提到：

> 重建音樂廳的音響效果已達到，而庫立吉廳又可重拾它在全世界演奏廳中數一數二、令人羨慕的龍頭寶座了。

註34 夫人一生也捐贈相當多硬體建設，與音樂相關方面除了庫立吉廳外，另外像耶魯大學與芝加哥交響樂團音樂館與音樂廳的興建，她都給予經濟上的協助。

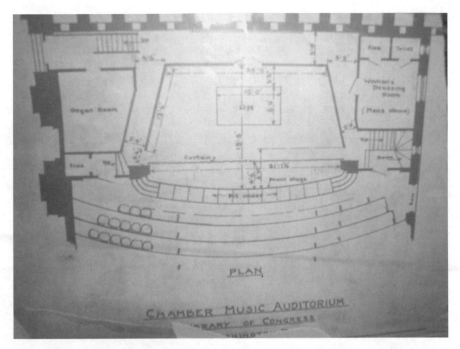

庫立吉廳舞台原始規劃圖（資料來源：國會圖書館《庫立吉檔案》）

　　庫立吉廳曾經由於國會圖書館大廳整修而關閉長達七年之久，後來於1997年10月30日國會圖書館100歲生日的時候重新開幕。

　　庫立吉廳從1925年10月舉辦首次音樂節之後，截至1990年閉館整修為止，共舉辦了超過2000場音樂會。在最初的20年中，基金會幾乎委託了當代所有的大師創作作品，而直至今日將近80年的歲月時光中，在舞台上出現過無數高知名度的音樂家，幾乎所有當代的演奏大師，以及美國現代室內音樂的重要作品，都在這個舞台上寫下演出紀錄。

美國音樂教母：不要讓樂譜睡著了！

　　在摯愛的雙親和丈夫過世10年之後，庫立吉夫人在音樂贊助的歷史上，走出了一條從來沒有人走過的路：她將多年來透過委託或舉辦作曲比賽所蒐集而來，出自當代優秀作曲家的樂譜手稿，捐給象徵美國最高文化機構的國會圖書館，並在裡面蓋了一座音樂廳，讓作曲家樂譜上的音符可以隨時注入新的生命，以具體可感的現場演出將音樂之美傳入人們的心靈世界中。芭爾在夫人的傳記裡也談到：

> 這是她的一個堅定理念，圖書館對於樂譜手稿應該不要像過去一樣，只將它們緘默的保存著，而是要透過演出而注入它的生命力。[註35]

　　夫人當時心中的願望，是期盼能拓展國會圖書館的視野與使命，透過這個國家級的機構進行創作委託、舉辦音樂會、以及鼓勵學術研究。當然，要完成這項使命，讓這樣的理念永續經營，僅僅只是捐贈手稿和建造音樂廳是不夠的，應該需要有一個推動的機制。

　　於是，夫人在音樂廳完成後，捐贈了50萬美元給國會圖書館成立一個基金會，全名為「伊麗莎白・史帕格・庫立吉基金會」（the Elizabeth Sprague Coolidge Foundation），往後則運用這筆基金的利息，以延續她過去舉辦音樂節、音樂會、作曲比賽、學術演講、鼓勵與委

註35 Barr, 247.

註36 據當時的報導，50萬美金每年所能衍生的利息大約是28,200美金。David, 7.

託新創作等工作。（註36）而她要求這些活動都是免費而且能夠經由電台進行全國性的播放。

庫立吉夫人有著宏觀的視野，無時無刻所想的都是如何讓更多的人認識音樂藝術，親身享受精緻文化的宴饗。她說，這些活動希望能夠吸引全國人民前來參與，而當他們回到自己的家鄉後，這個基金會成立的宗旨能夠散佈到全國各地。

庫立吉基金會在美國國會圖書館成立，是美國政府與私人捐贈在音樂領域最早且非常成功的一個合作範例。由於該基金會樹立了一個良好典範，國會圖書館為此特別成立「國會圖書館信託基金委員會」（The Library of Congress Trust Fund Board）來管理這筆款項和未來的相關捐贈。（註37）

這件事在當時被報章雜誌大肆報導，《華盛頓郵報》以斗大的標題報導這個基金會的成立可說是「舉世無雙」（no exact counterpart in all the world）的一件大事；（註38）《女市民》（*The Women Citizen*）的一篇專文，在標題上稱夫人為「音樂慈善家」（Music Philanthropist），在文章開頭的第一句話，作者就說要不是庫立吉夫人強烈的反對，我們如果稱她為「美國音樂的教母」（Godmother to American Music）一點也

註37 這個捐贈當時是受到美國財政部認可，依據國會通過的法令執行，因此所有音樂節的支出，都是由該部的支票支付。John Alan Haughton, "First Library of Congress Festival Artistic Success", *Musical America, XLIII*, no. 3 (7 November 1925): 28；「國會圖書館信託基金委員會」是美國聯邦政府第一個此種性質的單位。

註38 David, 7.

不爲過。（註39）

　　英格爾也寫過一篇感謝夫人的文章，並訴說他在幕後推動這整個構想過程始末，他在文章開頭提及：

> 美國政府或是說美國人民，最引以爲傲的一個機構———華盛頓的國會圖書館，剛剛進入了一個新的領域，開始推廣最高層次的音樂藝術。

　　他極力推崇夫人的獨到眼光，就是樂譜不應該只是靜態地供人閱讀，因爲這樣只能讓受過訓練的音樂家讀譜後，透過想像力來領略捕捉抽象的時間藝術，事實上，作曲家的原創作目的也絕對不是如此；對一般大眾來說，他們要的是經由演奏家把樂譜裡的音符演奏出來，眞實地欣賞到作品的聲律美，以及作曲家所要傳達的音樂情感。這個理念，如今就在國會圖書館裡經由庫立吉夫人的手實踐了。

　　最後，他提到「非常希望庫立吉夫人所立下的典範，能夠激勵其他熱心慈善家的追隨。」（註40）庫立吉夫人所立下的典範，正如英格爾所期望的受到各界一致的推崇與肯定。在這個委員會的運作之下，國會圖書館開始接受多方的捐贈與贊助，發展出傲視全球的豐富音樂館藏。庫立吉夫人在美國音樂贊助事業的轉型過程中，可謂扮演了一個

註39 Emilie Frances Bauer, "Mrs. Coolidge Music Philanthropist," *The Woman Citizen* (November 1925).

註40 Carl Engel, "The Eagle is Learning to Sing! A Musical Innovation Inaugurated by the L.O.C. with Help from a Generous Woman." *National Republic* (Nov. 1925): 53.

開路先鋒的重要角色。（註41）

　　對英格爾來說，這整個發展歷程可以用「不可思議」四個字來形容，由於他在受邀參加第五屆柏克夏音樂節之後所寫的感謝信中所提到的一件事，後來竟然成就了這麼一個前所未有的非凡成果；而經由他的努力奔走溝通與協調，庫立吉夫人得以實現她多年所構思的音樂制度化經營理念。他應該知道，其實自己不僅爲國會圖書館，也爲整個美國音樂史寫下了令人注目的一章。

第一屆美國國會圖書館音樂節

　　由庫立吉基金會主辦的第一屆「國會圖書館室內音樂節」（Library of Congress Festival of Chamber Music），在1925年10月28日晚上八點半揭幕，同時也開啓了國會圖書館舉辦音樂節的序幕；而從1918年開始，即連續舉辦七年的柏克夏室內音樂節，也在夫人決定將這個活動移轉到國家的首都之後告一段落。

　　庫立吉夫人是在1904年，由於丈夫菲德需要空氣清新的幽靜環境靜養，而從芝加哥搬到皮茲費這個小城居住，她在這裡重新認識新朋友，建立了一個新的家。家人相繼過世後，她在柏克夏丘陵（離城大約6英哩）自己居住莊園附近的小山坡上蓋了一座音樂殿堂，在那裡舉辦了七屆的音樂節，算一算已經將近20個年頭，她在那裡留下種種甜

註41 依該館1993年所出版的介紹手冊中統計，當時音樂館的藏量約有八百萬項。 *Library of Congress music, theater, dance: an Illustrated Guide* (Washington D.C.: Library of Congress, 1993), 5.

美回憶，要她離開當然心中會諸多不捨；不過，由於歷史的使命感，她毅然決然地做出決定，並將自己的家都捐出來作為慈善用途。

在《音樂的美國》（*Musical America*）當年的一篇專題報導中，夫人提到她決定讓這個音樂節日後從皮茲費市轉移到國會圖書館的主要原因，是她希望這個活動未來能夠是「國家級的，因此在首都或是於政府的建築物中舉行是必然的」；不過，她也提到些許遺憾，因為在柏克夏舉行音樂節，可以同時欣賞到極佳的景色與視野，中場休息時聽眾還可以走到戶外宜人的草地上閒談，等到音樂會結束後，大家更可以結伴穿過秋天的樹林走回皮茲費市，如今，這些大自然的饗宴往後將只能成為追憶。(註42)

英格爾理所當然是國會圖書館第一屆音樂節的主辦人，他帶領音樂部門的同仁進行整個籌畫工作。這次音樂節總共進行三天10月28、29、30日，包括中午以及晚上總共演出五場。

在曲目安排方面，第一天開幕夜的節目是由來自於紐約的管風琴家法蘭（Lynwood Farnam）啟用庫立吉廳裡面的管風琴，演奏巴赫的前奏與賦格《所有的榮耀獻給最崇高的上帝》揭開序幕；緊接著的是亞爾薩斯出生的美國作曲家羅伊夫勒（Charles Martin Loeffler, 1861-1935）為人聲（女高音）與室內樂團的作品《太陽的頌歌》（*Canticle of the Sun*），這首作品是庫立吉夫人委託這位老友為這次音樂節所特別創作的作品；(註43) 第三首作品也是委託創作，作曲者是當時芝加哥交

82

註42 Haughton, 1.

註43 羅伊夫勒到美國之前，曾經在蘇聯、瑞士、德國、法國等國家居住與學

第一屆美國國會圖書館音樂節節目單（資料來源：《庫立吉檔案》）

響樂團的指揮史托克（Frederick Stock, 1872-1942），他是庫立吉家人的老朋友，為了這場盛會，他除了寫了這首為室內管絃樂團的作品《狂想的幻想曲》（*Rhapsodic Fantasy*）外，還遠從芝加哥帶來一個小型室內樂團共襄盛舉。（註44）下半場安排了兩首作品，第一首是1924年柏克夏作品比賽的榮譽獎（Honorable mention）

習，他並曾擔任多所樂團的小提琴手，1882年波士頓交響樂團成立，他成為創始團員之一，並擔任該團的第二首席職務。1903年，他離開樂團後，就在麻薩諸塞州自己經營農場，並致力於音樂創作。

夫人會邀請他在這麼一個重要的音樂會上擔當重任，當然是因為兩人有深厚的友誼，夫人與他認識應該是在1916年，當年，夫人寫的一首作品由芝加哥交響樂團演出，當時的指揮史托克在之後的一場慶功宴上，大為推崇並鼓勵夫人繼續從事創作，他建議夫人向羅伊夫勒學習，並曾經幫忙寫了一封推薦信，雖然那個時候羅伊夫勒並沒有答應，但是兩人從此建立良好的情誼。

註44 史托克出生於德國，受教於漢伯汀克（Engelbert Humperdinck, 1854-

Upon Presentation of this Card at the
LIBRARY OF CONGRESS—DIVISION OF MUSIC
Personal and Non-Transferable Tickets Will be Given to

For the Concerts at the Festival of Chamber Music on

Wednesday evening, October the 28th, at 8.45 o'clock.
Thursday morning, October the 29th, at 11 o'clock.
Thursday afternoon, October the 29th, at 4.30 o'clock.
Friday morning, October the 30th, at 11 o'clock.
Friday afternoon, October the 30th, at 4.30 o'clock.

Tickets may be secured on and after Monday, October the 26th. Those not called for within one hour and a half before the concert will be otherwise distributed. The Division of Music is reached by the ground floor entrance of the Library (carriage door).

第一屆國會圖書館音樂節邀請卡（資料來源：《庫立吉檔案》）

創作，由美國作曲家賈柯畢（Frederick Jacobi, 1891-1952）所寫的《兩位亞述的祈禱者》（*Two Assyrian Prayers*），編制上也是為人聲與室內樂團；(註45) 音樂會壓軸的是韓德爾的F大調協奏曲作品第四號第五首，由

1921）。1895年受聘在托瑪斯剛成立的樂團中擔任小提琴手，之後接任助理指揮，1905年托瑪斯過世後由他接掌這個樂團，1912年樂團改名為現今的芝加哥交響樂團（Chicago Symphony Orchestra），他繼續擔任指揮直到過世，他的繼任者是萊納（Fritz Reiner, 1888-1963）。基於庫立吉家族與樂團的密切情誼，他遠從芝加哥來熱情贊助這個盛會。

註45 賈柯畢出生於舊金山，曾前往柏林留學，回國後他曾在大都會歌劇院擔任助理指揮（1913-17），後任教於茱莉亞音樂院（1936-50）。1924年的柏克夏作曲比賽，總共有來自12個國家的109首作品參賽，首獎則是由美國作曲家厲格（Wallingford Riegger, 1885-1961）獲得，而這也是第一次由美國作曲家獲此殊榮。賈柯畢獲得的是大會所頒授的榮譽獎。這首作品是由庫立吉夫人決定安排在這場開幕音樂會中的，而英格爾曾經有不同的看

管風琴與室內樂團演出。

　　音樂會的開幕儀式是經過特別安排，當時的報導上曾詳盡描述：

> 當聽眾開始進場時，舞台是由一個拉長的布幕所遮蓋著，時間一到8時45分的時候，整個廳內的燈光，除了靠近舞台的兩盞之外漸漸地熄滅，這個時候，看不見的管風琴由同樣看不見的管風琴手開始彈奏巴赫的聖詠前奏《所有的榮耀獻給最崇高的上帝》。管風琴的聲音非常出色，不會因為通常它在非全部視線所及的位置時而受到影響。在前奏結束的時候，管風琴手延續著低音，這個時候樂團仍然還看不見，但卻開始拉奏和絃，布幕也慢慢地揭開，指揮與團員則都已經就定位。沒有任何停頓地就馬上開始演奏羅伊夫勒的作品……。（註46）

　　第二天的曲目，全部是貝多芬的作品，包括他的弦樂四重奏，作品130、G大調大提琴與鋼琴奏鳴曲作品5，第二號等等。

　　第三場節目，是由六位來自倫敦的歌手所組成的「英國歌手」（The English Singers）挑大樑，他們演出的音樂比較輕鬆，多是大家熟悉的老英國音樂，包括佛漢威廉士改編的民謠。樂評上提到，很特別的演出之處是演奏者並非僅是演唱歌曲，還會以傳統的服裝、簡單的

　　法，因為他覺得這首作品樂譜上有很多東方或是阿拉伯似的華麗色彩，應該由大型管絃樂團來演出比較適合，不過，最後當然還是尊重夫人的決定。Barr, 177.

註46 Haughton, 28.

舞台陳設以及動作，來呈現詮釋樂曲中的真實氣氛。除了英國歌手的演唱外，這場演出還穿插了幾首大鍵琴獨奏，多是英國作曲家的作品。

第四場演出的曲目，都是義大利作曲家的純器樂室內音樂作品，包括了巴洛克時期的作曲家卡達拉（Antonio Caldara, 1670-1736）的一首教會奏鳴曲（Sonata da Chiesa），接著是古典時期作曲家鮑凱利尼（Luigi Boccherini, 1743-1805）的弦樂四重奏，最後一首作品則是由剛接任米蘭音樂院院長的當代作曲家皮才悌（Ildebrando Pizzetti, 1880-1968）受庫立吉夫人委託，為這次音樂節而寫的一首A大調鋼琴三重奏。這首曲子演出後，受到觀眾很熱烈的迴響，庫立吉夫人坐在前排，在大家的熱烈要求之下還走上台說了幾句感謝的話。

最後一場音樂會曲目，包括美國年輕作曲家漢森（Howard Hanson, 1896-1981）與德布西的弦樂四重奏，最後則是舒伯特的C大調五重奏，作品163。其中比較特別的是漢森的作品，他當時只有28歲，三年前（1921）曾贏得了羅馬美國學院（American Academy in Rome，創立於1895年）所舉辦的羅馬大獎（Prix de Rome），並且是第一位獲此殊榮的美國作曲家，得到前往羅馬學習三年的機會，前景可期，可說是美國作曲界的明日之星，從時間點上來看，他應該才從羅馬回來，庫立吉夫人委託他創作並安排在這樣的一個盛會中演出，提攜之情溢於言表。[註47] 這場音樂會還出現了一位貴賓，就是當時美國庫立吉總統

註47 當年，漢森在羅徹斯特（Rochester）親自指揮他的管絃樂作品《北歐交響

的夫人葛瑞絲・庫立吉（Grace Coolidge），形成會場有兩位庫立吉夫人的情況。

從節目的安排上，我們可以看出主辦單位很用心地讓音樂節的五場演出各具不同的特色，而不同的國家風情則是特色主軸，如第一場是美國、接著是英國、德國（貝多芬）、以及義大利，只有最後一場是融合各國曲風。

至於當時報章雜誌上的樂評，則呈現多種反應，大部分都是推崇這次音樂節的成功，並詳細報導庫立吉夫人捐贈音樂廳和成立基金會的事蹟；不過，還是有些樂評家很坦率地對演出內容發表評論，主要都是針對幾首現代作品，像《華盛頓前鋒報》（*Washington Herald*）就指出漢森的四重奏缺乏形式與和聲，雖然有一些優美段落，但大部分卻被狂亂的噪音所掩蓋，相較之下，德布西的曲子則是比較不混亂。
(註48)

用現代音樂語法所創作的作品，通常會引起較多的爭議，庫立吉夫人當然也很清楚這點，但從很多的例子來看，她從不會因此而規避這類曲目；另外，她長久以來對當代創作的推廣理念，也可以從這次的音樂節看出來，曲目中包括多首當代作曲家的作品。

曲》（*Nordic Symphony*）的美國首演，受到柯達軟片公司的創辦人伊士曼（George Eastman）的高度賞識，立刻邀請他擔任伊士曼音樂學院（Eastman School of Music）的院長。他在位40年，讓伊士曼音樂學院從一所地區性的音樂學校，發展成為不僅是美國首屈一指同時也是舉世聞名的音樂學院，能力與才華備受肯定。

註48 Barr, 178.

第一屆美國國會圖書館音樂節在10月30日最後一場音樂會後,很成功畫下一個句點,在這個基礎下往後每年10月份,國會圖書館都會運用基金會的孳息在庫立吉廳舉辦音樂節,本書所探討的1944年「阿帕拉契之夜」,就是第十屆音樂季一大盛事。

她和她的音樂家朋友

庫立吉夫人一生音樂贊助的傳奇事蹟中,還有一段非常精采的故事,就是她與音樂家朋友的情誼。夫人生平廣結當代的音樂界人物,尤其是作曲家,很多人都成為她的至交好友,這點從《庫立吉檔案》中所收藏她與作曲家往來密切的書信可以得到印證。

夫人與作曲家們之間的關係,除了委託創作之外,很重要的是她還提供了他們諸多的私人協助,尤其是在大戰期間,很多被迫離開歐洲的作曲家都曾獲得她的幫助,在「阿帕拉契之夜」這場音樂會中兩位接受委託創作的歐洲作曲家——法國的米堯與德國的辛德密特,就是很好的例子。

米堯出生於一個猶太家族,祖先於十九世紀初就在法國的馬賽附近定居。1917年,他與其他五位畢業於巴黎音樂院的法國當代年輕作曲家,包括歐瑞克(George Auric, 1899-1983)、杜瑞(Louis Durey, 1888-1979)、奧內格(Arthur Honegger, 1892-1955)、浦浪克(Francis Poulenc, 1899-1963)、戴耶費爾(Germaine Tailleferre, 1892-1983)等人開始聚在一起,分享自己的理念,以及聯合開音樂會發表新的音樂。這群年輕作曲家的理念與活動,受到當時法國知名的音樂評論家可利

特（Henri Collet, 1885-1951）的注目，而在一篇刊登於報紙上的文章中稱他們為「六人組」（Les Six），是法國現代音樂潮流的代表人物。

米堯因而聲名大噪，成為新一代法國代表作曲家。他早在1922年就訪問過美國，當時他曾到哈佛大學、普林斯頓大學，以及哥倫比亞大學等名校演講，並演奏自己的作品。1940年，當法國淪陷，他知道自己列名納粹政權的猶太裔傑出藝術家名單後，立刻選擇迅速離開，大部分的歷史書都記載了這一段；但芭爾在她的書上提到，米堯剛到美國時，是在庫立吉夫人的幫助下，才順利找到工作展開新生活，這段故事卻不太為人所知。

當年，米堯是從葡萄牙的首都里斯本離開歐洲，出發前他在6月23日寫了一封信給庫立吉夫人，裡面寫著：

> 我們即將在夏季中抵達紐約，然而身上卻沒有多少錢。我希望能夠找到一份工作，請妳幫我，親愛的庫立吉夫人。我想請妳幫我找一個教授作曲的課程、夏季班的課程、或是音樂院的指導──什麼都可以，沒有關係。[註49]

從信中我們可以看出，米堯似乎是匆匆離開，盤纏有限，因此急著找工作；至於他為什麼會求助於庫立吉夫人，芭爾的書上並沒有提及，不過從史料上來看，早在1932年，米堯就曾經將自己當時所寫的弦樂四重奏第八號獻給庫立吉夫人，因此，他們應該已經互相認識對方；再從很多其他例子來看，庫立吉夫人對音樂家的熱情贊助應該是

註49 Ibid, 270.

眾所皆知的事，因此當米堯需要幫忙時，他求助於夫人也不會是意外之事。

　　米堯抵達紐約後，夫人已經迅速地將一切事情處理妥當，她安排米堯到位於加州奧克蘭市的米爾斯學院（Mills College）任教，這不是夏季班的兼任教職，而是專任的工作，米爾斯學院剛失去一位作曲老師，因此需要有人替代，不過，由於當時學校並不完全信任這位法國人的教學能力，當時是由夫人支付一半的薪水使其成為專任教師。得到了這份工作，米堯解決了生計問題。

　　後來，他的教學成果優異，師生互動良好，傑出的能力與人格獲得學校的肯定，自動將其升等為專任教授。當時的校長曾寫信給庫立吉夫人，誇讚道：

> 米堯先生在各方面都有成功的表現。他的和藹可親、淵博的知識、教學能力以及他的人格特質，讓他深受大家的喜愛。……我要任命他為全職教授並給他永久性的專任職位。……

> 我很感激您當初推薦他，並在他的薪資上給予協助。他是一位寶貴人才……。[註50]

米堯的《春天的嬉戲》以「重生」為主題，似乎象徵他感念夫人協助他到新大陸展開新生活的喜悅。

註50 Luther Marchant to Coolidge, 4 November 1940.

米堯的書信中，亦透露出很滿意離鄉背井後的新工作環境，他曾說，米爾斯是自己除了家鄉法國以外最喜愛的地方。

從此之後，庫立吉夫人與米堯之間建立了深厚的情誼，當米堯的父親在1942年過世、母親因為家裡被德國大兵佔據，避居在一所法國醫院而身體微恙時，夫人經常在書信中安慰他、分擔他的憂慮。所以，日後只要夫人遠行到西岸，必定與米堯聯絡；另外，她也以不同的方式來支持他、幫助他，像是委託創作或是贊助巡迴演講，來為其增加知名度。

1944年，當夫人籌備「阿帕拉契之夜」這場具有歷史意義的八十歲慶生音樂會時，她想起了這位老朋友，因此也委託他寫了一首作品，法文標題是 *Jeux de Printemps*（春天的嬉戲），但在首演之際，葛萊姆幫它取了一個英文標題 *Imagined Wing*。這首作品以「重生」為主題，似乎象徵他感念夫人協助他到新大陸展開新生活的喜悅。

辛德密特前往美國發展，庫立吉夫人從中也扮演了重要的角色。早在1920年代，年輕的辛德密特就曾經參加過柏克夏音樂節所主辦的音樂創作比賽，他當時提出的作品是《C大調弦樂四重奏》作品16，不過並沒有入選。

辛德密特的傳記曾述及，當年他沒有向旁人提及這個作品或是和比賽有關的事情，可能是因為覺得自己被否決，總不是件光彩的事，這是他身為作曲家第一次（唯一的一次）受到回絕。（註51）然而，這首

註51 Luther Noss, *Pual Hindemith in the United States* (Chicago: University of Illinois Press, 1989), 6.

作品一年後在德國的一個現代室內音樂節（Donaueschingen Festival）中演出，卻獲得很高的評價。

當時皮茲費比賽的評審爲什麼會回絕這首作品，目前並無相關史料可查證，不過傳記上提到，可能是作品過於困難所致。[註52] 這首作品雖然沒有獲得評審的肯定，但庫立吉夫人卻相當欣賞這位年輕德國作曲家的音樂，她成爲辛德密特音樂在美國的有力支持者。

1923年，她還特別在音樂節中安排了他的弦樂四重奏，作品10的演出；在之後幾年，夫人所主辦的音樂節也都會演出辛德密特的其他作品，不過這些都並非委託創作。

1930年，辛德密特已經是國際級的知名大作曲家，夫人很誠心地邀請他前往美國參加在芝加哥舉辦的一場現代音樂會，並爲這項活動創作一首作品，同時完全答應他的任何條件。

夫人當時決定在芝加哥舉行一個音樂季活動，對出生於芝加哥的庫立吉夫人來說，此舉並不令人感到意外，因爲她對這塊土地始終充滿著濃厚的鄉情；而當時的報紙更是熱烈地預告，這將會是這座城市有史以來最爲盛大的一次音樂慶祝活動！夫人也因此租下了飯店的一整層樓，招待來自美國東西兩岸以及歐洲各地的音樂菁英人才。這個盛大活動的焦點之一，就是由辛德密特爲大會創作一首作品，雖然，這個計畫一度瀕臨失敗。

庫立吉夫人最初僅是邀請辛德密特來參加這個盛會，並未提出創

註52 Ibid.

作委託的要求，而辛德密特收到邀請函後，非常堅定地婉拒了，他表示，他原本的行程已不容許再排下任何活動；當然，這可能是辛德密特對於自己多年前參加柏克夏作品比賽的失敗經歷，仍耿耿於懷，因此不願意隨意答應。

夫人只好退而求其次，便提議委託其創作一首為鋼琴及室內樂團演奏的協奏曲，並提供1,000元的贊助金，希望辛德密特能夠接受這項委託；但是，辛德密特仍表示1,000元不夠，除非獎金提高到10,000馬克他才願意創作，惜才的庫立吉夫人也答應了，並且提議辛德密特的好友德國鋼琴家呂貝克-約伯（Emma Lübbecke-Job）擔任獨奏部份，充分表現出她的誠意。因此，他寫了《為鋼琴、銅管與兩支豎琴的室內音樂》作品49這首作品，兩人由此開始建立長期的互動關係。

1937年，辛德密特展開他的首次美國之旅，就是受邀參加庫立吉基金會所主辦的第八屆國會圖書館音樂節。當辛德密特抵達紐約時，主辦單位刻意保持低調，並沒有讓當地的媒體知道這項消息，因為他是庫立吉夫人邀請前來參加音樂節的貴客，希望一切的消息能夠配合華盛頓方面的文宣。所以，在他前往華盛頓後，當地報紙才開始以頭版的方式對這位國際知名作曲家來到美國一事進行大幅報導。

從史料的閱讀中，我們可以知道辛德密特對參加這次音樂節的演出水準留下很好的印象，尤其是對於演出他的長笛奏鳴曲的長笛家巴瑞爾（George Barrère, 1876-1944）以及年輕的鋼琴家桑洛瑪（Jesús María Sanromá, 1902-84）。這兩位當然都是庫立吉夫人精挑細選之後，

邀請來參加音樂節挑大樑的演出貴賓。

　　巴瑞爾是以第一獎畢業於法國的巴黎音樂院，1905年到美國後，擔任紐樂愛樂交響樂團的長笛手直到1928年，當時他任教於茱莉亞音樂院，可說是美國最優秀的長笛家之一；桑洛瑪出生於波多黎各，從小即嶄露過人的音樂天份，14歲就被政府送到美國學習，就讀波士頓的新英格蘭音樂院。另外，他也曾前往巴黎與柏林，分別向兩位當代最偉大的鋼琴家柯爾托（Alfred Cortot, 1877-1962）以及許納貝爾（Artur Schnabel, 1882-1951）學琴，當時他則是波士頓交響樂團的鋼琴手。

　　辛德密特對於他們兩位的演出是讚譽有加，1945年（這時辛德密特已經移民美國）他的鋼琴協奏曲在克里夫蘭首演，還邀請桑洛瑪擔任獨奏的任務。當然，會有往後的邀約，是在這次的音樂節上所結下的因緣。

　　辛德密特是個傑出的中提琴手，在這次的音樂節中，他除了發表作品之外，當然也上場擔任獨奏，親自演出他兩年前才剛完成，寫給中提琴與室內樂團的協奏曲《旋轉天鵝烤架的人》（Der Schwanendreher, 1935）。不過，在他寫給妻子的信函上，對於這場演出的指揮洽維茲（Carlos Chávez, 1899-1978）抱怨頗多，他覺得這位來自墨西哥的指揮對這場音樂會準備不足，彩排時無法掌握音樂，而樂團團員則都非常優秀，大家還為了指揮多安排了一次彩排。[註53] 辛德密

註53 洽維茲也是一位作曲家，他曾是「阿帕拉契之夜」夫人原先計畫委託創作
　　　的作曲家之一，後來因為他一直無法如期完成作品而改成委託辛德密特。

特甚至在信中不滿地指出：這個人好像覺得自己是結合了托斯卡尼尼與福特萬格勒，和他們一樣棒，很可笑。[註54]

　　辛德密特的首次美國之旅，在華盛頓出席眾多的社交活動，這麼一位國際作曲大師來到，當地的社會名流和愛樂者當然都會想辦法去親近認識他，而這一點也成為他在家書上的抱怨之一，因為他其實並不想馬不停蹄地參加榮耀他的宴會，而是很想多看看當地的自然風光，尤其正逢當地有名的櫻花季（Cherry Blossom Festival）。有一次，華府知名的頓巴登橡園（Dumbarton Oaks）主人布利斯（Robert Wood Bliss）的夫人，在橡園別莊內舉行的一場餐會上，他一直很想仔細欣賞掛在牆上的名畫，但是興致不停地被搶著要和他握手的賓客們打斷。[註55]

　　在國會圖書館的一場音樂會後的餐會上，辛德密特與庫立吉夫人有了深入的交談機會，當時在座的賓客還有對美國當代作曲家們影響甚鉅的知名法國作曲家布蘭潔（Nadia Boulanger, 1887-1979），當時她為了躲避戰亂而居留美國。她見到辛德密特時表現得非常熱情，他在日記中曾經寫著：

註54 Barr, 236.

註55 頓巴登橡園的主人布利斯夫婦，曾經在1938年他們結婚30週年紀念時，委託史特拉汶斯基譜寫一首作品，史氏因此寫了一首以這個莊園為名，採用巴洛克時期大協奏曲風格（像巴赫的布蘭登堡協奏曲）、為長笛、單簧管、巴松管、兩把法國號以及絃樂器的作品，Concerto in E-flat "Dumbarton Oaks."

> 她歡迎我的方式，好像是一位充滿喜悅的鋼琴老師恭賀一位
> 剛彈奏完第一次獨奏會的學生，在眾人前面熱情地擁抱與親
> 吻。我很怕這是當地的習俗，所以當我要被介紹給庫立吉夫
> 人時，有點害怕。[註56]

這也許是法國人的熱情，讓這位德國作曲家有點不習慣。在餐會上，辛德密特被安排坐在夫人旁邊，辛德密特事後回憶：

> 我很榮幸能夠坐在庫立吉夫人的身邊，我們聊了很多。就像
> 對很多其他人一樣，她鼓勵我搬到這兒來，她說什麼都可以
> 幫我安排妥當，讓我滿意。她還認為最好的方式是能到任何
> 一所大學或音樂院任教。……我告訴她我會慎重考慮。[註57]

回歐洲後，辛德密特還特地寫了一封很長的信向夫人致謝，信中提到行程的細心安排，使他留下十分美好的回憶，此次的邀請讓他備感榮耀與備受認可；同時，他形容庫立吉夫人是一位非常和善的人，由於她的鼓勵，他會很認真地考慮是否移居美國，最後終於成行。

1940年起，他開始在耶魯大學任教，開啟到新大陸之後的新人生。1944年，當夫人籌備「阿帕拉契之夜」這場音樂會時，也想起這位好朋友，因此邀請他共襄盛舉，辛德密特以法國象徵主義詩人馬拉梅（Stéphane Mallarmé, 1842-98）的一首詩作《希律后》（*Hérodiade*）中的一段為創作題材，寫了一首同名作品。

註56 Barr, 237.

註57 Noss, 20.

庫立吉夫人對她所贊助的音樂家，皆無人種、種族、國籍和社會階級的分別，對她來說，血統或經濟地位一點也不重要，重要的是他們本身才華和對音樂的那股熱情。 她對所有的人、事、物，皆抱持一顆開明包容的心；不過，她樂善好施的個性，有時也招來不少投機之徒，藉機圖財。但由於她對音樂的深度認識，加上有原則的個性，因此往往能夠區分哪些是具有音樂天份且不圖利於她的朋友，哪些人是只想從她身上獲得好處。她對一些誘騙的技倆嗤之以鼻，對真正的天才與作品則不吝於給予，熱心傾囊相助！

在此提出一個例子，是她在1934年寫給英格爾的一封信中提到：

> 荀白克想要賣掉他的學生貝爾格的歌劇《伍采克》(*Wozzeck*)
> 的手稿，……他找上了我，要求換些現金。[註58]

從信上的語氣來看，夫人應該是覺得荀白克想要賣個好價錢，到處找買主，所以找上她，夫人對於自己是否要花大錢購買這部作品，似乎頗為猶豫！同時，她又知道《伍采克》是部偉大的創作，機不可失。於是，她找了國會圖書館出面共同分擔，議價後以大約1,040美金的價錢買下這份手稿，也算是幫了荀白克一個忙；由於當時夫人的眼光與斡旋，國會圖書館收藏了這部二十世紀最具代表性之一的歌劇作品原稿，現今成為該館的重要館藏之一。

荀白克與庫立吉夫人的結緣，應該要往前推到1927年的時候。當

註58 Coolidge to Engel, 25 January 1934.

年庫立吉夫人前往歐洲旅行（從9月11日至10月16日），由夫人的一位好友，出生於荷蘭的美國大提琴家兼指揮家金德勒（Hans Kindler, 1892-1949）幫忙負責歐洲旅途中的所有食宿、雜務和音樂會安排等相關事宜。在他推薦之下，荀白克接受庫立吉基金會的委託，寫了他的第三號弦樂四重奏。

這項委託創作其實並不在夫人事先的規劃中，當她計畫安排一場在柏林舉行的音樂會時，她希望由兩位年輕英國作曲家布利斯（Arthur Bliss, 1891-1975）以及布瑞基作為序幕，金德勒認為此舉過於冒險，因為以他對柏林的了解，這個城市的音樂水準很高，如果要舉辦一場吸引人又成功的音樂會，不應由一位大家既感陌生又至今尚未寫出任何一首一流作品的年輕作曲家來打頭陣……。^{（註59）} 他後來建議委託在歐洲已享有盛名，當時是柏林的普魯士藝術學院（Prussian Academy of Arts）大師班講座教授（professor of a master class）的荀白克。金德勒認為：一首他的弦樂四重奏對這場音樂會來說，無疑會是一張王牌，更會具有極大的吸引力。^{（註60）}

荀白克當時一開始對這項委託案心中有所遲疑，他聽聞庫立吉夫人的委託創作酬勞一般為1,000美元，但荀白克認為自己值得更高的價碼；再者，由於他和出版商之間仍存在合約關係，自然無法將完成的手稿交給庫立吉夫人或是國會圖書館。庫立吉夫人在得知荀白克的需求後，雖然仰慕他的名氣，也明白若有荀白克的作品可以使柏林音樂

註59 Kindler to Coolidge, February 1927.
註60 Kindler to Coolidge, May 1927.

會生色不少，但爲了堅持自己的原則，以及不接受無理的要價，她還是回絕了他的請求。

金德勒雖然贊同夫人的想法，但一方面仍透過各種關係運作，約莫數星期後，荀白克還是接受這項委託，寫了他的第三號弦樂四重奏，作品30，並建議由他認爲當時世界最好的四重奏樂團——柯利希四重奏（Kolisch Quarte）進行首演。

從史料上來看，夫人似乎對荀白克的漫天要價很不以爲然，但是又欣賞他的才華，因此還是樂於給予幫助。當1936年荀白克定居美國後，夫人也曾再委託他創作，荀白克爲此寫了第四號弦樂四重奏。

除了荀白克以外，夫人在1938年也曾委託另外一位所謂「現代維也納樂派」（Modern Viennese School）的作曲家，荀白克的學生魏本創作了一首弦樂四重奏，作品28。

金德勒畢業於鹿特丹音樂院，曾在柏林的一所音樂院任教，並曾擔任柏林德意志歌劇院（Deutsches Opernhaus）樂團的大提琴首席，到美國後他曾任費城愛樂交響樂團的大提琴首席（1914-20），1927年他還曾拿起指揮棒，第一次踏上指揮台指揮費城愛樂演出。 [註61]

在那段時間，他還有一項任務，就是幫夫人尋找優秀的歐洲作曲

註61 金德勒與庫立吉夫人的認識，是在1917年一場於紐約卡奈基音樂廳（Carnegie Hall）所舉行的音樂會中，當時金德勒首演瑞士裔美國作曲家布洛克（Ernest Bloch）的作品，《爲大提琴的狂想曲》。那次，是他臨危受命代替臨時無法出席的卡塞爾斯，所以留給聽衆很深刻的印象；1924年，夫人也曾邀請他到柏克夏音樂節上演出；1931年，金德勒成爲美國華盛頓國家交響樂團的組織人之一，並擔任指揮的工作直到1948年。

家來委託創作,最重要的成就大概就是1924年,在夫人許可之下,金德勒以大約550美金的代價,找了當時歐洲最知名的作曲家拉威爾寫了一首人聲、長笛、大提琴以及鋼琴的室內音樂作品《馬達加斯加之歌》(*Chansons Madécasses*),這首作品在1926年的5月8日於羅馬的美國學院,由當時以詮釋法國當代作品聞名的女中音貝索莉(Jane Bathori,1877-1970)以及作曲家本人進行首演。

這首作品的委託過程還有一段小插曲,就是當初拉威爾一直沒有辦法如期完成作品,讓庫立吉夫人有受騙的感覺,她還請寫了一封信請一位法國朋友當居間協調人,她在信上提到:

> 我想請你調解一件事,請代表我告訴拉威爾先生,我對於他未能如期完成他答應寫給我的另外兩首歌曲感到非常得失望,他只給我一首而我付了三首的錢。[註62]

後來拉威爾當然還是把作品完成了,但是從這封信的內容來看,對夫人來說這似乎不是一次很愉快的委託經驗。

在累積豐富的委託創作經驗之後,或許這也是爲什麼庫立吉夫人比較喜歡給年輕人機會的原因之一,因爲他們會把夫人的委託視爲一項榮耀,全力以赴完成工作;反觀對大作曲家來說,他們擁有太多的機會,繁忙的行程,所以有時候不會太過於重視這樣的委託創作。但換個角度來想,又會陷入矛盾的桎梏之中,因爲如果想要獲得一流的作品,往往也只能求助於第一流的作曲家。一如本書所探討的「阿帕

註62 Coolidge to Prunières, 28 December 1925.

拉威爾對作品的高完美要求，使其精心地琢磨
安排每一處作品細節。

拉契之夜」，夫人的原始構想也
是想給年輕人一展長才的機
會，但最後還是找了當時最優
秀的作曲家，他們也如預期地
帶來亮麗豐碩的音樂成果，共
同譜寫下音樂歷史上超級經典
的動人樂章。

　　1953年11月4日這一天，庫立
吉夫人於麻薩諸塞州的劍橋
（Cambridge）過世，享年89歲。基於長期與
美國國會圖書館合作的密切關係，家人陸續將她生前所有相關的文件
資料捐贈給國會圖書館，加上基金會數十年運作下來的文件，彙整成
《伊麗莎白‧史帕格‧庫立吉基金會特藏》，這份史料應該可以稱得上
是近代音樂史，或甚至是整個西洋音樂史上，保存最為完整的「音樂
贊助」相關文獻之一。

　　美國國會圖書館的音樂部門擁有豐富的音樂特殊館藏，在它自己
出版的介紹書上說，這些特藏所形成的音樂學術研究資源「是舉世無
雙的」（which is unmatched anywhere in the world）。（註63）目前，該館已

註63 *Library of Congress, Music, Theater, Dance: an Illustrated Guide, 1993.*

有超過五百份以人名命名的特藏，裡面各式各樣的史料項目，從幾十件到超過五十萬件的都有，而所有特藏內容加起來到底有多少項目，沒有人能夠精確估算出來。（註64）

本書所根據研讀的相關史料，大部分是來自於這眾多特藏中的一份，它的內容是庫立吉夫人從事音樂贊助數十年的相關檔案資料，總共有286個檔案盒子（Box），分為十二大類。（註65）而在這批檔案中最引人注目的成果，無非是它包含了很多二十世紀的經典室內音樂作品的手稿，以及逾三百位當代作曲家的親筆文件。

過去一段時日以來，我時而細讀檔案中的史料文件，面對如此詳盡完整的資料檔案，常常令人恍如走入時光隧道，深刻感受到夫人與他人商討演出或作品的孕育過程，一景一幕，歷歷在目。記憶所及，自己似乎從來未與歷史有過如此接近的深切感受。

註64 根據國會圖書館音樂部門讀者服務部主任（Head of Reader's Service）葛羅西博士表示，整個音樂部門的館藏超過一千五百萬個項目，應該是世界第一，而這個數目與官方所發佈的約八百萬有很大差距，主要就是在於特藏的部分並沒有計入。

註65 第一類是「樂譜」，可分為手稿和翻印樂譜兩種；第二類則是「書籍」；第三類為「通信紀錄」（Correspondence），由第1到109號盒子，占了盒子總數最多的一類。其中最珍貴的是庫立吉夫人與當代重要音樂家以及藝術家的通信紀錄。

另外也有一般邀請卡、回函等公務信件。通信信件依照通信者字母順序編排，而其他的通信紀錄與公務信件則使用日期來排序；第四類是「基金會於國會圖書館中的運作紀錄、音樂會資料與錄音」；第五類是「音樂會相關檔案」，包括基金會舉辦的音樂會與其他相關音樂會的節目單、照片、邀請卡等等相關物件，主要以時間和地點來分類，此一類由174號到208號

庫立吉夫人以她的熱誠和對音樂的摯愛，終生致力於音樂贊助活動。出生富裕家庭的她，從小有著優質的成長環境，年輕的她親臨了許多場十九世紀歐洲音樂文化的盛宴，培養出對音樂藝術的高度品味與鑑賞能力。

親人接二連三辭世的巨變，並沒有將這個女子擊倒，反而讓她更為獨立堅毅，繼而將全部的生命投入音樂贊助活動，一手開啓音樂贊助與捐贈之風氣。她舉辦室內音樂節、國際作曲比賽，讓精緻藝術活動在美國得以萌芽發展，並進而催生了上千首新音樂的誕生。

在年度音樂節中，大家欣賞古典大師們作品之餘，必定也會聽到新曲的創作，因為她堅持每次都要有新作品的演出與發表，她知道音樂歷史向前的演進，是由不斷創新的作品所凝聚促成的動力。所以，她不僅僅只是在贊助音樂，同時更在抒寫一段屬於她和她的音樂家的音樂史。

過去贊助者所扮演的角色，多半只在於提供經濟援助或是創作和

盒子；第六類則是「出版品」；第七類為「剪貼簿」，包括由1882年開始至1955年的剪報，有關於庫立吉夫人的介紹、她贊助的音樂會介紹與樂評、柏克夏音樂節介紹與報導、音樂廳與基金會成立的相關報導、基金會贊助各場音樂會等等之剪報。從216號至259號盒子，以年代與事件分類；第八類為「文章、期刊、專題論文」；第九類是「新聞剪報」；第十類為「其他」類，包含與庫立吉夫人和她的家庭相關林林總總的物件、庫立吉廳的各種檔案文件；第十一類為「照片、圖像」，有庫立吉夫人、音樂節、庫立吉廳、音樂會演出等數百幀照片、圖像。最後一類「實物」，如月曆、香菸盒、名言錄、石膏像等等的物品。

演出環境，而庫立吉夫人重新詮釋並擴大贊助者的角色層面：她設立基金會，讓藝術活動能夠永續推廣；帶動捐贈，使國會圖書館現今能夠擁有龐大的特殊館藏，成為舉世聞名的音樂文獻重鎮；捐獻手稿，開啓作曲家們將作品手稿交由國家保存之風氣；興建音樂廳於圖書館，她認爲圖書館不應只扮演手稿保管者的角色，同時也應該將音樂眞實呈現出來，走進大眾的生活中，讓表演藝術與圖書藝術作一完美結合；用心保存畢生從事贊助活動的資料檔案，讓後人能有豐富的史料以研讀偉大作品的孕育過程。

很多的音樂人和他們的事蹟，相信都是歷史上的創舉，結合起來可說就是一段現代音樂史上的「傳奇」。她爲音樂贊助締造了一段輝煌

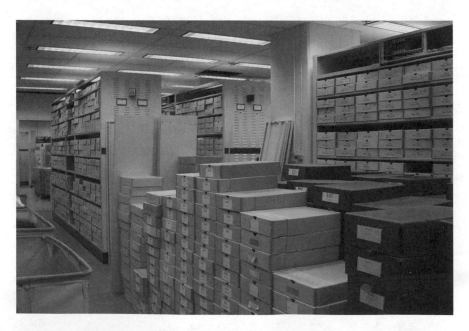

國會圖書館音樂典藏室內堆積如山的文獻檔案特藏（作者攝於2005年1月20日）

歷史，讓我們認知到，原來音樂贊助是可以如此這麼有意義、創造出這麼多可能性，其深遠的影響力甚至奠定近代美國音樂史整體發展的基礎；而她爲藝術，爲人類心靈服務的精神，絕對值得讓世人爲之歌頌。

　　走筆至此，就以她的故事作爲序幕，拉開六十年前的一場音樂饗宴──

　　　阿帕拉契之夜

第三章

阿帕拉契之夜

一部專為美國舞蹈的委託創作《阿帕拉契之春》
以詩意的戲劇旋律將美國舞蹈史帶入一個新的紀元
現在，封藏了一甲子
由庫立吉夫人主導
柯普蘭、瑪莎・葛萊姆和世紀名流們共聚一堂
舞躍聲動的盛會——「阿帕拉契」之夜的精采實況
將再度幕啟

　　1944年10月30日那晚的這一場音樂會，共演出了三部作品，爲何獨獨冠之以「阿帕拉契之夜」，再說這三位作曲家算來都是20世紀樂壇響鐺鐺的人物，似乎也不該單單獨厚其中一人。本文以《阿帕拉契之春》這首曲子爲焦點論述，是因爲這三首作品經過時間的淘洗淬鍊之後，只有《阿帕拉契之春》成爲大家耳熟能詳的旋律；再從客觀史料的呈現中我們發現，在這三首委託創作中《阿帕拉契之春》花了相關人士最多的心思來溝通討論、保存下來的資料也最完整豐富，自然在本文中也佔有最多的探討論述，因此《阿帕拉契之春》的代表性地位，不言而喻。

　　「阿帕拉契之夜」花費了將近兩年的時間籌備，而參與企劃過程的三位核心人物，分別是庫立吉夫人、葛萊姆，以及當時國會圖書館音樂部的主任斯畢維克（Harold Spivacke, 1904-77），他同時也是庫立吉基金會的執行長。[註1] 而當初協助夫人成立基金會的前任音樂部主任英格爾，在1934年就已經離職前往紐約的雪默（Schirmer）圖書公司另求發展的天空，轉而投入音樂出版產業。

　　這場音樂會演出的最原始契機，可再往前追溯至1942年5月份，當時在美國首府華盛頓的一場音樂會場合，葛萊姆舞蹈團團員之一的霍金斯（Erick Hawkins, 1909-94）主動上前接觸同時在場的庫立吉夫人，向夫人探尋爲舞蹈團演出而進行委託創作的可行性。

　　說起霍金斯，他是在1939年時因仰慕葛萊姆的才華，而到她位於

註1 斯畢維克是在1934年進入國會圖書館，之後接替英格爾擔任音樂部主任的工作。

紐約第五大道上的舞蹈工作室上課，一個月後他成為舞團的成員，而且還是創團以來的第一位男性舞者。接下來的12年期間，他積極參與舞蹈團的經營管理，協助葛萊姆開拓事業，1948年兩人日久生情而結為夫妻，不過，這段婚姻只維持了6年。

當時，葛萊姆舞團的音樂都是由駐團的音樂指導侯爾斯特（Louis Horst, 1884-1964）負責，他為舞團所準備的樂曲多半是將通俗的旋律改編成雙鋼琴來演出。霍金斯覺得以葛萊姆當今的藝術成就，應該要搭配更高品質的音樂，所以，如何提升舞蹈音樂方面的水準就成為他所追求的目標。(註2)

霍金斯曾經說過，身為一位舞者「如果你想嘗試創造任何舞蹈動作上的新觀念，你必須要去體驗當代音樂中的新表現力。」(註3)

在1938年，他曾經參與演出柯普蘭以西部牛仔為題材所寫的舞劇作品《比利小子》（*Billy the Kid*），出生於美國科羅拉多的他，對當時音樂語言所表達的美國西部牛仔特質，留下非常深刻的印象，所以當他加入葛萊姆的舞團之後，霍金斯的主要工作之一就是尋求音樂贊助的機會。

當他得知庫立吉夫人在國會圖書館成立基金會，並委託當代作曲

註2 侯爾斯特出生於美國堪薩斯市（Kansas City），曾到維也納學習。他從1926年開始，即擔任葛萊姆舞蹈團的音樂顧問一直到1948年。除了鋼琴伴奏舞蹈練習、指揮演出之外，他也為舞團寫了很多舞蹈音樂作品。他是美國第一位正式以專業的課程教授舞蹈音樂創作的作曲家。

註3 Aaron Copland and Vivian Perlis, *Copland since 1943* (New York: St. Martin's Griffin, 1990), 38.

家們創作時，他就決定尋求爭取這個贊助管道，他向夫人提出一個構想：委託兩位作曲家各創作一首音樂，然後由葛萊姆和她的舞蹈團來表演。柯普蘭當然成爲他的首選，另外一位他所中意的是辛德密特。

霍金斯在指定那一位作曲家之前，應該是花了一番心思評估考量。柯普蘭是當時最具代表性的美國作曲家之一，而霍金斯本身也曾經演出過他寫的舞劇作品，親身體驗過柯普蘭式的音樂感動，柯普蘭自然成爲霍金斯心中的首選；至於辛德密特，兩人之間的淵源很難考證，但綜觀當時的美國樂壇，這位1940年因戰亂而避居美國的德國作曲家，無疑是美國本土上最優秀的國際級音樂大師之一。因此，如果能爭取到這兩位各具代表性的第一流作曲家，來爲葛萊姆的演出跨刀譜曲，無疑將大大提升整個舞劇的演出水準，這將會是多麼完美的一件事。

霍金斯萬分期待自己所提出的構想，能夠獲得對方進一步的回應，但一方面則擔心自己的請求過於冒昧唐突，又加上庫立吉夫人或許對葛萊姆的認識不深，因此霍金斯回去之後，就先把一本有關葛萊姆的書寄給夫人，期盼夫人在閱讀之後能夠更加了解所提合作構想的意義，進而給予正面的回應。

庫立吉夫人收到書後，在5月29日與6月16日分別寫了一封回信。

在第一封信中，她對這個構想表達肯定之意，但又很婉轉地表示目前並無此規劃，不過會把這件事放在心上，將來可能在國會圖書館庫立吉基金會所贊助的夏日系列音樂會中，安排演出。從這封信的內容看起來，夫人並沒有給霍金斯一個肯定的答覆，尤其是演出方面，

但其實她已經在著手委託創作的相關事宜。

隔了幾個星期，她又寫了第二封信給霍金斯，裡面不僅給予肯定的回覆，還提到自己和幾位作曲家聯繫過，詢問他們是否有興趣為葛萊姆創作舞劇，並已得到兩位作曲家的正面回應。在這封信上，夫人也清楚地表明自己對於這個計畫的兩點立場：

一、她委託一部作品的創作酬勞，不能超過五百塊錢。

二、她不能保證作品完成後，一定會安排演出，尤其她覺得以葛
　　萊姆的聲望，應該會有很多其他的演出機會。

她還提到另外一個重點，就是當時霍金斯是希望能委託第一流的作曲家例如柯普蘭和辛德密特來譜曲，但夫人則傾向給較不知名的作曲家機會，讓他們的作品經由葛萊姆的名氣而受到一般大眾的矚目。

從這兩封信中，我們可以知道，雙方剛開始對合作模式存在著相當大的認知落差：提攜年輕作曲家，一直是庫立吉夫人從事贊助活動很重視的一環；但霍金斯所思考的出發點，則是想藉由與第一流作曲家的合作，提升葛萊姆舞團的藝術成就，而非幫助別人提高知名度。雙方的歧見，似乎讓這項合作計畫的前景不太樂觀。

就在這個時候，庫立吉夫人贊助事業上的主要諮詢顧問——斯畢維克出面了。他在了解整個事件之後，於6月22日寫了一封信給夫人，對這整個企劃構想產生決定性的影響力。

斯畢維克的一封信

斯畢維克出生於紐約的高級知識份子家庭，母親是律師，父親是醫師。雙親從小給他良好的教育，並希望他能夠至少承繼他們其中一人的志業。他曾經攻讀法律，但後來放棄而改讀經濟，他從紐約大學（New York University）獲得經濟學士和哲學碩士學位。

畢業後，他曾經到一家銅器鑄造廠工作，但18個月後因為環境不適而離職，經過一些其他的嘗試後，他決定回家專心練習鋼琴。有好幾年的時間，他很勤奮地練琴，並以教授鋼琴維生。雖然心裡知道成為演奏家是個遙不可及的夢想，但他還是努力地學習音樂，並且得到前往德國留學的獎學金。1933年，他獲得柏林大學的博士學位。

回到美國後，他先到紐約公共圖書館（New York Public Library）短暫地工作一陣子，1934年則轉往國會圖書館音樂部門，擔任音樂部門的助理主任（Assistant Chief），1937年獲升為主任一職直到他退休的1972年。

在長達35年的時間中，斯畢維克嶄露了他經營與管理方面的長才，總管這個館藏居世界之最的音樂圖書館，為國會圖書館的音樂館藏收集與管理奠立非常好的基礎；同時，斯畢維克也是個非常成功的上司。與他共事過的館員華特斯（Edward N. Waters）就曾經回憶說：斯畢維克「會鼓勵每一位同仁去發展自己的專長，並給予他們工作上很大的自由空間可以去寫，去研究以及思考。」[註4]

註4 Philip Tacka, "Appalachian Spring's 'Catalytic Agent.' Harold Spivacke's

　　國會圖書館音樂部擁有傲視全球的豐富館藏，而其中最為珍貴的莫過於眾多的「檔案收藏」（Archive Collection），這些大部分是以個人命名的文獻，匯集音樂史上重要人物一生相關資料的檔案，不僅妥善保存了音樂歷史，也是學術研究上最具有價值的史料。而這些檔案之得以建立，斯畢維克曾扮演一個舉足輕重的關鍵角色。

　　在1930年代的美國，將生平檔案送到公立機關永久保存，在音樂的歷史軸軌上留下自己的個人紀錄，尚未在音樂家或是其家屬之間蔚然成風。

　　1937年，蓋希文（George Gershwin, 1898-1937）過世後，他的哥哥艾拉・蓋希文（Ira Gershwin, 1896-1983）寫了一封信給當時才剛接任國會圖書館音樂部主任的斯畢維克，詢問他弟弟過世後所留下的相關文件，是否有可能送到國家的圖書館或是國會圖書館保存。這封信為國會圖書館音樂部建立「檔案收藏」，產生了一道催生作用。 當時，斯畢維克欣喜萬分地開始搭起了國會圖書館與蓋希文家族之間的聯繫管道，經過60年的努力，這位美國音樂大師生平的重要文獻（包括樂譜手稿、書信、遺物等等），終於轉移到國會圖書館，整理成《蓋希文檔案》，並在現今國會圖書館的主建築物傑佛森館（Thomas Jafferson Building）內，原音樂館的舊址所在，成立了一間「蓋希文室」（Gershwin Room）做永久性地展出。

　　現任的音樂部主任紐森 （Jon Newsom）曾經回憶，這件浩大工

Role in the Evolution of an American Classic", *International Journal of Musicology* (August 1999): 325.

程，是斯畢維克從1939年開始與其家族成員建立關係所奠定的基礎。
（註5）

　　到了大約1940年代，美國的重要音樂界人士，開始有了將生平資料移送到國會圖書館進行永久性保存的觀念。本書所研讀的史料，很大部分都是來自國會圖書館的《庫立吉檔案》以及《柯普蘭檔案》。這些檔案的建立，當然是有一位有心人的長期投入所奠立的基礎，而建立這個制度的最重要人物，就是斯畢維克。他對於這件事的關心到退休後還不間斷，1982年，他的太太為了延續先生的遺願，還成立了一個基金會（Rose Marie and Harold Spivacke Fund）來幫助國會圖書館在未來繼續建立更多的音樂特藏。

　　斯畢維克從開始擔任音樂部主任接觸基金會業務之後，立刻取得庫立吉夫人的信任與支持，在1938年寫給兒子的一封信上，夫人就曾提到：*我愈來愈滿意他在所有這些[基金會]事務上所展現的圓融與明智*
…。（註6）這個時候的夫人早已年過70，身體大不如前，精明幹練的斯畢維克很自然地成為夫人在推動委託創作上的好幫手，在「阿帕拉契之夜」這場演出計畫中，他是扮演著執行製作人的角色，統籌所有聯絡與演出事宜。

　　斯畢維克在寫給庫立吉夫人的信中，主要提出兩點：
　　首先，他不認為夫人所屬意的兩位作曲家會對這樣的合作帶來重

註5 Bernice Tell, "World's Largest Music Collection Gets Bigger: Division Acquired More than 160,000 Items Last Year."
註6 To Albert Sprague Coolidge, 6 November 1938.

美國國會圖書館傑佛森館。（作者攝於2005年1月22日）

要助益，因爲較不知名的作曲家意味著還年輕，作曲技巧或許還不是很成熟，他們或許可以在這樣的曝光機會中受到矚目，但是不容易創作出具時代意義的作品；再來，他提到以庫立吉夫人當時的名望，任何作曲家無論是霍金斯所推薦的柯普蘭、辛德密特，或甚至荀白克、米堯等人，都會首肯500塊錢的委託創作。

簡而言之，他認爲這個計畫如果按照霍金斯的構想來推動進行，委由第一流的作曲家創作，並由最好的舞蹈團擔綱演出，將會是一件極具歷史意義的美事。

我們無法找到夫人針對這封信的回信，根據現存史料分析，可能是夫人在7月份搬回華盛頓，當面和斯畢維克討論了這件事。不過，我們可以得知從這個時候開始，夫人已經決定委託兩位大作曲家來爲葛萊姆的舞蹈演出譜曲。可以說，斯畢維克成功地說服庫立吉夫人接受霍金斯的原始構想。

霍金斯在得知自己的提議有了完美的結果後，似乎不敢相信眼前這個事實，他寫了一封信給夫人，除了表達自己的興奮心情之外，還希望能夠再次確認這件事，他說：

> 我無法告訴您我有多高興，當我知道您決定爲瑪莎委託創
> 作。我迫不及待地想告訴她，但是我想向您再次確認。……
> (註7)

註7 Hawkins to Coolidge, 15 July 1942.

庫立吉夫人與葛萊姆
──共創美國舞蹈史的第一次

　　庫立吉夫人與葛萊姆兩人的相識，是在1929年1月紐約的一場晚會中。那天晚上，夫人第一次觀賞了葛萊姆的演出。1941年，葛萊姆曾參加庫立吉夫人在華盛頓舉辦的一項室內音樂節活動；隔年7月底，兩人又在華盛頓的「夏日戶外系列音樂會」（series of Summer open air concerts）上見了面，當時夫人就當面向葛萊姆回應霍金斯之前提出的構想，她肯定地告訴葛萊姆，將委託幾位作曲家來為她譜寫音樂。葛萊姆知道後非常高興，從相關信函的時間點來看，葛萊姆當時應該已經從霍金斯方面知道這件事，只是她再次獲得確認，這個計畫從此開始積極進行。從史料中我們知道，在隔天，夫人就立刻寫了一封信給柯普蘭提出這個構想。在信中她提到：

> 雖然在斯畢維克博士正式向您提出之前，我寫信給您有些冒昧。在此我以愉悅的心情向您提出請求，是否接受以500塊錢的酬勞為瑪莎‧葛萊姆的一個新的舞蹈演出創作一首作品。……我昨天已經和葛萊姆女士提到這件事，她非常的高興而且期待能夠與您合作，如果您能夠給我一個肯定的答覆，我將會非常喜悅。
>
> 至於這個作品演出的場合與時間（包括其他一到兩件委託創作），我的想法是在1943年9月份，慶祝皮茲費音樂節25週年紀念的活動中。……[註8]

註8 To Copland, 31 July, 1942. 當時庫立吉已經是接近八十歲高齡的人了，基金會的運作主要都交由斯畢維克執行。

在這封信裡，庫立吉夫人把委託創作的目的、酬勞以及演出的場合地點，很清楚地告訴作曲家柯普蘭，並以歡欣的心情來期待回應。

柯普蘭收到信後，馬上回信告訴夫人他欣然接受這個邀約，並提到葛萊姆是自己多年來非常尊崇的人物，好幾次非常希望能夠有機會與她合作，現在這個夢想成真，非常謝謝夫人的大力促成。此外，對於自己將有機會以作曲家身分出席具有歷史性的皮茲費音樂節也備感榮幸。

在信中，他也很誠懇地提出，希望能夠親自和葛萊姆聯絡，因為這將會是一首寫給舞蹈演出的音樂，自己需要知道更多相關的事情，比如舞蹈的故事主題、曲子的長度、有那些樂器、曲子完成的期限等等。在這封信的最後，他以作曲家的身分表達對夫人過去致力推廣當代音樂創作之感謝與敬意。（註9）

至於為什麼這場演出不是安排在國會圖書館，而是又回到皮茲費——這個曾經是夫人的傷心地，但又是音樂贊助事業的起點？

從前一章的論述中，我們知道從1925年，庫立吉基金會在國會圖書館成立，並舉辦第一屆音樂節之後，夫人的主要音樂節贊助活動就從皮茲費轉移到國會圖書館；但由於皮茲費當地還是有一些愛樂者，加上之前所打下的基礎，因此十多年來，夫人還是繼續在當地舉辦音樂節活動，不過規模不比過往。1943年有著輝煌歷史的皮茲費音樂節就要滿25歲了（1918-43），為它安排特殊的慶生活動，應該是夫人心中

註9 Copland to Coolidge, 2 August 1942.

所願而早已盤算的一件事。所以，當她寫信給柯普蘭時，就提到要把葛萊姆的委託創作計畫與這個具有紀念性的音樂節活動結合，若從這個角度觀察，可知夫人對此計畫重視之程度。

庫立吉夫人與葛萊姆雖然互相知曉對方已有很長的一段時日，但1942年在華盛頓的這次會面，似乎讓兩人一見如故。

葛萊姆在8月2日寫給夫人的信中，提到了夫人長期推動藝術活動的精神對她來說，似乎成了一種「努力從事創造的信念之力量，[她說]當我見到妳時，感覺我們似曾相識。」[註10] 兩人對於對方獻身藝術推廣的熱忱態度，惺惺相惜。

葛萊姆信中還說，當夫人告訴她決定為她委託創作時，她覺得：

> 這不僅是我的「第一次」，應該也是美國舞蹈史的第一次。據我所知，這應該是第一部專為美國舞蹈的委託創作。這讓我覺得美國舞蹈到了一個歷史轉捩點，進入一個新的紀元。
> (註11)

這番話無疑也為這場演出的歷史意義，又多添加了一筆紀錄。

葛萊姆也告訴夫人，她處理劇本與舞蹈動作配合的方式與過程。她希望與作曲家們合作的方式是，由自己先選定主題，然後再把想法與詳細劇本提供給作曲家，作為他們創作時靈感來源的依據。也就是說，葛萊姆所期待的合作模式是以主導者的立場來進行合作關係，她

註10 Graham to Coolidge, 8 August 1942.

註11 Ibid.

認為唯有如此,才能充分發揮一位舞蹈家的創作理念。最後,她很客氣地問夫人,是否可以開始著手構思劇本。

夫人收到信後,馬上在8日回了信。在信中,她非常清楚詳述自己對這首作品的想法:首先,她告訴葛萊姆,柯普蘭原則上已經接受這項委託,不過他希望能夠盡快知道葛萊姆的想法和要求,諸如曲子的長度、配器等等;而針對這些細節,夫人也提出了自己的看法。她說,由於整個音樂會還會有其他的作品,所以時間上應該限定在半個鐘頭之內;至於編制,則希望是由室內樂團演出,大約10-12把樂器的重奏,管樂、弦樂每項樂器都各一把,再加上鋼琴;至於劇本,夫人強調完全尊重葛萊姆。

庫立吉夫人委託作品的考量點,僅著眼在作品演出的實務問題,至於創作內容,她完全尊重藝術家的專業領域。關於演出地點,夫人所規劃的是在皮茲費舉行的音樂節中演出。此外,她也提到,通常基金會所委託的作品,在一年內擁有演出的同意權,也就是在此期間內的所有演出,要必須經過基金會的同意。

關於屬意委託創作的作曲家,雖然霍金斯已向庫立吉提出建議名單,但夫人心中似乎另有打算。在這封信中,她說出心中的理想人選是柯普蘭,以及巴西作曲家魏拉-羅伯斯(Heitor Villa-Lobos, 1887-1959),不過,後者由於考量距離遙遠,又適逢戰時,在聯絡溝通上可能會有所不便,因此決定放棄。至於替代的人選,夫人想到了霍金斯所建議的辛德密特,但當時她不知道辛德密特是否會同意接受基金會的委託。(註12)

葛萊姆在12日回覆了這封信，從信件內容中，我們可以看到《阿帕拉契之春》這部作品的輪廓已經逐漸成型。她首先提到已經收到柯普蘭的信，兩人也已開始就作品內容進行雙向溝通；而夫人期望這首作品在皮茲費演出，她也覺得是個很好的想法，因爲那是夫人開始贊助音樂的起源地，會讓整個計畫別具歷史意義；另外，關於這部作品未來一年的演出所有權歸屬於基金會，她也欣然同意。

對於夫人希望這首委託創作是室內樂性質，樂器編製不超過12把樂器，她也覺得這樣的組合應該可以創造出豐富的聲響，還可加深擴大創作的想像空間，她會與柯普蘭商討此事。

至於委託辛德密特，葛萊姆首先表達了樂觀其成的看法，但是她並不認識辛德密特這個人，只知道他是蠻有個性的作曲家；葛萊姆認爲對方可能不認識自己，不過希望能夠藉此合作機會得以認識這位作曲家。最後，她提到如果沒有辦法獲得辛德密特的同意，可以考慮由作曲家洽維茲來擔任。

在這封信中，葛萊姆似乎透露了對於與辛德密特間的合作持保留

註12 關於魏拉-羅伯斯的委託，雪利（Wayne D. Shirley）在他的書上曾提到夫人決定放棄他，或許不是因為距離遠、聯絡不易的關係。當初這位二十世紀前半最具代表性的巴西作曲家會列入考慮名單，是葛萊姆提出的建議，而夫人之所以另有考量，據他猜測應該是因為魏拉-羅伯斯並不是很容易溝通之人。Wayne D. Shirley, *Ballet for Martha: the Commissioning of Appalachian Spring; and, Ballets for Martha: the Creation of Appalachian Spring, Jeux de printemps, and Herodiade* (Washington D.C.: Library of Congress, 1997), 11.

MARTHA GRAHAM 66 FIFTH AVENUE NEW YORK

August 12, 1942

Dear Aaron:

I am glad you feel open-minded regarding the acceptance
of Mrs. Coolidge's commission to do a score for me. It really
seems possible that if we can get together on this matter of
script and performance arrangements that we might have some
exciting presentation.

Regarding the libretto, I should like to submit to you
another idea I have which might be more acceptable to you
than the one you have. I should like to have the music at
least by the beginning of next July if you think that would
be at all possible. Of course, if it could be earlier that
would be so much the better, but I realize your commitments
are such that you are very busy.

I had a letter from Mrs. Coolidge saying she had written
to you, and also "It is my thought that as we are planning
to have other works on the program the piece should not occupy
more than half an hour at the outside. And I also wish it
to be composed as true chamber music, which is to say for an
ensemble of not more than ten or twelve instrument at the
outside. This seems to be the most appropriate and beautiful
work for such an occasion as ours, and I should therefore
recommend a small orchestra with one instrument of each kind,
both wind and string, with piano."

I had said I would show her the script, but she feels
that is not necessary and that the idea of the work and its
working out could be left in our hands. If the performance
is early in September of 1943 I should need the score before
the first of July--presumably about the first of June; but
tell me what you can do on this.

As to the matter of performance fee, do you mean in the
nature of a royalty or do you mean a flat sum? As you know,
I have always been very embarrassed in offering you the very
small amount that I have had available for that purpose.
This is the first time I have ever had a work commissioned
for me except in so far as Bennington has helped me, and
whatever fee I agree to I have to be certain I can meet it
either from my teaching or from my performance intake. This
last year was successful, but I had to make certain invest-
ments with WGN in advertising and so forth, so I had no
surplus.

You remember when I wrote you before I stated what I
could do. In the event of the festival I shall have to

Telephone: GRamercy 5-8240

葛萊姆1942年8月12日寫給柯普蘭的信首頁（共三頁）。
在這封信中，她先感謝柯普蘭願意接受庫立吉夫人的委託，為她創作，進
而詳述自己的想法。（資料來源：國會圖書館《柯普蘭檔案》）

的看法。表面上她尊重夫人的選擇，但同時也提出自己的想法。葛萊姆是一位嚴謹的藝術家，當尋求合作對象的時候，她希望對方是自己熟識的人，也期待對方對自己的作品有所認識，所以，她在信上提到辛德密特「可能不認識我，……我覺得他應該從來沒有看過我的演出，……所以如果他拒絕的話，或許可以找我認識的洽維茲。」[註13] 夫人似乎也從字裡行間讀出葛萊姆的想法，因此她收到信後並沒有聯絡辛德密特，而是寫信給洽維茲，希望委託他為葛萊姆寫一首舞蹈音樂，在1943年的9月或是10月演出。[註14]

　　洽維茲是墨西哥人，也是當時最負盛名的拉丁美洲作曲家之一。早在1933年，葛萊姆就曾聽過他的作品，並對他以希臘女神安蒂岡妮（Antigone）故事為背景的一首管絃樂曲印象深刻。發展至此，這項委託創作的初步規劃，就是請柯普蘭與洽維茲為葛萊姆的舞蹈演出，創作一首編製在10-12把樂器的音樂，於1943年底的皮茲費音樂節中演出。

　　在接下來的幾個月，葛萊姆進行撰寫劇本初稿的工作；11月的時候，她寫信給斯畢維克，提到自己對於這個演出計畫，能夠委託到柯普蘭與洽維茲兩位優秀的作曲家，來為她的舞蹈演出譜寫音樂，簡直就像是一場虛幻的美夢，但這又真真實實地發生了，因此這股快樂期待的內在驅動力督促著她不斷努力下去。在這個時候，她已經完成了要給洽維茲的劇本初稿，並和柯普蘭進行過初步溝通。

註13 Graham to Coolidge, 12 August 1942.
註14 Coolidge to Chávez, 25 August 1942.

就當整個音樂會規劃積極進行的同時，二次大戰的戰火也是愈演愈烈，局勢的不穩當然會降低人們參與藝術活動的意願。當年夏天的皮茲費音樂節，由於能源的緊縮，參加的人比往年銳減即為一例。這種窘境看在活動籌畫人的眼裡，當然有點緊張。

11月12日，斯畢維克寫了封信給庫立吉夫人，他擔心隔年9月如果還在皮茲費舉辦音樂節，出席率可能會不太樂觀，並建議將這個演出計畫（兩首舞劇的委託創作）定在10月30日，也就是夫人生日的當天，並把舞台改在國會圖書館演出。

既然音樂會的原始構想，是為紀念皮茲費音樂節25週年，在原地舉行當然最具有歷史象徵意義，如今活動突然要移到別的地方舉行，主辦單位當然要問理由何在。戰爭或許可以是個理由，但是美國本土畢竟不是戰場，說服力似乎還不夠。不過，庫立吉夫人最終還是接受斯畢維克移地舉行的建議，1942年11月，地點由原定的皮茲費改成國會圖書館，這場音樂會的演出場地就這樣拍板定案。

劇本的誕生：舞出美國拓荒精神

在《柯普蘭檔案》中，我們可以找到兩份葛萊姆分別寫給洽維茲與柯普蘭的劇本，開頭都有一篇序言，簡短說明舞蹈的創作理念，接著是劇中故事的時間地點，以及劇中人物的名單，然後是葛萊姆自己的音樂理念，以及每一位主角的詳細介紹，最後是情節大綱和詳細的情節敘述。

葛萊姆給洽維茲的劇本標題是《可契斯的女兒》（*Daughter of*

Colchis），可契斯是一塊蠻荒的土地，也是希臘女神米蒂雅（Medea）出生的地方，雖然這個標題與希臘背景有關，但其實劇本內容跟希臘毫無關聯；故事時空的設定上，發生地點是在新英格蘭的一間新房子內，住在房子裡的女人們都是象徵可契斯的兒女，代表她們來到蠻荒土地上開疆闢土的精神，故事內容則是描繪男人與女人的情感衝突。(註15)

　　葛萊姆寫給柯普蘭的劇本，在檔案中存放著三種不同的版本，劇情內容有些許差異，上面標示的日期分別是1943年5月16、29日和7月10日。所以，我們知道在這將近兩個月的期間內，葛萊姆至少修改劇本兩次。這三份劇本草稿有一個比較明顯的差異，是在於標題的部分，最早的一份標示著《勝利之屋》（House of Victory），但後面兩份則沒有標題，而是寫成「NAME？」意味著標題還不確定，可見當時葛萊姆曾經選擇了一個標題，但或許是柯普蘭的意見，讓她決定暫時先保留這個部分。

　　《勝利之屋》與兩個無題的版本之間，還有一個差異之處，就是增加了一個角色───一位印第安女孩。這個角色的象徵意義其實遠大於重要性，「她」在故事中並未佔有非常重要的戲份，但是在美國的歷史上有一個事實，就是印第安人一直是存在於美國社會中的，葛萊姆加入這個角色就是要突顯這樣的一種「美國特色與文化」。

註15 《可契斯的女兒》原先葛萊姆是寫給柯普蘭的劇本，但他婉拒之後才給了洽維茲。 Howard Pollack, *Aaron Copland: the Life and Work of an Uncommon Man* (Chicago: University of Illinois Press, 1999), 392.

雖然經過修改，但是柯普蘭在創作時，是綜合了幾份劇本的內容來譜寫音樂。（註16）基本上，這些劇本所表達的主題精神，也是柯普蘭後來一直追求的創作信念，就是所謂的「美國精神」。這樣的精神，從先民們開始來到這塊美洲新大陸開疆闢土之後，就一直延續流傳下來。葛萊姆在最後一份劇本的首頁寫著：

> 這是一個關於美國生活的傳奇故事。
> 它就像一個骨架。
> 某些要素會在任何時空的生命中一再地重現。
> 唯一會使其不同的是觀點上的差異，而不是事件[要素]本身。
>
> 有一些事情發生在我們身上，有些事情發生在我們的母親身上，但它們都會發生在我們身上。（註17）

場景是發生在美國賓州（Pennsylvania）西部，一個圍牆剛剛築好的全新小市鎮上，關於拓荒者的故事；至於時間，並沒有明確的標明，葛萊姆想要表達的應該是這是個在任何的歷史時空下都會發生的真實故事。（註18）

從人類的遷移史審視，當我們來到一個新的地方，就會建立一處

註16 有關柯普蘭的音樂與劇本之間關係的進一步討論，將會在第四章中論述。

註17 Martha Graham, "Name? Copland Script," *Copland Collection*.

註18 葛萊姆是在賓州西部的鄉下長大，所以這個故事其實是以她的家鄉為背景。

家園開啓生活新天地，價值觀隨之漸漸地建立。對當時的美國人來說，先民從歐洲來到蠻荒的新大陸，在短短的幾百年間，建立了這麼一個國家，那種與大自然搏鬥的大無畏精神，以及建立新社會價值觀的思維，都是最值得珍惜與懷念。從史料的閱讀中，我們可以看出，葛萊姆在這部舞劇中，所要創作的是一份所謂的美國價值觀，這份價值是流傳在所有美國人的血液之中和內心深處，她很珍惜這次的機會，所以很盡力地要表現出這樣的情操。

1943年4月，斯畢維克分別寫信給葛萊姆與柯普蘭，詢問整個計畫的進度，並且也與洽維茲見過面。葛萊姆告訴他，即將完成要給柯普蘭的劇本，而柯普蘭這個時候正在好萊塢為電影《北方之星》（*The North Star*）譜寫配樂，他說從聖誕節就一直等著葛萊姆答應給他的劇本，卻遲遲未有下文，一度還以為這個計畫已經無疾而終；因為沒有劇本，他也沒有辦法開始譜曲。況且，目前的配樂工作要忙到6月份，所以如果9月要演出，時間顯得有些急迫，不過最重要的是儘快拿到劇本。（註19）

5月3日，斯畢維克寫給庫立吉夫人的信中，提到了葛萊姆已經完成要給柯普蘭的劇本，洽維茲也已經進行創作，應該幾個星期內可以完成。最後，他再次重申這個演出計畫將會在10月30日於國會圖書館的庫立吉廳演出，並有信心一定會呈現一個以這場演出為中心，雖然規模較小、經費較少，但卻是深具意義的音樂節。

註19 Copland to Spivacke, 13 April 1943.

另外，他也寫了一封信給柯普蘭，和他討論自己與洽維茲溝通後的結果，因為這場演出是以他們兩個人的作品為主，在演出樂器編制上如果先密切溝通，在演出人員安排上會比較單純。洽維茲當時的想法是，寫給一個由弦樂四重奏、四把木管樂器，以及一把低音大提琴的小型室內樂團，他當然不是要求柯普蘭只能以此編制來創作，而是希望他如果還沒開始動手，可以參考一下這個組合。

柯普蘭在5月10日就回信，對於10月30日要演出這首尚未譜寫的作品，他感到很高興。至於編制，他覺得目前還不急著確定，要等看完劇本之後才下決定，不過，他說會參考洽維茲的編制；6月8日，柯普蘭再寫信給斯畢維克，告訴他已經收到葛萊姆寄來的劇本，很喜歡它，並說他已經寫出了第一主題！

斯畢維克似乎比較擔心樂曲的編制，因為演出人員是由他來安排，如果兩首作品的樂器編制差異過大，對他來說，會是一件麻煩事，弦樂器可能比較單純，木管樂器或許比較會有問題，於是他主動寫信給柯普蘭，提到：

> 洽維茲在不久前寫信告訴我，他將會使用長笛、雙簧管、單簧管、巴松管、第一小提琴、第二小提琴、中提琴、以及大提琴。我並不是要求你完全依照這樣的編制來寫，但是當然，如果你的音樂能夠接近這樣的編制，對我們來說會比較有幫助。霍金斯最近曾來到這裡，他表達了對於洽維茲的編制有點擔心，覺得最好能夠有些打擊樂器或是至少一台鋼琴。我並不完全贊同，但也許你會。

……我很高興你已經有了你的第一主題。據我的作曲朋友們告訴我，這通常是整個作品創作上最困難的部分，所以我猜想你應該很快可以完成整首作品。你可以預期我們什麼時候可以拿到它嗎？[註20]

雪利（Wayne D. Shirley）在他的書上提到，這封信的內容讓他覺得斯畢維克真是一位不可多得、並具有天份的經紀人才，他可以給予對方壓力，但卻同時很溫和又帶有幽默（the impresario's talent for applying pressure gently and humorously）。[註21] 他的意思應該是希望兩首作品編制不要差太多，如果要增加可以考慮打擊樂器或是鋼琴，另外希望能夠知道作品什麼時候可以完成。

1943年5月26日，葛萊姆來到國會圖書館的庫立吉廳查看演出場地，當劇本完成後，她想要熟悉演出的舞台。然而，雖然整個演出預定在10月30日，但是到了7月份，兩位作曲家卻依然沒有完成音樂的部分，斯畢維克開始焦慮不耐，於是他在7月21日傳了封電報給兩位作曲家詢問進度。

洽維茲在30日回信，告訴斯畢維克他已經完成作品的一半，會在一個星期內寄出，結果他並沒有寄出任何東西。

柯普蘭則回信表示，才剛收到葛萊姆所寄來最後版本的劇本，因為最原始的劇本寄來後，他提出了一些修改建議，然後葛萊姆再進行修訂，這前前後後花了大約6個星期的時間，也因此耽擱他的創作時

註20 Spivacke to Copland, 15 June 1943. *Copland Collection.*
註21 Shirley, 18.

程。（註22）他已經開始寫作，無奈還有其他工作纏身，尤其是一部電影音樂的合約，他覺得很難於預定的時間（8月1日）前完成。他因此建議將演出的時間延後到隔年春天。

在這封信中，柯普蘭還提到作品配器的想法。他讀完劇本後，覺得最好的編制應該是弦樂與鋼琴，但因為他知道首演的時候，洽維茲的作品會用上長笛和單簧管，因此原則上他會使用兩組弦樂四重奏、鋼琴、再加上長笛與單簧管的11位演奏者的編制。此時，柯普蘭似乎已經確定樂器編制的想法，但這與最後拍定的版本還是不同。

作曲家的遲遲無法完成作品，當然讓主事者開始擔憂，斯畢維克與庫立吉夫人、葛萊姆取得聯絡，商討該如何研擬對策以因應眼前的緊急狀況。

7月31日，葛萊姆寫信告訴斯畢維克，她收到洽維茲的電報，內容是告知她前半段的音樂已經完成，將會馬上以航空郵件寄到國會圖書館給斯畢維克，而後半段將會在8月底完成，然而，斯畢維克還是沒有收到任何從洽維茲寄來的東西。於是，8月10日，他寫信給庫立吉夫人，希望能夠一起做延期的決定；另外，他也抱怨洽維茲早在半年前就拿到劇本，卻未如期地將作品完成。柯普蘭的部分，則是因為葛萊姆在修改劇本上，耽擱了不少時間，影響到他的創作時間是可以理解

註22 前文曾提到《庫立吉檔案》中，葛萊姆寫給柯普蘭的劇本總共有三個版本，日期分別是1943年5月16日、5月29日、以及7月10日。從時間點來看，與信中的敘述是吻合的，柯普蘭最後收到的版本是完成於7月10日。在這封信中，他提到他接受這份劇本，並依它來寫音樂。

的。

　　夫人的回信提到對這種事情的無奈，至於延期一事，她的想法是如果要讓計畫圓滿，應該就延一整年，隔年的10月再舉行。8月16日，斯畢維克也寫信給葛萊姆，明確告知延期的決定，主要原因是尚未接到兩位作曲家的作品。他並決定把截止的日期延到12月1日，到時候再決定是在隔年4月或是10月演出。

　　葛萊姆的回信透露了她的失望之情，並希望這僅是延期，因為她覺得這是個偉大的計畫，對於關心美國音樂與舞蹈的人士，都會期盼這個演出能夠實現。

　　柯普蘭在10月份來到紐約，與葛萊姆見了面。在寫給斯畢維克的信上，葛萊姆以相當興奮的語氣告訴他，柯普蘭親自演奏已經寫好的部分給她聽，她覺得那音樂「真是美極了。」[註23] 雖然全曲還沒有完成，但是她可以預見這是一部非常好的作品，自己非常喜歡。

　　不過，她也提到對於配器上的擔憂，她相信這樣的組合（每項樂器由一位演奏者擔任）會發出獨特的聲響，但是要召集這麼多演奏個別樂器的音樂家，她覺得是一件困難的事；更何況葛萊姆經常帶著自己的舞蹈團到處巡迴，如果一首作品需要這麼多的樂器才能夠演出，對她來說，將會是很大的困擾。

　　到了11月6日這一天，另外一位作曲家洽維茲也終於有了回應，他寫信給斯畢維克告知已經寄出部分音樂，其他的部份則會在月底完

註23 Graham to Copland, 25 October 1943. *Copland Collection.*

成。

　　然而，斯畢維克收到的卻僅是15頁的影印資料，葛萊姆給他的劇本總共有11個段落，而這15頁只有前面4個段落的音樂，其他的呢？還得再等。此外，寄來的東西與當初說好的內容，也有相當大的差異。因爲原先的劇本是關於希臘女神米蒂雅的精神，但寄來的音樂標題卻是不相干的《雙四重奏》（*Cuarteto-Doble*），讓人困惑不已。

　　斯畢維克在寫給葛萊姆的信上，表達了自己的失望，他說收到的音樂在配器上，除了剛開始的齊奏外，其他的音樂段落都是弦樂四重奏與木管四重奏的交替演出，音樂語法則是相當抽象，並沒有呈現所謂的「地方特色」，例如墨西哥的特質。當然，他也說了，這個時候就評斷這首作品還太早，因爲畢竟這僅是全曲的一小部分，不過就目前手邊已經有的這部分來說，他的感覺是相當失望的。

　　到目前爲止，這個委託第一流作曲家來爲這位偉大的現代舞舞蹈家創作音樂的合作計畫，命運似乎坎坷不順。雪利表示，在這個階段「作品都尚未完成，編舞者很沮喪，贊助者從重病中剛剛康復。」[註24]不過，大家並未因此而氣餒，在這一片瀰漫著低潮氣息的同時，藝術家與幕後贊助人共同發揮唐吉訶德式的浪漫精神，執著於實現此一理想而繼續努力。

　　一年之後，在夫人的80大壽生日的那一天，他們在國會圖書館的

註24 庫立吉夫人在1943年10月的時候，突然身體不適而被緊急送到醫院，並開了一個膽囊的手術，因此，即使這個演出如果依照原定計畫舉行，夫人可能也無法出席。

庫立吉會堂，寫下了一段音樂與舞蹈完美結合的藝術成果——「阿帕拉契之夜」。

計畫停擺，找上辛德密特

1944年初，二次世界大戰在歐亞戰場上正打得如火如荼，美軍與英國聯軍在義大利登陸進行反擊。而幾近停擺的演出計畫在葛萊姆的催促之下，似乎又燃起了希望。她在1月16日寫信給庫立吉夫人，提到了她對這個演出的重視態度，並希望能夠真正將之付諸實現。

對於柯普蘭當時完成的音樂，她說她相當喜愛；但洽維茲的部分，則是持著保留的立場。她覺得，洽維茲寄來的音樂，與當時溝通劇本時雙方所達成的共識，有一段相當大的落差。基本上，以編舞者來說，那個音樂並沒有所謂的「舞台」（stage），它非常得抽象深奧。雪利也提到，在樂譜上有一分多鐘，只有雙簧管緩慢地吹奏G調的三個主要的音，實在令人費解不已。

因此，葛萊姆在信上提到，如果要繼續執行這項計畫，是否應考慮更換作曲家；柯普蘭的部分當然沒有問題，基本上他已經幾乎完成整首作品，必須被更換下來的人，指的當然是洽維茲。

葛萊姆是一位極具理想與抱負的現代舞蹈家，奠定新基石、開創新藝術是她一生努力追尋的人生目標。在原先的計畫中，由當代最重要的音樂贊助人委託兩位一流的作曲家創作音樂，並由她來編舞演出，這將會為美國藝術史寫下多麼榮耀光輝的一頁，因此她自然覺得自己身負重大使命，必須排除萬難繼續推動下去。

就在此時，庫立吉夫人與斯畢維克也已經決定延遲這場演出的時間，重新訂在當年的10月30日；對於洽維茲作品的問題，斯畢維克似乎不再寄予希望，更換委託創作的念頭開始在他的腦海中醞釀。

夫人在1月20日寫給葛萊姆的信中，明確地提到了辛德密特、托赫（Ernst Toch, 1887-1964）[註25] 或是史特拉汶斯基三位作曲家的名字，供葛萊姆參考；同時，她也對延期演出之事感到歉然，但整個計畫仍會照常繼續推動。

在這份作曲家名單中，葛萊姆選擇了辛德密特；但由於手邊沒有現成的劇本，她也必須馬上進行構思一個題材。為什麼會選擇辛德密特，她好像是用「刪去法」來決定的。

在回信中，她向夫人十分詳細地表明自己的想法。她說，史特拉汶斯基擅長寫古典芭蕾，雖然他的音樂對舞蹈與戲劇演出能產生神奇的效果，但對現代舞蹈的創作可能並不熟悉，因此擔心會有溝通上的問題；至於托赫，主要是因為並不認識這個人，雖然曾聽過幾首他的作品，印象還不錯，但是，不知道他寫的戲劇性音樂，是否適合舞蹈

註25 托赫出生於維也納，畢業於維也納大學主修醫學。由於從小對音樂的學習與熱愛，他在1909年畢業後獲得獎學金，進入法蘭克福音樂院，攻讀鋼琴與作曲。由於表現傑出，他曾獲得多項當時奧地利的音樂大獎，如莫札特獎（Mozart Prize, 1909）、孟德爾頌獎（Mendelssohn Prize, 1910），以及四次奧地利國家獎（Austrian State Prize）。1933年，有猶太人身份的他被迫離開德國，兩年後移民美國。他曾在洛杉磯的南加州大學教授作曲，作育英才無數，傑出的學生包括了普列汶（Andre Previn）等。

來發揮。就在這樣的考量之下，辛德密特似乎就成了不二人選。

不過，除了這三位之外，葛萊姆也在信中提到其他幾位自己認識的作曲家，像是巴伯（Samuel Barber, 1910-81），她表示，她很喜歡他的音樂，可惜當時他正在軍中服役，應該無法接下這份委託工作；另外，還有包爾斯（Paul Bowles, 1910-99），她覺得他也有一些相當動人的作品；英國作曲家布瑞頓也是很優異的作曲家，但她只聽過他受夫人委託所寫的弦樂四重奏，認識並不深刻。

從以上內容來看，葛萊姆對於這場音樂會要合作的音樂家，有多方的考量，她會先就自己所知一一篩選。在信中，對洽維茲所寄來的音樂，她也直率地表達自己的看法，她相信洽維茲應該是處於某種困境，以至於無法發揮創作才能。對於手邊的音樂作品，她認為是空洞沒錯，但她曾聽過洽維茲的其他作品，相信他是位好作曲家，只是目前或許限於創作的困境而無法突破。

另外，她還提到，柯普蘭對於夫人建議的三位作曲家之中，他是推薦史特拉汶斯基的，但葛萊姆還是建議先邀請辛德密特。[註26] 夫人最後的選擇是辛德密特，葛萊姆也決定為這個新委託寫一個新的腳本。

整個計畫走到這裡，可說繞了一大圈，又回到了當初霍金斯寫信給庫立吉夫人的原始構想——委託柯普蘭與辛德密特譜曲。

夫人選擇辛德密特的考量因素，除了他早在計畫開始的推薦名單

註26 Martha to Coolidge, 23 January 1944.

洽維茲嚴重拖稿，辛德密特臨危受命接下作曲任務，
創作了《希律后》。

之外，應該也是由於這個時候夫人有感於此事已歷經種種波折，她希
望能夠委託一位自己信任而且相當熟識的作曲家。辛德密特當時在耶
魯大學任教，而他會前來美國、他與夫人之間的情誼，在第二章已經
提過。他是夫人極為信賴並有深交的一位作曲家。

　　辛德密特在1943年1月底接受委託之後，立刻表現出十分積極的態
度。到了2月中旬，當他還沒有收到葛萊姆答應寄給他的劇本，他擔心

計畫生變，於是提筆寫了封信給斯畢維克詢問怎麼回事，他問：

> 葛萊姆女士兩個星期前打電話給我說，她會馬上寄劇本給
> 我。但到現在還沒有任何回音，所以，我在猜想她是不是放
> 棄了這個構想。如果這個臆測是錯，而寄送劇本僅是延誤，
> 我希望你能夠回信向我確認。[註27]

斯畢維克收到信後，馬上連絡葛萊姆催促進度，然後回信給辛德密特，保證這個計畫絕不會生變，並說大家都非常期待這個新芭蕾作品的完成。

這封信寄出後不久，辛德密特終於收到劇本，但是讀過之後他似乎並不是很滿意。雖然我們無法從史料中，確切得知辛德密特對這份劇本的直接反應，不過，葛萊姆在3月10日寫給斯畢維克的信中，提到了這件事。

她說，辛德密特覺得那個年代（1940），應該不要寫這樣的音樂（he prefers not to do this kind of music at this time）。什麼樣的音樂呢？葛萊姆轉述的意思應該是過於抽象的表現方式。兩個人的歧見，可能是在於所謂「新古典主義」（neo-Classicism）的概念。

辛德密特到美國後陸續寫了大提琴協奏曲（1941）、降E大調交響曲（1941）等大型管絃樂作品，他當時所熱衷的創作方式是以古典曲式加上現代聲響的手法。對德國作曲家來說，形式與結構是作品中最

註27 Hindemith to Spivacke, 11 February 1944.

重要的基石；葛萊姆則覺得，在所謂古典的形式中，她容易陷入所謂呈示、發展、再現的框框中，無法揮灑自己的理念。簡而言之，辛德密特期待劇本設計在所謂「交響曲式」（symphonic form）的框架下；而葛萊姆則認為，自己最好的作品不應該是遵循這樣的方式來創造。

葛萊姆與辛德密特的合作由此看來，一開始並不如與柯普蘭合作來得順利，葛萊姆在信中提到辛德密特時還甚至說明：「如果我[葛萊姆]想只是為了要抽象而抽象的話，或許大家等以後再合作。」[註28] 我無法找到當時葛萊姆寫給辛德密特的劇本，因此無法進一步討論為何辛德密特會有此想法，不過，從葛萊姆的信中可以看出，兩個人對音樂創作的看法迥異頗大，她與柯普蘭的合作模式好像並無法在此套用。

為了化解雙方的歧見，葛萊姆主動要求與辛德密特見面，兩人於是在3月29日當面溝通彼此之間的看法。我們無法得知他們兩人談論的內容，但是從結果來看，辛德密特似乎不再堅持所謂「交響曲式」，取而代之的是他將作品架構在法國象徵主義詩人馬拉梅的一首詩《希律后》，音樂則將詩文內容逐字地精細推敲。

雖然作品本身是依據文字抒寫的一首詩，但辛德密特卻不認為他要把文字唱出來，而是一首單純的室內管絃樂曲。如此一來，葛萊姆便可以有極大的揮灑空間來構思；相對於柯普蘭的美國風格，這首具有抽象以及國際化風格的作品，似乎也成了很好的搭配曲目。

註28 Graham to Spivacke, 19 March 1944.

　　辛德密特的委託完成後，斯畢維克於是寫信給洽維茲告知計畫有變，無法再給他時間。洽維茲收到信後，對這項決定表達出強烈不滿，他氣憤地回信說：

> 上星期四我收到你3月7日寄來的信。我對於裡面的內容以及語氣有點驚訝。我認為，以國會圖書館之尊如果要委託一項創作，一定是要獲得最好的作品。
>
> 現在如果貴館無法耐心等待一首好的作品，或是貴館只希望收到能夠立刻送上的任何一首作品，那我將會很不苟同貴館這樣的做法。
>
> 對我來說，時間是次要的考量。「時間就是金錢」，但是，時間並不是音樂。我的首要考量是音樂，也就是音樂的品質。
>
> 誰會在乎一首好的作品是1843或是1844年寫的？……[註29]

　　洽維茲的這一番話，反映出音樂會籌備人員與創作者之間的不同立場。對行政人員來說，要籌備一場演出並非易事，場地與人員的調配等各事項都必須事先安排妥善，時間當然是最首要考量的因素；但對創作者來說，或許他們認為藝術創作的過程，是不容許任何妥協與干擾，如此才能造就一件最完美的作品。誰是誰非？歷史自有評斷，不過在這個時候，洽維茲是被放棄了。[註30]

註29 Chávez to Spivacke, 27 March 1944.

註30 洽維茲雖然寫了這封強烈的信，表達了自己的想法，但他似乎對於自己未能履約心中還是在意的，因此在六月份的時候，他還是把作品完成寄給了斯畢維克，不過當時整個演出計畫已經進行得很順利，委

另一方面在這個時候（3月份），柯普蘭的音樂也已經大致底定，他當面彈給葛萊姆聽，葛萊姆馬上寫信給斯畢維克，提到音樂「非常的令人喜歡。結尾的地方尤其引起我的共鳴，非常的美。其他很多部分也是讓人非常的興奮。」[註31]

而就在柯普蘭的作品大致完成，辛德密特的部分完成委託後，庫立吉夫人與斯畢維克決定要委託第三首作品，所決定委託的作曲家，就是當時居住在加州的法國作曲家米堯。

在國會圖書館現存的史料中，關於柯普蘭和辛德密特的委託案相關來往文件與書信，都保存得相當完整，但是關於米堯的部分則幾乎是空白，因此，為什麼要委託第三首作品，以及為什麼會選定米堯，在現存史料中並無直接的相關訊息。

針對這項疑點，雪利則在他的書中做出如下幾項臆測：他覺得，原因應該是他們想讓這場演出的時間能夠像一般音樂會的長度，有將近90分鐘的時間；另外，或許是考量到已經委託的作品如果無法如期完成，必須有一個備案準備；也可能是在1941至1945年間，米堯和國會圖書館之間有著不少來往書信，主要的內容是他想出售他從法國帶來的他老師薩提（Erik Satie, 1866-1925）的作品手稿，這說明了米堯當時有經濟上的需求，所以，如果委託他創作，他應該會以最快的速度

託的作品也都陸續完成，大家討論後並沒有將這首作品放入節目中，這部舞蹈音樂作品《陰暗牧草地》（*Dark Meadow*）後來是安排於1946年1月23日在紐約的一場音樂會中，由葛萊姆進行首演。

註31 Graham to Spivacke, 19 March 1944.

完成以獲得酬勞。

　　米堯是國際知名的作曲家，而他的創作速度之快也已是眾所皆知，因此，這項委託既可以讓這場音樂會因為有美國、德國與法國的代表作曲家參與，充分具有國際化的特色，另外以米堯的創作能力，應該不至於造成延誤；再加上米堯又是夫人的老朋友，如此一來，這樣的構想規劃讓整個原先計畫更臻完美，更具意義。這場音樂與舞蹈結合，以及慶祝庫立吉夫人80歲音樂會的計畫，到此為止似乎已經定案。

　　米堯的委託案，是在4月25日斯畢維克寫給他的一封信中確認，斯氏告訴他有關這首作品：

　　　　大約15分鐘，最多不超過20分鐘。如果你喜歡，它也可以
　　　　短一點點。寫給舞蹈的伴奏是為一個小型室內樂團編製，這
　　　　麼說吧！不超過兩個四重奏。它不一定全是寫給弦樂，因為
　　　　我們會邀請幾位木管樂器演奏家。由於葛萊姆女士需要在夏
　　　　天準備舞蹈的部分，所以我們希望能夠在7月1日前收到作
　　　　品。

　　這封信還提到：「通常葛萊姆會為這樣的作品自己準備劇本給作曲家，但由於時間緊迫，在這個合作案中她將不會這麼做。」[註32]這是一個不太尋常的委託方式，因為這個計畫的宗旨，是創作結合音樂與舞蹈的現代舞劇作品，葛萊姆對此還曾寫信告訴過夫人，她希望此合

註32 Spivacke to Milhaud, 25 April 1944.

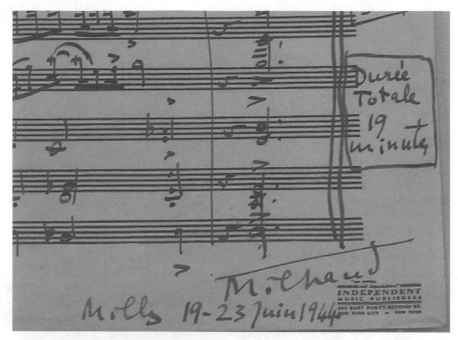

《春天的嬉戲》手稿上米堯的簽名，另外他也標示了作品是完成於米爾斯學院，日期是1944年6月19-23日，這樣看起來，他似乎是花了4天的時間來完成這首作品（資料來源：《庫立吉檔案》）

作模式是由她來選擇主題，然後告知作曲家劇本草擬的故事情節和細節，之後再經由彼此交換意見來共同完成。

　　所以，如果依照斯畢維克信上內容所述，僅是告知作品時間與編制，在沒有劇本的情況下由作曲家自行創作音樂，這樣的方式是否能夠成就一首好的作品，令人質疑？而這樣的委託，就是洽維茲所不認同的方式，只要求如期完成，不考慮音樂品質。

　　當然，斯畢維克所扮演的畢竟還是經紀人的角色，他所承受的責

任讓他必須妥協，如果這個時候他還再要求葛萊姆寫劇本，然後再與作曲家討論，依照過去的經驗，變數太多只會讓這個作品可能無法如期完成，所以他才做了這樣的決定，並說服葛萊姆接受。另外，其實從辛德密特的委託案來看，由於作曲家與編舞者之間的歧見，其合作模式後來也不是依據葛萊姆寫的劇本，而是由作曲家來主導，有了這樣的經驗，我們也不意外斯畢維克最後很明快地將最後一件委託案單純化了。

米堯收到信後，立刻在28日回了信，他很欣然地接受委託，並保證會如期完成。至於編制上，他很快地決定要使用長笛、單簧管、巴松管、小喇叭、打擊樂、小提琴、中提琴、大提琴，以及低音大提琴等樂器，他並提到這個編制已經稟報庫立吉夫人，並獲得她的同意。從這封信的內容看來，米堯在樂器的使用上相當有定見，因此他先徵求夫人的同意再回信給斯畢維克，讓他只能接受。

相對於柯普蘭的《阿帕拉契之春》日後成為美國音樂的象徵，辛德密特的《希律后》被視為二十世紀室內音樂作品的經典之作，米堯的這首委託創作《春天的嬉戲》在今日似乎是一首被遺忘的曲子，很多米堯音樂的愛好者甚至不知道這首作品，市面上也幾乎沒有樂譜或是錄音出版。

而從一開始，《春天的嬉戲》這首曲子就比較不受重視，如前所述，斯畢維克並沒有依據所謂先有劇本再創作音樂的模式，米堯與葛萊姆也沒有見面溝通；在首演的時候，葛萊姆通常會在每一部她所編

的舞蹈中親自演出,但是那天她並沒有在這首作品中出現;檢閱國會圖書館的史料檔案後,也沒有任何它的相關照片,所保存的都是關於另外兩部作品,米堯的作品在當時似乎只不過是填充演出時間。

這首作品的命運正如雪利所形容的,一開始就好像是一個孤兒,沒有受到大家的重視,或許這也是一位多產作曲家由於作品眾多導致他的個別作品容易被忽視,他認爲這是一首很傑出的作品,但是並非米堯最好的作品,所以大家如果要聽他的音樂,還有太多其他的選擇。(註33)

畢業於巴黎音樂院的米堯,曾被稱爲是自舒伯特之後最多產的作曲家,大約有400多首創作。據說,他可以隨時隨地寫任何樣式的作品。當然,一首作品之所以能成爲經典的因素很多,不過,最重要的還是這首曲子要能夠經常被演出,然後禁得起聽眾和時間的考驗。米堯的這首作品,當時並沒有引起太大而廣泛的共鳴,葛萊姆舞蹈團也沒有再演出這件作品,因此沒有機會再深入了解,自然很快就被世人所遺忘。 或許是受到柯普蘭將《阿帕拉契之春》改寫成管絃樂曲大獲成功的影響,米堯曾在1955年將這首作品改寫成管絃樂曲,但還是未能引起大家對它投以關愛的目光。

委託米堯來創作,我認爲應該是庫立吉夫人所下的決定。因爲我們可以從相關史料中發現,對於這位來自法國的傑出音樂家,夫人長期以來給予很多的幫助,加上夫人的法文程度很好,兩人溝通無礙。

註33 Shirley, 46.

在這場具有歷史意義的80歲慶生音樂會，夫人邀請這位好朋友譜寫一首作品，無庸置疑地，米堯當然會全力以赴。這項委託既可以幫助好朋友，又不用擔心會有所延誤，似乎是一個極佳的選擇。

　　事實証明，米堯也不負所託充分展現他的「快筆」，雖然他是最後一位接受委託的作曲家，但卻是第一位把完成的作品寄抵國會圖書館的人，他的音樂以重生為主題，似乎也象徵著他感念夫人協助他到新大陸的知遇之恩，並流露出他得以展開新生活的內心喜悅。

作品完成，葛萊姆上演失蹤記

　　時序進入了6月份，委託作品的截止日期即將來到，幾位當事人也密集的在書信中討論相關事宜。6月中旬，葛萊姆首先收到柯普蘭所寄來完成作品的初稿，她在回信上告訴作曲家這真是首優美的作品，並在信的最後很興奮地說：「這是一個我期待已久的夢想，而現在我真不敢相信它就即將要實現了。」(註34)

　　　另一方面，葛萊姆也寫了一封信給辛德密特探詢進度。她先提及柯普蘭使用的樂器編制是兩個弦樂四重奏、低音大提琴、長笛、雙簧管、巴松管以及鋼琴，總共13把樂器，而她覺得這樣的編制有點太大。這次的演出因為有庫立吉夫人的大力幫忙，所以沒有問題，但日後如果她要自行在別處演出這首作品，可能會帶來困擾。不過在信中，她僅僅只是抒發自己的看法，並沒有給辛德密特有關編制的具體

註34 Graham to Copland, 19 June 1944. *Copland Collection.*

建議。此外，她還和辛德密特分享她的盼望：

> 我已經在想像您的音樂，我知道它一定深刻感人並令人愉
> 悅，……我發現，這首詩每讀一次，我的感受就更為豐富，
> 尤其是聽您的夫人用法文唸給我聽，讓我更熟悉原詩的聲
> 律，而那是英文所沒有的。我希望在這個作品中，我能夠創
> 造出比以往更好的舞蹈與演出。我很期待您能夠告訴我一些
> 關於這首音樂的隻字片語。……(註35)

這是一封相當感性的信，她還提到上次與辛德密特夫婦見面時的
美好時光，希望他能夠很愉快地創作，日後演出的那天會滿意她的表
現。葛萊姆這封信的用意，當然不是只說些感性的話，她還有一個目
的，就是想讓辛德密特能夠更加理解她這個人，進而在音樂創作上更
接近她的想法。所以，在信的最後葛萊姆提到了：

> 其實，我有點擔心，因為您從來沒有看過我的舞蹈演出。我
> 確定您應該知道我必須有一點在創作舞蹈上的空間。我的意
> 思並不是音樂上變化的過程，而是我必須將我自己從詩中解
> 脫，自由的揮灑在音樂以及信念之中……(註36)

葛萊姆對辛德密特的音樂似乎充滿期待。她也告訴斯畢維克，她
從鋼琴上聽到了辛德密特作品一部份的手稿，感受到音樂因子的感人
律動，如果自己舞蹈的部分也能搭配完美的話，相信公演當天一定會

註35 Graham to Hindemith, 19 June 1944.
註36 Ibid.

引起聽眾的共鳴；她又再次強調，能夠爲柯普蘭和辛德密特兩大作曲家所譜寫的音樂而舞，是她長久以來的夢想，沒想到如今即將成眞。

　　大概是重要的事情已經溝通妥善，此時往來書信關於這個計畫的相關事宜逐漸減少，在暑假期間，演出總譜也陸續地完成。（註37）

　　正當此時，葛萊姆突然消聲匿跡，或許她正全心全意投入舞蹈創作，找不到她的斯畢維克還急得用電報試圖聯絡她，上面寫著：「請妳盡快回覆我7月5日寫給妳的信，我很急著要將整個音樂節的事情安排妥當。」（註38）斯畢維克這個時候急著找葛萊姆，是爲了將演出人員的名單做最後的確認動作。

　　讓他傷透腦筋的是，每一首作品的編制都不同，當時又正值大戰期間，要找人並不是容易的事，而且在華盛頓演出完之後，他還幫葛萊姆舞團規劃了前往紐約演出的計畫，而如果因爲配器上的差異，整個樂團或許要多找好幾位演奏家，然而他們或許只需要演奏一首作品，那在經費調度上確實會帶來困擾。

　　葛萊姆沒有回應這封信，而是請霍金斯代爲出面處理，因爲她已經全心投入舞蹈的藝術創作之中，這些行政事務的工作由霍金斯決定即可。

　　有關樂曲配器上的問題，當米堯的樂譜抵達時，斯畢維克似乎鬆了一口氣，因爲這是最後一位委託的作曲家，雖然大家都已經溝通

註37 據國會圖書館的資料顯示，完整的總譜寄達時間分別是米堯，7月15
　　日；辛德密特，7月27日；柯普蘭，8月4日。

註38 Spivacke to Graham, 7 August 1944 (telegram).

過，但他還是很擔心，米堯比當初說好的少用了一項樂器（打擊樂），並無意外之舉，因此對於演出人員的調度可以告一個段落。米堯另外還提供了一份四手聯彈的版本，作爲葛萊姆排練之用，他還告訴斯畢維克，如果巡迴演出需要，他可以配合另兩位作曲家，再寫一個大家有共識編制的版本，表現出極高的配合度。 (註39)

表 3-1 《春天的嬉戲》、《希律后》和《阿帕拉契之春》
樂器編制一覽表

作曲家／作品	編制
米堯／《春天的嬉戲》	長笛、單簧管、巴松管、小喇叭 小提琴、中提琴、大提琴、低音大提琴
辛德密特／《希律后》	長笛、雙簧管、單簧管、巴松管、法國號 小提琴（2）、中提琴、大提琴、低音大提琴、鋼琴
柯普蘭／《阿帕拉契之春》	長笛、單簧管、巴松管 第一小提琴（2）、第二小提琴（2）、中提琴（2）、大提琴（2）、低音大提琴 鋼琴

在斯畢維克與霍金斯這段時間所往來的信件中，有一封信裡面提到一個很重要的訊息，就是葛萊姆幫柯普蘭的作品取了一個標題。柯普蘭在完成的手稿上所用的標題是「爲瑪莎的芭蕾」（*Ballet for Martha*）。在10月3日寫給斯畢維克的信中，霍金斯告訴他「請在出版

註39 Spivacke to Graham, 7 July 1944.

品上把柯普蘭的芭蕾用《阿帕拉契之春》這個名字。」所以，今天大家所熟悉的這個標題是葛萊姆所賦予的，她是從美國詩人克萊恩（Hart Crane, 1899-1932）的一組關於美國的詩集《橋》（*the Bridge*）中的一首詩〈舞蹈〉（"the Dance"）所獲得的靈感，相關的詩文是：

> I took the portage climb, then chose
> A further valley-shed; I could not stop.
> Feet nozzled wat'ry webs of upper flows;
> One white veil gusted from the very top.

> O Appalachian Spring! I gained the ledge;
> Steep, inaccessible smile that eastward bends
> And northward reaches in that violet wedge
> Of Adirondacks!

這首詩的意蘊依我的解讀，是描述有一個人從溪河交會處開始往山裡一路攀爬，他選擇了一條較遠而有著山谷分水嶺的路；秀麗的山水風景讓他目不暇給，因此無法讓自己停下腳步。他看到從上而下如柱般的流水，就像從最高處往下擺動的一片白色帷幕。目睹這麼壯麗的場景，他呼喊著「阿帕拉契之春」！從詩歌的意涵來看，「阿帕拉契之春」所讚頌的是從阿帕拉契山山岩上所傾流下來的水源，源源不絕如白幕，令人讚嘆。

所以，「春」這個字，應該不能解讀為四季中的「春天」，而是「源水」。不過，時至今日，大部分的資料甚至是葛萊姆自己在首演時

所下的註記，或是一般人在欣賞這首作品時，對於這首作品標題中的「春」，都是把它想像成季節，而柯普蘭則是在解說上把它詮釋成「新生命」的意思。（註40）

首演之夜：詩意，戲劇，幻想曲

1944年10月底，籌畫多時，由庫立吉基金會所舉辦的第十屆室內音樂節，終於在國會圖書館的庫立吉廳正式揭幕。

這次的音樂節，從10月28日星期六起總共演出三天：

庫立吉廳前穿堂，《阿帕拉契之春》就是在1944那一年從這裡為起點，向世人展現最具富詩意想像的戲劇音樂旋律。（作者攝於2005年1月22日）

註40 Shirley, 91.

庫立吉廳入口（作者攝於2005年1月22日）

　　第一天的曲目，上半場是莫札特、巴哈、以及法國作曲家庫普蘭（Francois Couperin, 1668-1733）的作品，下半場則是義裔美籍的作曲家李艾悌（Vittorio Rieti, 1898-1994）的作品《第二大道華爾茲》（*Second Avenue Waltzes*, 1942），這也是這首作品的首演夜。

　　第二天，除了巴哈與貝多芬等人的傳統曲目外，另外還有一首是美國作曲家皮斯頓（Walter Piston, 1894-1976）受基金會委託的創作曲，也是獻給庫立吉夫人的作品《為小提琴、中提琴以及管風琴的組曲》（*Partita for Violin, Viola and Organ*, 1944），這部作品也是首演。

　　所以，從前兩天安排的節目中，我們可以看出典型庫立吉音樂節的特色，除了傳統曲目外，一定會有一首現代委託作品演出。第三天

晚上，就是這次音樂節最受矚目的目光焦點，在節目單上寫著：

> 米堯先生、辛德密特先生以及柯普蘭先生，受庫立吉基金會
> 委託為舞蹈創作，各譜寫一首作品在國會圖書館的這個場合
> 由瑪莎‧葛萊姆演出。這三首新的作品都是第一次演出。

第一首演出的是米堯的作品，在節目單上這首曲子的標題是 *Imagined Wing*（*Jeux de Printemps*）。法文標題《春天的嬉戲》是米堯自己寫的，而英文的標題《幻想之翼》可能就如柯普蘭的作品一樣，是由葛萊姆所題，節目單上說這首作品是一首「有好幾個角色在不同的想像空間的戲劇性幻想曲」（A fantasy of theatre with several characters in various imagined places）。這些空間包括了森林、市場、城堡等等。另外很特別的是，演出的時候，還需要一位提詞者（prompter）。

舞台上的演出人員，包括了葛萊姆舞蹈團的六位舞者霍金斯、康寧漢（Merce Cunningham）、歐唐妮（May O'Donnell）、佛娜羅芙（Nina Fonaroff）、蘭格（Pearl Lang）以及馬吉雅（Marjorie Mazia），葛萊姆本人則並沒有在這首作品中擔任演出。提詞者是甘迺迪（Angela Kennedy）。

辛德密特作品的標題是 *Mirror Before Me*（*Hérodiade, de Stéphane Mallarmé, recitation orchestrale*），法文標題是詩人馬拉梅詩的原標題《希律后》，而英文標題《鏡子前的我》應該也是葛萊姆所命名的。這首作品有比較詳細的解說，內容如下：

《希律后》手稿結尾，辛德密特標示著作品在1944年6月完成於康乃迪克州的新港市（耶魯大學所在之城）。（資料來源：《庫立吉檔案》）

> 情景是在一個前廳裡，有一個女人與她的隨從正在等候著。
> 她不知道自己在等什麼；她不知道自己或許會被召喚或是得
> 繼續等待，而等候的時間變成了準備的時間。一面鏡子引起
> 猜疑的苦惱；過去的景象，殘碎的夢境漂浮在冰冷的表面
> 上，增加了女人苦惱的意識。自知之明的她接受自己詭秘的
> 命運；在這個時刻等待結束了。
> 靜肅地，隨從為她準備著。當她開始認識陌生的未來，幕就
> 此落下。

這首作品的舞台演出，只需要兩個角色，由葛萊姆自己以及歐唐妮擔任。

最後壓軸的《阿帕拉契之春》，當然就是這次音樂節最閃亮的焦點

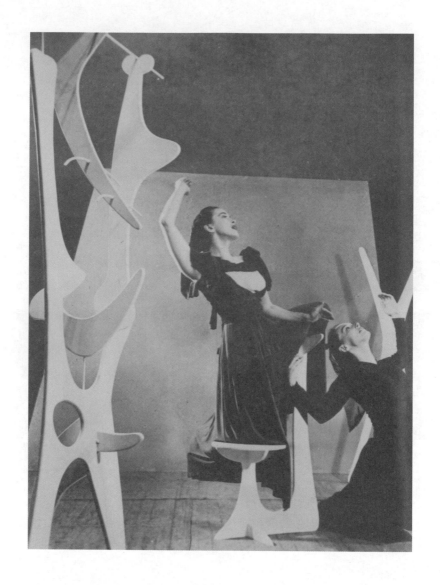

《希律后》首演劇照，葛萊姆與歐唐妮。（圖片來源：《庫立吉檔案》）[註41]

註41 以下首演相關劇照，皆由作者翻拍自國會圖書館《庫立吉檔案》，不再
　　一一標示出處。

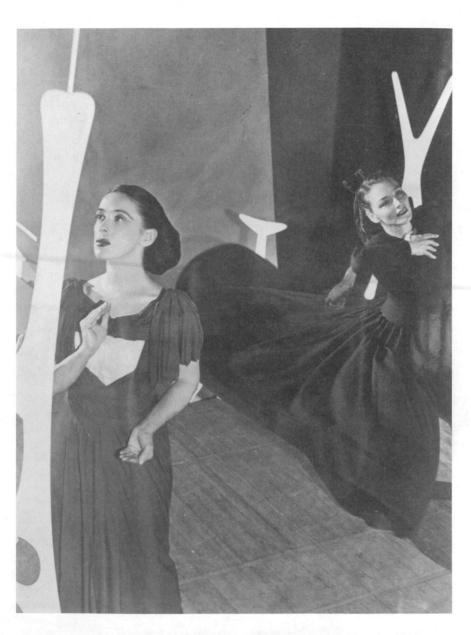

《希律后》首演劇照,葛萊姆與歐唐妮

所在。根據史料顯示，相較於辛德密特的作品，最後是葛萊姆與作曲家溝通後依據一首現成的詩來譜曲；米堯則是完全自行創作。

　　柯普蘭的這首作品，可說花了葛萊姆最多的心思與時間，從創作劇本到與作曲家多方討論後的成果。在節目單上，我們首先看到斗大的文字寫著「獻給伊麗莎白·史伯格·庫立吉夫人」（Dedicated to Mrs. Elzabeth Sprague Coolidge）。解說上寫著：

　　……故事發生的時間是在賓州的春天，當那兒還像是「東方的伊甸園」。
　　一群人正舉行春天的慶典，他們是蓋了一棟房子滿懷著愉

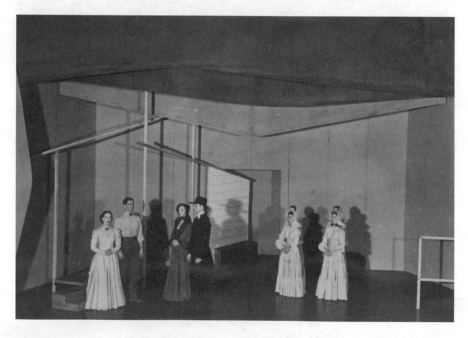

《阿帕拉契之春》首演劇照，全體成員（由左至右）：葛萊姆（新娘）、霍金斯（新郎）、歐唐妮（拓荒婦人）、康寧漢（傳教士）、四位追隨者

快、親愛、祈禱心情的新婚夫婦；欣喜嚷嚷著的一位傳教士
以及他的隨從們；一位對於這塊土地充滿希望與夢想的拓荒
婦人。

這部舞蹈是描述發生於賓州鄉村農舍的拓荒者故事，一場包含了
新婚夫婦、鄰居、傳教士及其追隨者角色的春天慶典。在演出人員方
面，已經五十歲的葛萊姆與霍金斯扮演新婚夫婦，其他角色則是：拓
荒婦人——歐唐妮、傳教士——康寧漢、追隨者則是由佛娜羅芙、蘭
格、馬吉雅，以及尤莉柯（Yuriko）等人飾演。

擔任指揮的是葛萊姆舞蹈團的音樂指導侯爾斯特，他帶領一個成
員來自國家交響樂團（National Symphony Orchestra），爲這次演出而組
成的小型樂團，總共有16人，名單分別如下：

小提琴：Jan Tomasow, Herbert Bangs, Henri Sokolov,
　　　　Myron Kahn
中提琴：George Wargo, Samuel Feldman
大提琴：Howard Mitchell, Maurice Schones
低音大提琴：Charles Hamer
長笛 ：James Arcaro
雙簧管：Leonard Shifrin
單簧管：Charles Dougherty
法國號：Jacob Wishnow
巴松管：Dorothy Erler
小喇叭：Richard Smith
鋼琴：Helen Lanfer

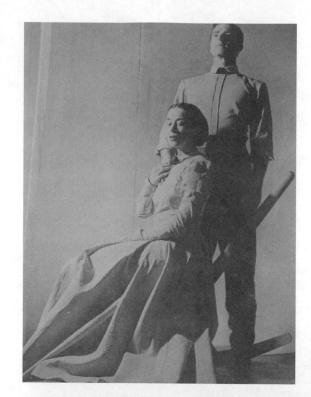

《阿帕拉契之春》首演劇
照,女主角葛萊姆與男主
角霍金斯

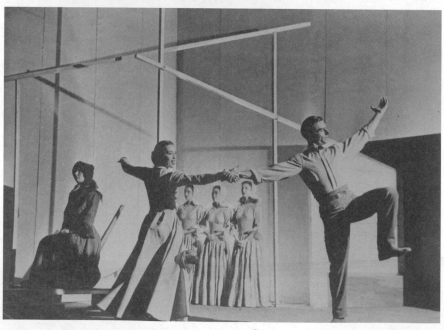

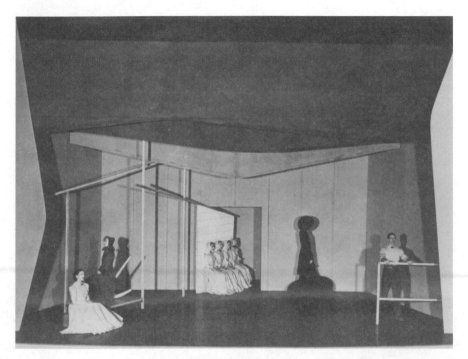

《阿帕拉契之春》首演劇照，舞台全景

　　其他參與人員值得一提的是，舞台設計是由日裔美籍的設計大師野口勇（Isamu Noguchi, 1904-88）負責，而服裝設計是由吉爾福特（Edythe Gilford）負責。在演出前，葛萊姆的秘書還特別提醒斯畢維克，在節目單上務必要加入這兩位人士的名字，因為他們對這場演出貢獻良多。[註42]

　　當晚，葛萊姆的精彩演出受到大家的高度肯定，兩位作曲家柯普蘭與辛德密特也都親自出席參加這場盛宴，不過，他們對於葛萊姆的

註42 關於第十屆國會圖書館音樂節的節目單，請參考〈附錄三〉。

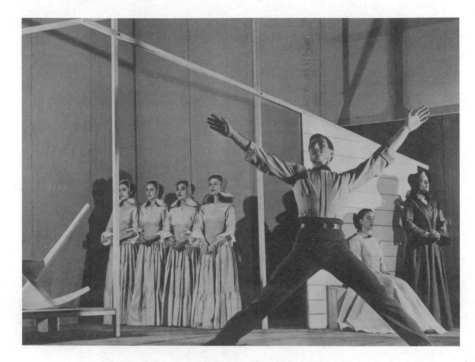

《阿帕拉契之春》首演劇照,新郎(霍金斯飾)的獨舞

舞蹈創作表現出不同的反應。柯普蘭在首演的前一天就看了彩排,他曾回憶當時發現根據劇本寫出來的音樂在最後演出時,「寫給某一個情節的音樂,被拿來伴奏其他的東西……,不過這樣的決定應該是編舞者的權利,並不會困擾我,尤其如果它行得通的話。」^(註43)

　　柯普蘭的音樂演出完後,也立刻獲得很大的迴響。演出時,他坐在台下靠近庫立吉夫人的位置,他對於葛萊姆的表現非常激賞,落幕後還親自到後台向葛萊姆恭賀;相對於柯普蘭的欣然接受,辛德密特

註43 Pollack, 393.

則態度相當低調。當晚，他似乎並不滿意葛萊姆詮釋他作品的表現方式，這點可以從演出結束後，他並沒有親自到後台向葛萊姆道賀得到印證。

　　毫無疑問地，斯畢維克是這場舞蹈音樂會幕後的最大功臣，他統籌所有演出的相關事宜，從委託創作開始，耐心地與相關人士溝通、討論，雖然整個企劃曾經一度瀕臨破滅的重大危機，但是在他努力不懈之下終於順利地完成，演出的成功對他來說應該也是最大的慰藉。

　　當天的演出，柯普蘭的音樂帶給斯畢維克最大的感動，所以，在11月2日，演出完的第三天，他就迫不及待地寫了一封信給作曲家，告訴他：

《阿帕拉契之春》首演之夜，柯普蘭（右）、葛萊姆（中）與斯畢維克（左）

《阿帕拉契之春》首演之夜，庫立吉夫人（中）、葛萊姆（右）、霍金斯（左）

《阿帕拉契之春》首演之夜，葛萊姆（右）、斯畢維克（左）以及侯爾斯特（中）

在音樂節期間，我就曾好幾次告訴你，我有多喜愛你寫給瑪
莎‧葛萊姆的音樂，但是我覺得還是有必要也寫信告訴你。
我真的認為，這首曲子是我所聽過最優美的美國音樂，我很
榮幸自己參與了它的創作過程……。(註44)

「阿帕拉契之夜」是國會圖書館音樂節第三次安排舞蹈的演出：

第一次是在1928年，當時，庫立吉夫人委託史特拉汶斯基的創作
《阿波羅》（*Apollon Musagéte*）進行了首演，由勃姆（Adolph Bolm,
1884-1951）編舞演出；第二次是在1931年，路易森（Irene Lewisohn）
製作了一個包括由布洛克（Ernest Bloch）的弦樂四重奏擔任配樂，韓
福瑞（Doris Humphrey）所編的舞蹈演出。關於這次的演出，有一篇由
馬汀（John Martin）所寫的樂評刊登在11月5日的《紐約時報》上，他
提到：

（這個演出令人）印象深刻。事實上，兩首由葛萊姆女士所
演出的作品立刻表現出她的最高成就。而第三（應該說是第
一，如果以演出順序來說的話）則不是很成功。這首《幻想
之翼》的音樂是由曾為迪亞格吉列夫[Sergei Diaghilev,
1872-1929], 以及[Rolf de Maré]寫芭蕾音樂的米堯所譜曲，
它的另外一個名稱是「Jeux de Printemps」。事實上，葛萊
姆並沒有參與這首作品的演出。
《鏡子前的我》這部作品，辛德密特所給的標題是《史帝
芬‧馬拉梅的希律后，由管絃樂團吟誦》（*Hérodiade, de*

註44 Spivacke to Copland, 2 November 1944. *Copland Collection.*

163

Stéphane Mallarmé, recitation orchestra），事實上也不是很理想，但是葛萊姆女士充分利用她扎實且高超的基本技巧，以出神入化的手法激起作品的迴響。至於《阿帕拉契之春》，柯普蘭寫出了他最豐富、最秀麗動人、最具深刻詩意想像的戲劇音樂……。

這篇文章對於這三首作品的評論，似乎也注定了它們日後不同的命運，第一首演出被形容爲「不成功的米堯作品」，在首演夜之後就消失在舞台上，葛萊姆的舞團也沒有再演出它，雖然米堯在1955年曾將之改寫成管絃樂版的芭蕾音樂，但還是沒能造成流行；辛德密特的作品，則是被雪利稱爲是「二十世紀室內音樂鑑賞家們（connoisseurs）所喜愛的作品」，這位德國近代最重要作曲家1940年代風格的代表作之一，日後也繼續還在葛萊姆的舞團上演。

柯普蘭的《阿帕拉契之春》，不僅以音樂魅力征服了聽眾，更使它自己從此之後成爲美國音樂的象徵，1945年時還爲他贏得當年的普立茲獎（Pulitzer Prize），這是普立茲獎從1917年創立以來，第三部獲得此殊榮的音樂獎，前面兩首分別是威廉·舒曼（William Schuman, 1910-92）的世俗清唱劇《自由之歌》（*A Free Song*, 1942），以及漢森（Howard Hanson, 1896-1981）緬懷他父親所寫的第四交響曲「安魂曲」（1943）。(註45)

註45 普立茲獎是依據匈牙利出生的美國名報人普利茲（Joseph Pulitzer, 1847-1911）的遺願所創立，從1943年開始提供音樂獎項，這三首作品在其官方網站上的介紹如下：*Secular Cantata No. 2. A Free Song* by

當《阿帕拉契之春》獲得普立茲獎之後，斯畢維克也寫了一封祝賀的信給柯普蘭，他說：

> 由於《阿帕拉契之春》這首芭蕾音樂榮獲普立茲獎，所以我寫這封信來向你道喜。我不能說這對我來說是一個驚喜，因為普立茲獎的委員會早在幾個月前就和我連絡，我也在大約一個月前把演出錄音寄給他們。我其實很有自信你的作品一定會受到認可，當我在報紙上讀到這條新聞時，我很高興。不用說，我們國會圖書館更是與有榮焉，尤其它是在這兒舉行首次的演出。我們都很感激你能夠帶給我們這麼美好的音樂作品。[註46]

《阿帕拉契之春》得獎之後，柯普蘭就將這首作品改編成管絃樂曲，獲得更為廣泛的迴響，成為當年美國各大樂團爭相演出的曲目，他告訴斯畢維克說：

> 我想，你可能有興趣知道布塞和霍克（Boosey & Hawkes）

William Schuman, Performed by the Boston Symphony Orchestra and published by G. Schirmer, Inc., New York; *Symphony No. 4. Opus 34* by Howard Hanson, Performed by the Boston Symphony Orchestra on December 3, 1943.; *Appalachian Spring* by Aaron Copland A ballet written for and presented by Martha Graham and group, commissioned by Mrs. E. S. Coolidge, first presented at the Library of Congress, Washington, D.C. October, 1944. http://www.pulitzer.org/index.html

註46 斯畢維克寄給普立茲獎委員會的是當時在國會圖書館首演的錄音，所以柯普蘭是以那次的演出接受評審。 Spivacke to Copland, 12 May 1945. *Copland Collection.*

的漢斯海默（Heinsheimer）先生告訴我，已經有四個交響
樂團宣佈將以《阿帕拉契之春》作為音樂季的開場節目，分
別是紐約愛樂、波士頓、克里夫蘭以及匹茲堡，而也已經排
入演出計畫的還有洛杉磯、舊金山、堪薩斯市。庫塞維茲基
計畫在10月底為RCA勝利公司錄製這首作品。或許你也可
以在7日星期天聽愛樂廣播電臺。

瑪莎‧葛萊姆也計畫為一個長達兩季並遠及歐洲的巡迴演出
來洽談一個合約。如果這些都能實現，這首作品將會廣為人
知。……（註47）

　　柯普蘭很喜悅地與斯畢維克分享這份榮耀，因為他在這首作品的
孕育過程中曾勞心勞力地付出，可說是一位最重要的大功臣。他覺
得，是斯畢維克催生了（brain child）《阿帕拉契之春》的面世。

　　2003年1月22日下午，我在美國國會圖書館「聲音紀錄文獻中心」
（Recorded Sound Reference Center）與芭爾博士，以及當時隨同前往的
師大音樂研究所的研究助理們，共同聆聽了這場「阿帕拉契之夜」的
現場演出錄音；或許是因為年代久遠，聲音品質雖不是很理想，但
是，一想到自己正置身在與歷史鏡頭如此接近的這個空間，一個多小
時的聆聽過程，似乎看見了《阿帕拉契之春》低訴著新生命的重生，
至今仍讓我們深深感動，難以忘懷。

註47 Boosey & Hawkes是著名的英國音樂出版公司。 Copland to Spivacke,
　　28 September 1945.

第四章

解讀二部曲：
《阿帕拉契之春》
《希律后》

《阿帕拉契之春》出現在音樂史的混亂年代
它用一種最簡單不過的音樂語法
寫出美國特色的音樂
美國音樂新風格的拓荒者柯普蘭
他的簡樸美國精神來自一名女舞者葛萊姆

馬拉梅的詩歌《希律后》化成一曲無言歌
那是徬徨的希羅黛德公主與奶媽的任性對話
寂靜中音樂褪去了它的色彩
少女的低喃空自徬徨迴盪

美國音樂史從第一批黑奴說起

　　美國音樂主要是受到歐洲和非洲文化的影響，追溯其歷史大約是從1620年左右，當第一批黑人奴隸被運送至維吉尼亞州（Virginia），以及英國人在現今新英格蘭地區麻薩諸塞州的普利茅斯（Plymouth）建立第一個殖民地之後，便開始持續性的擴大發展。(註1)

　　經過兩百多年的演變到了十九世紀，美國人已經創造出相當具有本土特色，而且極為活躍成功的通俗音樂文化。在世紀交替之後，內容具體而成熟的樂種，例如散拍樂（Ragtime）、藍調（Blue）以及爵士（Jazz）等相繼出現，這些深具美國風格、源自於黑人音樂、令人耳目一新的音樂，在1910至20年代開始廣為流行，還曾一度跨海席捲當時歐洲整個流行音樂市場。

註1 新英格蘭（New England）地區指的是美國東北角的六個州，分別是緬因（Maine）、新罕布夏（New Hampshire）、佛蒙特（Vermont）、麻薩諸塞（Massachusetts）、羅德島（Rhode Island）、以及康乃迪克（Connecticut）。
　　由於這個地方是歐洲人最早開始建立殖民的地區，因此發展的時間最早。來自這個地區的音樂家在美國音樂早期歷史上扮演著關鍵性的重要角色，音樂史書上也因此有所謂18世紀的「第一新英格蘭樂派（the First New England School）」、以及19世紀的「第二新英格蘭樂派（the Second New England School）」。
　　H. Wiley Hitchcock with Kyle Gann, *Music in the United States: A Historical Introduction*, 4th ed. (Upper Saddle River, New Jersey: Prentice Hall, 2000), 8, 150. 庫立吉夫人的父母親就是這個地區的人，他們都出生於佛蒙特州。

在這股音樂潮流的影響之下，很多歐洲名作曲家諸如史特拉汶斯基、米堯等人，都曾以這些來自美國的音樂作爲創作素材。代表作包括史特拉汶斯基的《爲11把樂器的散拍樂》（*Ragtime for 11 Instruments*，1920年於倫敦首演），史特拉汶斯基在自己的書上曾提到，這首作品的創作動機是因爲在1918年時，剛從美國巡迴演出回來的指揮家安塞美（Ernest Ansermet, 1883-1969）送他一份散拍樂曲集的樂譜，研讀之後讓他產生創作靈感。(註2)

1920年代，美國邁入「爵士樂時期」，這種深具美國特色的通俗音樂更席捲歐洲整個流行音樂市場。

註2 Phillip Ramey, notes to *Stravinsky Conducts Music for Chamber and Jazz Ensembles* (1971), LP, Columbia, M30579.

一份來自美國散拍樂曲集的樂譜，讓史特拉汶斯基產生創作《為11把樂器的散拍樂》的靈感。

法國作曲家米堯是一位創作量豐富的作曲家，他可以隨時就地取材，將所聽到的或是接觸到的音樂素材融入自己的作品中。1922年，他曾經到訪紐約哈林區，在這黑人音樂的發祥地上，他親身體驗到由黑人樂手演出的爵士樂之後，譜寫了《創世紀》（*Le Création du Monde*, 1923年於巴黎首演）這首融合爵士元素的芭蕾音樂，還用上了薩克斯風這項具有象徵爵士風格的樂器。米堯的《創世紀》被稱為是西洋音樂史上「第一首交響爵士音樂（symphonic Jazz score），……也是米堯一生最具代表性的創作。」[註3]

相對於已發展出屬於自己獨特風格的通俗音樂文化，美國的藝術音樂一直到二十世紀初期，仍然深受歐洲音樂的影響，尚未建立起自己的風格，更遑論要見到具獨創性的傑出創作，不過，就如音樂學家克勞福德（Richard Crawford, 1935-）所言：「到了二十世紀早期，所謂美國藝術音樂的概念已經在醞釀中。」[註4]

註3 Norman Lebrecht, *The Companion to 20th-Century Music* (New York: Simon & Schuster), 228.

註4 Richard Crawford: 'United States of America: I. Art Music, 2. 19th Century', *Grove Music Online ed. L. Macy* (Accessed 5 February 2005), ‹http://www.grovemusic.com›

　　艾伍士（Charles Ives, 1874-1954）在今天，被公認是第一位出色的美國藝術音樂作曲家。他出生於新英格蘭地區康乃迪克州，其音樂作品相當具有原創性，蘊含深刻的民族特質，可以說已經呈現出個人的獨特風格。

　　他最具代表性作品之一的《第二號鋼琴奏鳴曲：康科德、麻薩諸塞，1840-1860》（*Sonata No. 2 for Piano: Concord, Mass., 1840-1860*），是受到十九世紀中葉一群聚集在美國麻州小鎮康科德所謂「超越論主義作家」（transcendentalist）的理念所感召而創作。他嘗試著以鋼琴音樂來深入刻畫這個美國小鎮的文學氣息，曲子的四個樂章則是以這些作家的名字為標題：分別是〈愛默生〉（Emerson）、〈霍桑〉（Hawthorne）、〈奧科特父女〉（Alcotts）、以及〈梭羅〉（Thoreau）。

　　不過，畢業自耶魯大學音樂系的艾伍士，生平以從事保險工作為業，一直到1920年，當無法忘情音樂的他，自費出版這首內容深刻並帶有現代感的鋼琴奏鳴曲之後，才開始被世人知曉，他的作品則要到二次世界大戰之後才逐漸被搬上

艾伍士的作品具有高度原創性，被公認是第一位出色的美國藝術音樂作曲家

舞台演出，1970年代才打開他的知名度，爲社會大眾所廣泛認識。[註5]

　　出生於紐約的蓋希文，生前就已成爲美國音樂界的一位風雲人物。1920年代，他與哥哥艾拉兩人，一個寫詞、一個寫音樂，合作無間地寫下多部膾炙人口的音樂劇。1932年，他們的作品《我爲你而唱》（*Of Thee I Sing*, 1931）還獲得普立茲獎的戲劇獎，不過，由於當時普立茲獎尚未設立音樂類獎項，因此僅有艾拉獲此殊榮。[註6]

　　1924年2月12日在紐約，蓋希文親自首演了受當時流行音樂界著名指揮家懷特曼（Paul Whiteman, 1890-1967），以及他的樂團所委託而譜寫的《藍色狂想曲》（*Rhapsody in Blue*）。

　　懷特曼是學古典音樂出身，[註7] 1920年代初期，他在加州聖塔芭芭拉（Santa Barbara）成立了一個飯店的樂團後，致力於一種新的演奏風格稱爲「交響化爵士」（symphonic jazz）而聲名大噪，更將他一舉送進音樂界的流行聖殿。

註5 艾伍士的《康科德奏鳴曲》是在第一次出版之後將近20年的1939年，全曲才進行第一次的首演。 而美國對於艾伍士音樂熱潮的高峰是在1973年，當年一群愛好他音樂的人士成立了「查爾斯‧艾伍士協會」（Charles Ives Society），這是第一個針對美國作曲家所成立的協會；隔年，包括了耶魯大學在內的幾個學術機構，也共同舉辦了一個紀念艾伍士百年誕辰的國際研討會（Charles Ives Centennial Festival-Conference），而這是第一個以美國作曲家為主軸的國際學術活動。

註6 普立茲獎的音樂獎是到1943年才開始設立。

註7 懷特曼曾經擔任丹佛交響樂團（Denver Symphony Orchestra）以及舊金山人民交響樂團（San Francisco People's Symphony Orchestra）的中提琴手。

　　蓋希文的《藍色狂想曲》，可說就是這種新演奏風格下的創作產物。

　　當時，音樂會的海報上稱之爲「一個現代音樂的實驗」（An Experiment in Modern Music）。[註8] 在編制上，蓋希文是寫給鋼琴與爵士樂團，應該是一首爵士音樂作品；但在創作手法上，他將爵士音樂素材巧妙地融入傳統古典樂曲形式的作品之中，寫出一首結合古典與流行風格並成功展現美國特色的創作。這首作品，除了獲得了大眾的

蓋希文遊走在古典樂和爵士樂之間，他汲取黑人靈歌和爵士樂的節奏，創作出交響樂與歌劇等深具古典型式的樂曲（1926年）

註8 Hitchcock, 222.

喜愛以及評論家們的注目之外，也讓蓋希文成為第一位成功將「爵士帶進音樂廳」的美國作曲歷史人物。(註9)

以今日樂壇成就的角度來看，蓋希文可說是一位跨越音樂界高牆，成功打破「流行」與「古典」藩籬的作曲大師。

在紐約百老匯的所謂「Tin Pan Alley」（流行音樂界），他是當時最受歡迎的四大流行歌曲作家之一；(註10) 再看看藝術音樂界，他的多首作品同樣成功打入所謂「古典音樂市場」。

例如，他接下來的重要創作《一個美國人在巴黎》(*An American in Paris*)，則有別於由爵士樂團進行首演的《藍色狂想曲》。1928年12月13日，這首《一個美國人在巴黎》管絃音樂作品，是由當時名指揮家但羅煦（Walter Damrosch, 1862-1950）指揮紐約愛樂交響樂團來進行首演。(註11)

不過，也或許是因為蓋希文是以流行音樂作曲家發跡，翻開音樂

註9 Richard Crawford: ' Gershwin, George [Gershvin, Jacob] ', *Grove Music Online* ed. L. Macy (Accessed 10 February 2005), ‹http://www.grovem› usic.com. 蓋希文的《藍色狂想曲》一般被視為是第一部具有爵士風格的傑出古典音樂創作，不過，如果綜觀整個西洋音樂史，早在他之前，法國作曲家米堯就已經在他的《創世紀》這首作品中融入了爵士素材。

註10 其他三人是凱恩（Jerome Kern, 1885-1945）、柏林、羅吉士（Richard Rodgers, 1902-79）。

註11 但羅煦出生於德國的音樂世家，一家人對於美國近代音樂歷史貢獻良多。他的父親（Leopold Damrosch, 1832-85）是傑出的指揮家與小提琴家，1884-85年間曾在紐約成立了一個德國歌劇公司（German Opera Company），並於當時才剛開幕的大都會歌劇院演出所有華格納的重要

被歸為交響爵士樂的《藍色狂想曲》，為1926年上演的蓋希文音樂喜劇《喬治·懷特的醜聞》的主要配樂。此圖為艾爾泰（Ertè）設計的舞台佈景。

史書上的相關論述，蓋希文多被編排在美國流行音樂和音樂劇的章節中；（註12）此外，由於他早年是以創作流行歌曲為主，所以在器樂音樂的創作經驗與技巧上，仍被認為有所不足。

歌劇作品，寫下了這些作品第一次在美國完整演出的紀錄。

但羅煦的哥哥（Frank Damrosch, 1859-1937）也是一位指揮與教師。他本人也是活躍於指揮舞台，寫下了多部西洋音樂史上的經典創作於美國首演的紀錄，像布拉姆斯的第三與第四號交響曲、柴可夫斯基的第四與第六交響曲等。

註12 比如說，《西洋音樂史》（Grout & Palisca, *A History of Western Music,* 6ᵗʰ ed.）一書中，關於蓋希文的部分主要是編排在20世紀美國音樂的〈本土音樂〉（Vernacular Music）一節中，與爵士、鄉村音樂、搖滾樂

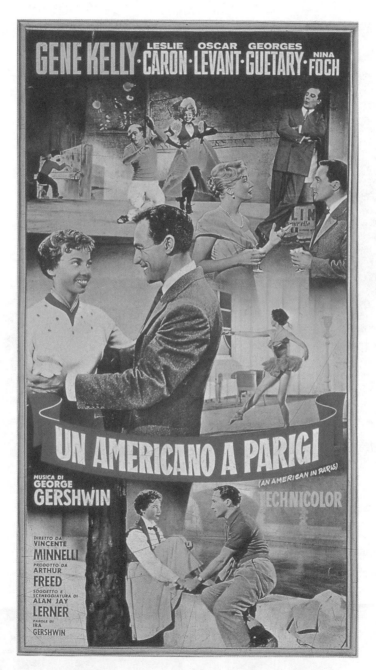

在《一個美國
人在巴黎》
中，蓋希文以
流暢華麗的管
弦樂法處理成
交響詩形式，
描寫一個看似
快樂卻滿懷鄉
愁的美國人，
在巴黎街頭散
步的孤寂夜
晚。（圖為
1951年於義大
利演出的電影
宣傳海報）

最明顯的例子，即是當他的《藍色狂想曲》改編成鋼琴與管絃樂團的版本時，並非由他自己譜寫，而是出自以創作《大峽谷組曲》（*Grand Canyon Suite*）出名的作曲家葛羅菲（Ferde Grofé, 1892-1972）之筆。蓋希文是美國近代音樂史上寫出民族特色音樂的先驅，反觀他在藝術音樂領域的成就，似乎並沒有獲得完全的肯定。

若要論到第一位開創出足以代表美國風格的音樂，並受到全面性肯定的美國作曲家，毫無疑問地，首推柯普蘭。指揮家拉圖曾說：

> 柯普蘭的作品將美國音樂首度打入交響樂團主流曲目，⋯⋯他的出現對美國藝術界而言意義重大，他預告了美國音樂文化的邁向成熟，⋯⋯。[註13]

這段話，是拉圖為英國廣播公司所製作一部關於20世紀音樂回顧影片中的旁白，而當他在講述「打入交響樂團主流曲目」時，影片所使用的畫面就是葛萊姆於1958年所演出的《阿帕拉契之春》。

《阿帕拉契之春》這首受庫立吉基金會所委託、被墨西哥作曲家洽維茲稱為柯普蘭「生平的一大成就」（the hit of a lifetime）[註14] 的作

和音樂劇放在一起；而書中的下一節〈美國藝術音樂的基礎〉（Foundations for an American Art Music）中，則對他隻字未提。另外，像在《美國音樂》（Hitchcock, *Music in the United States*）中，有關蓋希文的主要討論是在〈流行音樂與音樂劇〉（Popular Music and Musical Comedy）的章節段落中。

註13 *Music in the 20ᵗʰ Century.*

註14 Pollack, 388.

品，從首演以來，就不斷地被演出、改編、探究，成為柯普蘭最廣為人知的經典音樂，只要一想到柯普蘭，似乎馬上就會聯想到這部作品。

在美國音樂史上，芭蕾音樂巔峰之作《阿帕拉契之春》，是第一部最具代表性的創作，柯普蘭在這首樂曲中融入獨特的美式風格，成功創造出兼具個人色彩和民族特質的音樂語言，使《阿帕拉契之春》在共通的感動層面上，觸發廣大美國人民的心靈共鳴。

首部曲：《阿帕拉契之春》

走過這一段美國音樂歷史來到《阿帕拉契之春》，由於前章已詳細介紹《阿帕拉契之春》的孕育過程，在此將從柯普蘭的音樂學習歷程、作曲家的創作理念、葛萊姆的原始舞劇劇本等不同的角度來解讀這首作品。

布蘭潔的音樂「震撼教育」

柯普蘭出生於紐約市的布魯克林區，[註15] 從小嶄露音樂天份的他，在父母親支持下，7歲開始學習音樂。據說，他8歲時就能把剛聽到的旋律，即興地在鋼琴上完整彈奏出來，12歲左右即嘗試創作。

雖然從小就有機會接觸音樂，但是由於環境使然，他並未接受系

註15 當時布魯克林區的居民，以來自德國和愛爾蘭的移民為主，像柯普蘭一家來自俄國的猶太人家族的住戶並不多。

統化的基礎訓練，就如他自己在自傳裡所提到，其成長環境布魯克林區是重要的影響因素之一：

> 音樂是最不受人重視的。事實上，我的家人或是我的街坊鄰居，沒有任何人曾經和音樂有關聯。很多想法都是我自己所原創。不過，很可惜的是，這些想法直到我13歲的時候才頓悟——對音樂家來說，這個時候才開始是有點慢的。[註16]

當柯普蘭13歲時，他開始向當地一位音樂教師沃爾夫頌（Leopold Wolfsohn）學習鋼琴，從上述那一番話來看，他應該是從這個時候才開始對音樂有了自己的想法。

1917年，他開始跟隨那位據稱是當時紐約最傑出的作曲教師路賓·哥德馬克（Rubin Goldmark, 1872-1936）學習，接受規律且嚴謹的訓練之後，柯普蘭的作曲功力進步神速。[註17] 這位作曲家正是著名的匈牙利籍作曲家卡爾·哥德馬克（Karl Goldmark, 1830-1915）的姪子，曾留學維也納，受過紮實的音樂基礎訓練。

柯普蘭覺得，這位老師能夠很清楚地傳授音樂想法給學生，讓他受益良多，所以，他很慶幸自己能有這樣的師生機緣，因為當時大部

註16 Richard Kostelanetz, ed., Aaron Copland, *A Reader: Selected Writings 1923-1972* (New York: Routledge, 2003), xix.

註17 路賓·哥德馬克出生於紐約，曾赴維也納學習音樂。 從1902年開始，他就在紐約以教授鋼琴和音樂理論為生。1924年，他獲聘為茱莉亞音樂院的作曲系主任，並一直在那兒任教直到過世。他作育英才無數，傑出學生除了柯普蘭之外，還有蓋希文。

分美國音樂家都因為師資的缺乏,而無法在學習一開始就接受完整的音樂理論訓練。

從學校音樂教育可以反應出當地的整體音樂水準,紐約是一個國際大都會,當柯普蘭出生的時候,布魯克林區的人口數已達一百萬人,光是這個地區就足以稱得上是一個大城市;然而,從他的話來看,當時這個以新移民為主要居民的地區,雖然是國際都會的一部分,大部分的居民仍是致力於基本生活的需求,音樂教育尚在萌芽階段。

柯普蘭曾說公立學校(小學1906-14年;中學1914-18年)對他的「音樂學習沒有任何的幫助,我沒有參加過合唱團或是樂團。音樂課可說是一個笑話──老師甚至連教我們正確的視唱一條旋律都沒有。」[註18] 這也難怪,當他小時候向父親表達自己想要學音樂的念頭時,得到的反應卻是:「你怎麼會有這樣的想法?你可以靠它過活嗎?」[註19]

1920年左右,在有志於投身音樂創作的美國年輕人間,逐漸興起一股渴望出國學音樂的流行風潮。在戰前,大家或許會以德國為首要留學的目標,但大戰之後,大家最嚮往的焦點則變成是法國的藝術之都巴黎。

1921年,柯普蘭在一本音樂期刊上看到一篇報導,那年夏天在巴黎近郊的楓丹白露(Fontainebleau)將成立一所音樂學校「美國音樂學院」(The American Conservatory of Music),歡迎美國年輕音樂家前往

註18 Kostelanetz, xx.

註19 Pollack, 17-18.

就讀；柯普蘭毫不猶豫馬上報名，並順利地被錄取了。

　　這所美國音樂學院的歷史，可追溯至第一次大戰期間，它原本是美國政府以加強軍隊使用的音樂爲目的而成立的一家機構，位於大戰時期美軍駐法大本營附近；戰後則在法國當局的協助下，利用楓丹白露地區法皇路易十五所建皇宮的一側重新創校，並於1921年開始招生，[註20] 也就是在這一年6月，柯普蘭由紐約搭上前往法國的渡輪，懷抱著追求音樂樂土的留學夢，成爲這所學校的第一屆學生。

　　剛開始，學校課程並沒有很吸引他，但他說後來有一位來自巴黎音樂院的作曲老師，簡直就是「法國的路賓・哥德馬克」（他在紐約的作曲老師），只不過是說著他聽不懂的法文而已。在課程進入最後階段之際，學校開始傳聞將會請一位很棒的和聲老師來開課，這位老師就是布蘭潔（Nadia Boulanger）。

柯普蘭懷抱著留學夢前往法國，並成為布蘭潔第一位來自美國的作曲學生。

註20 有關楓丹白露美國音樂學院的現況，可參考其網站，網址是http://www.fontainebleauschools.org/。

這項傳聞，剛開始並未特別引起柯普蘭的興趣，因為他覺得自己當時早已經把和聲學完了，不過，那天他還是去上了課。而就在某一天的課堂上，當布蘭潔解釋穆梭斯基的歌劇《鮑里斯·郭德諾夫》（*Boris Godunov*）一個場景的和聲架構後，帶給柯普蘭極大的震撼，他說：「我從來沒有見識過這麼熱誠、如此明晰的教學。我覺得我好像已經找到了我的老師。」[註21] 夏天的課程結束後，柯普蘭就前往巴黎親訪當時33歲的布蘭潔，成為她第一位來自美國的作曲學生。

對柯普蘭而言，布蘭潔的教學深深影響他的兩點在於：

> 一是她對音樂的摯愛，其次是她能夠啟發學生在自己的創作能力上產生自信。再加上她對往古來今任何樂曲的每一樂句，都有像百科全書一樣的知識，令人嘆服的洞察力，以及女性的魅力與機智風趣。

他並堅定地認為：

> 這位卓越的女性對美國創作音樂的影響，終有一天會被完整地寫下。[註22]

這是柯普蘭1939年自傳草稿上的一段文字，他當時說的話日後果然應驗。布蘭潔的教學與影響，在今天已獲多方一致的肯定，她當時所教過的美國學生，如皮斯頓、哈利斯（Roy Harris, 1898-1979）、卡特

註21 Kostelanetz, xxii.
註22 Ibid, xxiii.

（Elliott Carter, 1908- ）、葛拉斯（Philip Glass, 1937- ）等人，後來都成
爲美國樂壇上舉足輕重的音樂人，使她因而成爲影響美國近代作曲家
最重要的人物。二次世界大戰期間，她避居美國，活躍於當時的樂
壇，並成爲第一位指揮波士頓與紐約愛樂交響樂團的女性。她對美國
近代音樂不容小覷的巨大影響力，已經是音樂史書上重要的一章。[註23]

　　戰後的巴黎，是一個人文薈萃的國際大都會，音樂和藝術活動交
流頻繁，最新的音樂思潮在此衝擊激盪，讓柯普蘭留法的行程從原先
預定的一年延長爲三年。那段時間，他眞的是大開眼界，他說：

> 荀白克、史特拉汶斯基、巴爾托克、法雅，對當時的我來
> 說，都是新的名字。年輕一代的也是如此，比如說像Les
> Six（法國六人組）的成員們。[註24]

　　他們的音樂對柯普蘭來說充滿新奇感，不過，學習終要告一段
落，1924年6月，柯普蘭結束三年的留學生涯回到家鄉，開始爲自己國
家的音樂發展而努力。

註23 2004年是布蘭潔過世25週年，美國科羅拉多大學的「美國音樂研究中
　　心」（The American Music Research Center）在當年10月份，爲此舉辦
　　了一個紀念討論會（Nadia Boulanger & American Music: A Memorial
　　Symposium），以追思她對美國近代音樂的影響與貢獻，詳細內容可參
　　考布蘭潔的網站：http://www.nadiaboulanger.org/nb/2004.html。
註24 Kostelantz, xxiii.

五年之內，這個年輕人將犯下謀殺罪！

　　歐洲的創作音樂，長久以來一直是由德語系國家、法國和義大利等地的作曲家所主導。幾百年來，他們孕育出非常豐富燦爛的音樂歷史，從帕勒斯替那、蒙台威爾第、巴赫、韓德爾、海頓、莫札特、貝多芬、白遼士、孟德爾頌、舒曼、華格納、威爾第、布拉姆斯……等，一代一代相傳，注入了無數音樂大師的智慧與心血，建構出所謂西方藝術音樂的「中心傳統」（central tradition）。後世子民莫不以這個傳統為傲，進而去學習它、欣賞它，更以傳承音樂道統為己任。

　　然而，從大約19世紀末期開始，年輕一代的作曲家逐漸發現，這個「中心傳統」雖然是先人的珍貴遺產，自己的榮耀，卻同時也是一種難以掙脫的無形包袱。面對這些前人的智慧結晶，如何超越、突破，進而思索如何開創新局，成為樂壇新生代創作思考上首要面臨的最大挑戰課題，因此，音樂創作方向逐漸浮現出兩股向前推進的潮流，而這兩股潮流可說都是針對這個「中心傳統」的反動。

　　以法、德、奧為主的中歐作曲家認為，祖先所寫下的音樂風格已臻高峰而走到了一個轉折點，必須要徹底轉變，才能為音樂創作歷史開拓新局，「突破傳統」因此成為他們所追求的主要目標。

　　1902年，40歲的法國作曲家德布西，在回應一本新的音樂期刊《音樂》（*Musica*）所刊登的一個問題〈有可能預測未來的音樂要往何處去嗎？〉所寫的文章時，很直接了當地提出：「法國音樂最需要做的一件事，就是廢除目前在音樂院所學習的和聲學」[註25]，這句話，就

荀白克發明「12音系統」，試圖掙脫傳統調性音樂的
束縛。

有著與當時的傳統劃清界線的意涵。此
外，我們也可以看到像奧國作曲家荀白
克最終發明「12音系統」（The twelve-
tone system）來掙脫傳統調性音樂的束
縛，創造出迥然不同的新音樂語言。

　　在另一方面，以俄國、北歐、東歐為首的其
他國家作曲家，雖然從小接受「中心傳統」的音樂教育洗禮，深受其
影響，但是在民族主義思潮的影響之下，他們也致力掙脫這個束縛，
創作具有自己國家特色之音樂，「尋求民族風格」因此成為他們尋求
突破的奮鬥方向。

　　捷克的揚納捷克（Leoš Janáček, 1854-1928）、匈牙利的巴爾托克、
高大宜（Zoltán Kodály, 1882-1967）、英國的佛漢威廉士（Ralph
Vaughan Williams, 1872-1958）、西班牙的法雅(Manuel Falla, 1876-1946）
等人，都是活躍於二十世紀前半的各國代表音樂家，他們都很成功地
讓自己的音樂有別於「中心傳統」，雖然也運用創新手法，但並不追求
極端前衛與標新立異，最重要的是融入國家民族色彩以構築自己的個

註25 Francois Lesure, ed. *Debussy on Music*, trans. by Richard Langham
　　 Smith (New York: Alfred A. Knopf, 1977), 84.

人風格。

　　出生於美國的柯普蘭，從小接受傳統西方音樂教育的栽培。1920年代初，他曾經留學法國，受過歐洲各式新音樂思潮的薰陶，對於當時各類音樂潮流發展可說是了然於胸；但回國之後，他立刻感受到美國音樂創作環境的貧瘠荒蕪，在那個時候「沒有人知道身為一位作曲家，該如何讓自己的作品被演出、被出版，又該如何以作曲來掙求一份溫飽。」

　　他回到自己在布魯克林區的家，那條當年與音樂沒有任何關聯的街道，離開了這麼些年依舊沒變。他發現到，即使是身處美國最大城市、已躋身國際一流大都會的紐約，從作曲家的眼中看來，那似乎還是一塊處女地（virgin soil）。^(註26)

　　回顧當時的紐約，早就已經有了交響樂團，1883年開幕的大都會歌劇院也成立了將近40年，但放眼其所演出的曲目與劇目，竟還都是歐洲作曲家作品的天下，一般聽眾還不會去欣賞本國音樂家筆下所寫的音樂；當然，主要因素就在尚未出現音樂作品被大家所肯定的傑出本土作曲家，因此，他深刻體認到美國音樂最需要的是要「尋求民族風格」，寫出自己的音樂，就如他在自傳中提到的：那個時候，我「最渴望的是，寫出一部能立即被認出具有美國特色的作品。」^(註27)

　　許多早柯普蘭一代的美國作曲家也曾留歐，怎奈一回國，就面臨如柯普蘭所言的窘境，由於創作環境的貧乏，所以大多只能到學校謀

註26 Kostelanetz, xxiii.

註27 Ibid, xxiv.

求教職。在20世紀初期，多所美國大學都已經成立音樂系，並擁有教授作曲的本土老師師資，較具代表性的人物如康弗斯（Frederick Shepherd Converse, 1871-1940）。

康弗斯來自新英格蘭地區的麻薩諸塞州，畢業自哈佛大學，曾到德國慕尼黑留學，回國後就到哈佛大學教授作曲（1901-07）。他是第一位美國作曲家，作品在大都會歌劇院的舞台上演，時間是在1910年3月10日，演出的是歌劇《慾望之笛》（*The Pipe of Desire*）。

另外，像是紐約的哥倫比亞大學，在1905年就聘請了同樣來自新英格蘭地區，也是哈佛大學畢業的梅森（Daniel Gregory Mason, 1873-1953），在巴黎曾向丹第（Vincent d'Indy, 1851-1932）學習的他，當時才剛從法國留學回來。

這些音樂界前輩雖然也曾努力耕耘，但囿限於當時環境的現實因素，他們的創作沒有引起人們的注意，這也是庫立吉夫人決定大力贊助並鼓勵年輕美國作曲家的動因，因為她深知唯有如此，才能讓美國的藝術音樂生根發展。

柯普蘭從小學習音樂，接受當時美國作曲家所能受到最好的音樂基礎訓練，到了法國，他遇見一位極具啓發性的偉大教師布蘭潔，引導他更深一層去認識那些古往今來的音樂經典。在巴黎，他接觸了當時最新的音樂思潮，激進前衛派的音樂語言對他來，並不陌生，而當他要選擇自己音樂語言的時候，他該如何抉擇？要追求前衛？還是固守傳統？

回國後的柯普蘭，積極地全力投入創作之中，首先完成的便是爲

布蘭潔隔年要到美國巡迴所寫的一首《爲管風琴與管絃樂團的交響曲》（*Symphony for Organ and Orchestra*）。1925年1月11日，這首作品於紐約由但羅煦指揮紐約交響樂團（New York Symphony Orchestra），布蘭潔擔任管風琴獨奏進行了首演。

那麼，聽眾對這位年輕作曲家的作品有何反應？

柯普蘭的自傳曾提及首演當晚的一段小插曲，他說：

> 我的交響曲演出完後，得到不少的掌聲，當但羅煦先生用手指向我坐的包廂，我站起來鞠躬致意。當一切平靜下來，但羅煦先生走向舞台，突然面對聽眾說：「各位女士先生們，……，我相信你們會同意，如果一位有天份的年輕人在23歲能夠寫這樣的一首作品」，說到這裡，他突然停下來，讓聽眾期待他會宣布一位新的音樂天才的誕生，但他卻說了一句：「那五年之內他將會犯下謀殺罪！」[註28]

這當然是一段開玩笑的話，聽完後，在台下的柯普蘭與聽眾一起哄堂大笑。但羅煦這一番話，是出於擔心台下一些年紀大的聽眾，無法接受這首作品所呈現的新風格，因此想要安撫他們。

至於當時的樂評，則是呈現出兩極化的觀點。

《前鋒論壇報》（*Herald Tribune*）的評論家吉爾曼（Lawrence Gilman, 1878-1939）以「年輕作曲家將犯下謀殺罪！」的聳動標題來開啓他的評論文章，不過，他是以較爲寬心的態度表達他的看法。

註28 Aaron Copland and Vivian Perlis, *Copland: 1900 through 1942* (New York: St. Martin's / Marek, 1984), 104.

　　吉爾曼認為，柯普蘭的這首交響曲在節奏與和聲上，深具刺激感與震撼性，雖然聽得出來有些受到史特拉汶斯基和荀白克音樂的影響，「但整體來說，寫出了他自己的音樂，我們應該樂觀其成地關注他往後的成長……。」

　　相對之下，《紐約太陽報》（New York Sun）的評論家漢德森（W.J. Henderson），則持較為保留的看法，他說：「這首交響曲真正的缺點，是一味地尋求刺激感。這是很可惜的，因為這首作品應該是揭露了一位真正天才的存在……。」[註29] 漢德森肯定柯普蘭的天份，但若論及到作品的風格，大概也是認為柯普蘭的語法太過於前衛。

　　音樂史學家塔魯斯金（Richard Taruskin, 1945-）在他剛完成的巨著《牛津西洋音樂史》中提到，這場演出讓這位年輕作曲家因此而出了大名，不過，他用了「notorious」這個英文字而非「famous」，兩者在意思上都指「出名」，只是前者通常是用於貶義。[註30] 因此，柯普蘭回國後的第一部新作品首演，音樂學者由史料評論得知，當時的反應並不是很成功。一個月後，當時才接任波士頓交響樂團不久的名指揮家庫瑟維茲基（Serge Koussevitzky, 1874-1951）[註31]，也指揮演出這首交響曲。他非常讚賞這部作品，還將之塑造成當年樂季「交響曲週」活動中最重要的演出之一。柯普蘭曾很訝異地說：「對於一個年輕又沒有

註29 Ibid, 106.

註30 Richard Taruskin, *the Oxford History of Western Music*, vol.4 (New York: Oxford University Press, 2005), 614.

註31 庫瑟維茲基是俄國人，1920年離開祖國後曾定居巴黎，在那裡，他成

什麼知名度的作曲家來說，能夠讓波士頓交響樂團以及它的知名指揮做這樣的安排，是一種很令人驚喜的經驗。」[註32]庫瑟維茲基顯然很欣賞這位年輕人，他還邀請柯普蘭爲他在該年年底將要指揮的一場現代室內音樂會，譜寫一首新作品。

《管風琴交響曲》首演的爭議，對柯普蘭來說，應該仍造成某些層面的影響，因爲開始下一首作品的創作時，就如前文提到，他自己曾說過當時「最渴望的是，寫出一部能立即被認出具有美國特色的作品。」從輿論的反應來看，他也覺得自己剛完成的交響曲或許會被認爲過於所謂「歐洲化」（too European in inspiration），音樂語法也太過於現代，於是，當他在構思庫瑟維茲基委託的新作品時，便嘗試將發源自美國本土、流行於當下的爵士音樂風格作爲主要素材，成果是一首爲小型管絃樂團的作品《戲劇音樂》（*Music for the Theatre*）。

在這首作品中，他一方面用爵士節奏素材來拉近與聽眾之間的距離，同時也使用較爲現代的手法，比如說當代法國作曲家如史特拉汶斯基和米堯所常用的複調和聲架構，塑造出具美國特質以及現代感聲響的音樂。

立了一個樂團，定期推出音樂會，首演很多知名的作品，像是穆梭斯基的《展覽會之畫》，或由拉威爾改編的管絃樂版、奧內格的《太平洋231》（*Pacific 231*）等等。柯普蘭在巴黎留學的時候，是這些音樂會的常客。1924年，庫瑟維茲基接任波士頓交響樂團直到1949年，二十多年間，讓這個樂團發展成世界頂尖的樂團，而他對當時美國樂壇的影響，不僅是及於他的指揮專業，更重要是對現代音樂演出的推動。

註32 Copland and Perlis, 106.

　　當年11月，《戲劇音樂》在庫瑟維茲基的指揮下於波士頓首演，當時興論的反應如何呢？大部分的樂評抱持肯定的態度，波士頓德高望重的樂評家黑爾（Philip Hale, 1854-1934）就稱讚柯普蘭「無庸置疑是一位極具天份的年輕作曲家，……擁有極佳的想像力。……」至於在所謂的「音樂會音樂」（Concert Music）作品中出現源自於流行音樂的爵士風格，他的看法則相當開明，他反問：「為什麼不能讓組曲中的樂章有著美國現代生活的象徵呢？」

　　一個星期後，庫瑟維茲基帶著波士頓交響樂團到紐約演出，也再度演出這首作品，《紐約時報》（*The New York Times*）的樂評家唐斯（Olin Downes, 1886-1955）則很不客氣地說：「我們不會在乎什麼時候能夠再次聽到《戲劇音樂》」；不過，柯普蘭在傳記中提到，7年之後，當唐斯再次聽到這首作品時已改變了看法，他說：「在1925年，當我第一次聽到這首音樂時的印象，是極端現代的有點矯揉造作；今天則覺得這真是出自天才手筆之作，音樂不僅有創意，而且具有個人色彩、想像力，以及最重要的，情感……」。[註33]

　　美國作曲家兼評論家湯森（Virgil Thomson, 1896-1989）[註34] 曾高度肯定柯普蘭的《管風琴交響曲》，他說，這首作品「為我開啟了一道門……是我們這一代的美國聲音」（the voice of America in our generation）；[註35] 但是在《戲劇音樂》中，柯普蘭立刻改變了創作方

註33 Ibid, 121.

註34 湯森畢業於哈佛大學，他也曾前往法國留學受教於布蘭潔。他生平遊歷多方，除了作曲外，他是當時筆觸最尖銳的音樂評論家之一。

註35 Copland and Perlis, 104.

向，他讓這首屬於「嚴肅音樂風格」（a serious musical idiom）的作品中，能夠具有美國特色，[註36] 爵士音樂的節奏特質，成爲他探索與構思新作品的素材。這樣的改變，塔魯斯金覺得柯普蘭應該並不是要討好他的聽眾，而是嘗試讓自己的音樂能夠更貼近對立的觀點 （nearer the opposite），[註37] 也就是說，能夠讓更多人所接受。我們可以從柯普蘭的自傳裡得知，他對每首作品演出之後的樂評，無論立場都有完整的彙整與討論，相當重視作品的輿論反應。

要寫，就要寫大家都聽得懂的音樂

雖然柯普蘭1924年從法國歸國時，曾感嘆當時美國創作環境的貧乏，但其實在他回國之前，幾個以作曲家爲主體、推動新音樂創作與演出的組織，已經相繼地出現。如1921年，兩位來自法國的作曲家薩爾澤多（Carlos Salzedo, 1885-1961）與瓦瑞斯（Edgard Varèse, 1883-1965）在紐約成立了「國際作曲家指南」（International Composers' Guide），以及由這個組織成員在1923年創立的「作曲家聯盟」（League of Composers）。

不過，從現存的相關史料來看，這些以來自歐洲作曲家爲主體的團體所謂的新音樂，多半是以他們過去的觀點來定義，因此所推出的新作品發表，風格大都相當前衛。而在歐洲近代音樂史上幾部極端前衛曾引起爭議的創作，諸如史特拉汶斯基的《春之祭》（*The Rite of*

註36 Ibid, 119.
註37 Taruskin, vol. 4, 615.

《春之祭》描述一位被獻祭給太陽神的少女，必須在祭壇之前跳一齣瘋狂的犧牲跳舞，直到死亡，以討春神的歡心。（1970年11月／巴黎體育館的演出劇照）

《春之祭》的推出，為歐洲藝術界帶來不小的震撼。史特拉汶斯基為這齣芭蕾舞劇注入具暴力傾向的原始樂風，1913年5月，在巴黎首演出之時，內心恐懼被喚起的觀眾，咒罵聲不斷，引發一場混亂的騷動。

Spring）、以及荀白克的《月光小丑》（*Pierrot lunaire*）等等，都是在他們的推動之下在美國首度登台演出。

柯普蘭回國後，當然也成爲這些組織的成員之一，他的《戲劇音樂》在紐約的首演，就是在「作曲家聯盟」所舉辦的音樂會中進行。很多年輕一代的美國作曲家參加這個組織後，雖然在創作上建立自己的風格特色，但或許是受到這些前輩成員們的影響，在創作上是以延續二十世紀歐洲新音樂發展思潮爲方向，追求前衛（avant-garde）的創作手法，例如更年輕一代的巴比特（Milton Babbitt, 1916-），他繼續擴展荀白克所創立的12音作曲的新方向，成爲第一位將系列手法擴及至節奏的作曲家，應用全音列的手法甚至比歐洲作曲家還來得早。

巴比特是典型的所謂學院派作曲家，[註38]他對聽眾的鑑賞口味嗤之以鼻，在1958年所寫的一篇文章中，他把作曲家定位爲一位「專家」（specialist），就如同數學家、哲學家或物理學家一樣。

他覺得，一般必須具有一定的知識基礎才能理解專家的著作，那作曲家的創作應該也是同樣的道理。他在文章中用「高階音樂」（Advanced music）來類分自己所創作的音樂，並很大膽地提出建議：

註38 學院派作曲家指的是1940年代之後，美國的大學院校成爲作曲家的主要支持者，這與歐洲作曲家主要是靠廣播電視網、作曲家聯盟、音樂節等，需要與群眾密切接觸的媒介以獲得支持和經費補助有所不同。幾乎當代重要的美國作曲家都有大學的工作頭銜，在校園內，他們不用面對群眾，自成一個獨立的創作環境，音樂作品的發表經常是透過類似學術論文研討會的方式呈現，作曲家透過座談會或是演講的方式述說自己作品的創作理念。

作曲家們讓自己和自己的音樂，立即並最終完全、堅定、自發性的脫離為群眾服務的範疇……，如此一來……作曲家可以不受約束地追求自己個人的專業成就，不需要受到公眾生活的束縛而在專業上作出妥協……。（註39）

　　在這樣的理念之下，音樂創作成了像物理學家在實驗室裡進行的研究成果、哲學家思考人生哲理的論著，充滿了實驗性，深奧且抽象；作曲家所追求的是，自我崇高的藝術理念，音樂語言也因此變得艱澀難懂，只有極少數人能夠理解，而與一般群眾距離愈來愈遠。

　　柯普蘭並沒有追尋這條道路，如前所述，聽眾的反應是他非常在意的一件事。所以，他不僅沒有追求前衛，相反地，在1930年之後，他的作品風格更朝向能讓廣大聽眾理解的音樂語法，音樂變得較為簡潔與調性化，另外還使用傳統旋律當素材。這樣的轉變，當然和聽眾密切相關，就如他在自傳中曾說過：

在30年代中期，我開始覺得愛樂大眾與當代作曲家之間的關係，逐漸地產生嫌隙。過去所謂現代音樂音樂會（modern-music concerts）的「特別」聽眾群已經逐漸凋零，一般傳統大眾繼續對非古典風格的音樂保持冷漠與不關心。我覺得，我們作曲家似乎瀕臨一種被孤立的危機之中。此外，一個全新的音樂群眾已經在收音機和留聲機周圍隱然成型。沒

註39 這篇文章原名為〈作曲家如同專家〉（"the Composer as Specialist"），刊登時雜誌的編輯用了另外一個比較具煽動性的標題〈誰在乎你聽不聽？〉。Milton Babbitt, "Who Cares if You Listen?" *High Fidelity* 8-2 (February 1958), 39-40.

有理由去忽略他們，或是繼續寫下去而無視於他們的存在。
……（註40）

　　他這個時期的作品包括：以墨西哥旋律為素材的《墨西哥沙龍》（*El Salón México*）；為高中學生演出而寫的小歌劇《二度風暴》（*The Second Hurricane*）；受哥倫比亞廣播公司（Columbia Broadcasting Company）的空中廣播所委託創作的《無線廣播音樂》（*Music for Radio*）；使用美國西部牛仔歌曲為素材的芭蕾音樂《比利小子》（*Billy the Kid*）；以及為電影《城市》（*The City*）、《鼠與人》（*Of Mice and Men*）、《我們的城鎮》（*Our Town*）所寫的配樂，這些都是具有實用性的音樂，風格淺顯易懂，很多融入美國音樂素材，再加上些許現代的聲響，讓他的音樂獲得廣大的迴響，成為最受歡迎的美國作曲家。

　　面對大家的肯定，柯普蘭曾說：「這讓我確信美國作曲家終將在自己國家未來的音樂發展上，扮演更為主導的角色。」（註41）1944年，他寫下了回國後在追尋國家風格並期望擁抱群眾的這條道路上，最為成功的甜美果實——《阿帕拉契之春》。

我想的是瑪莎‧葛萊姆的美國風情

　　柯普蘭曾在一次接受作曲家雷米（Phillip Ramey, 1939- ）的訪問過程中，陳述當時創作《阿帕拉契之春》時的音樂理念。這個專訪大約

註40 Kostelanetz, xxvi.

註41 Ibid.

是在1974年，當年，柯普蘭親自指揮灌錄了原始芭蕾版本的首次錄音，由哥倫比亞唱片公司（Columbia Records）出版，而在唱片背面的解說上就收錄此專訪內容。（註42）

這個編製13把樂器的芭蕾舞劇音樂版本於1944年首演之後，樂譜並沒有出版，而倒是在隔年，由柯普蘭所改編的管絃樂版本，在樂曲大獲肯定之後先行出版，因此很長一段時間，大家所熟知的《阿帕拉契之春》是一首管絃樂組曲。

柯普蘭在專訪中提到，事實上這首作品存在著三種不同的版本：

一是首演的芭蕾版本，另外則是兩種組曲的版本，一個是管絃樂版，還有就是原始編製13把樂器的版本。而芭蕾與組曲版本的差異在於，前者多了大約八分鐘的音樂。（註43）

關於這首曲子最原始的構想，柯普蘭提到，當時心中所構思的就僅是寫一首芭蕾舞劇音樂，非常的單純。從過去的經驗中，他自己也很清楚，芭蕾音樂很少會脫離舞蹈成爲獨立的一首作品，而這首作品

註42 Columbia, MQ 32736.

註43 《阿帕拉契之春》由於大受歡迎，後來有很多改編的版本問世，而真正為柯普蘭所創作以及經由他授權的，依他在專訪中的說法，僅有這三個版本。不過在自傳中，柯普蘭卻也提到了在1940-50年代時，這部作品不同的演出或是錄音，都有些許差異。

像庫瑟維茲基為1946年廣播演出的時候，樂曲就做了部分的刪減，他還曾寫信給庫瑟維茲基表達自己的不安；還有孟德（Pierre Monteux, 1875-1964）指揮舊金山交響樂團演出這首作品時，也做了刪減，他覺得這是非經他授權，而且詮釋上也不盡理想。Copland and Perlis, 49.

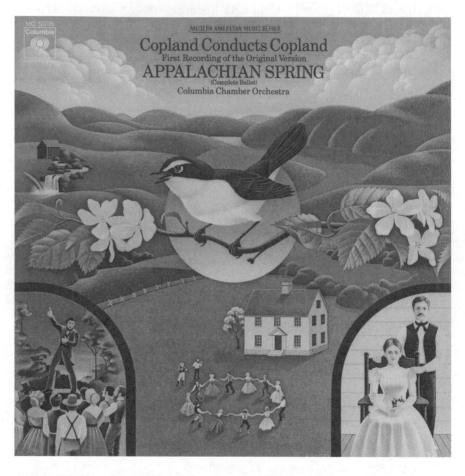

柯普蘭親自指揮《阿帕拉契之春》原始版本錄音唱片封面（圖片來源：作者私人收藏）

日後的大獲成功，他坦言「並不在預期之內，當然很自然的，他非常高興自己所獲得的肯定」[註44]，並強調一首作品完成之後的命運，是很難預期的；至於改編成組曲，那真的是日後的事，根本不在原先的計畫中。[註45] 而曲子之所以如此受歡迎，他覺得庫瑟維茲基的演出，以及錄音之後的推廣工作，扮演著重要的推動影響力。

在寫作《阿帕拉契之春》之時，柯普蘭正在好萊塢幫電影寫配樂，所以他在自傳中提到，這首作品的大部分音樂，是那段時間住在製片廠（Samuel Goldwyn Studios）的夜晚閒暇空檔所完成的。他說，片廠入夜後的氣氛很神秘：

> 它很安靜，空曠的街道塑造出一種像是圍著護城牆的中世紀城市氛圍；沒有人可以進出，除非得到大門警衛的許可。[註46]

註44 Phillip Ramey, "A talk with Aaron Copland," notes to *Copland Conducts Copland: First Recording of the Original Version, Appalachian Spring* (Complete Ballet), LP, Columbia, MQ 32736.
其實，在西洋音樂史上，芭蕾舞劇音樂後來也成為單獨演出作品的例子很多，像是柴可夫斯基的三大芭蕾舞劇《天鵝湖》、《睡美人》、《胡桃鉗》，以及史特拉汶斯基的《彼德羅希卡》、《火鳥》、《春之祭》等等。

註45 關於管絃樂的版本，其實在1944年6月19日葛萊姆寫給柯普蘭的信中，她就曾提及柯普蘭的信中提到要將這首曲子寫一個為「管絃樂版的版本，我認為那是非常棒的想法」（About the version for full orchestration, I think that is a marvelous idea.）。由此看來，柯普蘭在當時曲子剛完成時，就已經有改編的想法。

註46 Kostelanetz, xxviii.

這種被隔絕的氣氛，提供了《阿帕拉契之春》所描述的賓州鄉下田野風情的平靜孤寂。所以，這部樂曲呈現出那一片純樸鄉間的平和，其實正是製片廠的寂靜夜晚帶給他的創作想像空間。

很多人在欣賞這首作品時，難免會受到標題文字「阿帕拉契」或是「春」的影響而產生諸多聯想。柯普蘭是一個很幽默的人，針對這件事，他曾說過一段很有趣的故事。他說，在首演之前，當他一抵達華盛頓就前去看葛萊姆的彩排，當兩人相遇後，柯普蘭問的第一件事就是：

「瑪莎，妳幫芭蕾取了什麼名字？」
她說，「阿帕拉契之春。」
「喔」，我說，「真是個好名字。妳從那兒弄來的？」
她說，「這是克萊恩某一首詩的標題。」
「喔」，我說「那這首詩跟這個芭蕾有什麼關係呢？」
她說，「沒有，我只是喜歡它，就用了。」

這麼多年來，常常會有人看完芭蕾演出後跑過來跟我說：「柯普蘭先生，當我看到這部芭蕾舞蹈，聆聽到你的音樂時，我似乎可以看到阿帕拉契山，感受到春天。」我自己也好像漸漸覺得看到了阿帕拉契山。(註47)

他還說不僅如此，還有更誇張的，就是有時候即使他據實以告，告訴對方當他寫音樂時，並不知道葛萊姆會幫這首曲子取「阿帕拉契

註47 Pollack, 402.

之春」這個名字，這些聽眾還是堅持自己眞的看到了阿帕拉契山，感覺到春天氣息的流動，這眞是令人啼笑皆非。(註48)

關於作品內涵，雷米針對他所領略到該樂曲蘊含的兩種特質：「簡樸」（simplicity）以及「美國風情」（American landscape）提出問題。

首先，他猜測這首作品所呈現的「簡樸」，是否對應當時正值大戰，人們期望戰爭結束一切歸於平靜的渴望。尤其對美國人來說，自然希望能夠回到美國價值中所謂的「簡樸」，這樣的表達方式似乎是很吸引人的。

對於這一點，柯普蘭的回應是「時機上是如此」，但是他強調，對大戰的關心與創作這首作品兩者之間，應該是沒有直接的關聯。事實上就如前所述，柯普蘭在這個時期的音樂皆呈現類似的特質，像《墨西哥沙龍》（1936）、《比利小子》（1938），還有《牛仔競技會》（Rodeo, 1942）等等，他都是用簡潔的手法、具有調性但是會裝飾不協和的聲響、再加上傳統旋律的素材爲基礎來創作。

至於美國風情，柯普蘭說這首作品的風格，與葛萊姆女士個人特質以及他本身對她的景仰，有著極大關係。事實上，這首委託作品是爲她而作（the music I wrote was tailored to the special talents and very special personality of Miss Graham），(註49) 他也說過：

註48 Aaron Copland and Vivian Perlis, *Copland: Since 1943* (New York: St. Martin's Griffin, 1990), 36.

註49 Kostelanetz, xxix.

當我在寫阿帕拉契之春的時候，我主要想的是瑪莎，以及我
所非常熟悉她獨特的舞蹈創作風格。沒有其他人像瑪莎一
樣：她非常有自信，非常有自己的特質。還有她毫無疑問是
非常美國的：那是一種拘謹、嚴謹，坦率但又堅強，看到她
就會讓人聯想到美國人。[註50]

因此，他所反映的是一個人的特質，當然也是一種情感。柯普蘭
花了一年的時間來完成這首作品，在自傳中他也坦承，當時他真的覺
得自己怎麼這麼傻，明知芭蕾舞劇音樂的演出壽命很短，為什麼還投
入那麼長的時間，為什麼？

答案當然就在葛萊姆身上，我們可以從兩人在創作過程的通信裡
看到，他們是以一種互相欣賞與景仰對方的情愫，加上力圖創造歷史
的共同使命感，在進行推動這項合作計畫。

關於三個版本的看法，如前所述，這首作品原始版本在創作完成
後並沒有立刻發行，而是隔年的組曲版本先發行，所以有很長一段時
間，大家所認識的《阿帕拉契之春》是管絃樂組曲。而讓柯普蘭決定
發行原始版本的原因，是受到住在洛杉磯的作曲家好友摩頓
（Lawrence Morton, 1904-87）的影響。

柯普蘭原本認為，原始版本由於演出場地的限制，因此是寫給13
把樂器，演出時的聲響比起管絃樂版本，自然相對的薄弱許多；但
是，摩頓卻告訴他，13把樂器的版本有一種很特殊的聲響，並說服他

註50 Pollack, 388.

要讓世人再認識這個版本，尤其這是樂曲的原始版本，當時作品是爲這樣的編製而創作。

爲了能更讓柯普蘭信服，摩頓還邀請作曲家到加州，在洛杉磯郡的藝術博物館（Los Angeles County Museum of Art）幫他辦了一場慶祝他七十歲生日的音樂會，由柯普蘭親自指揮演出這個版本，當場獲得聽眾的熱烈反應，同時也促使柯普蘭決定要發行這個版本樂譜。

雷米個人也認爲，13把樂器的版本比較有親密的聲響（intimate sound），柯普蘭在專訪中也深表贊同，經過再度的演出後，他覺得原始版本聲響比較個人（personal）、更爲感人（touching）。

不過，當雷米在專訪的最後，問到柯普蘭自己最喜歡哪一個版本的時候，他的回答是很圓滿，他說：「每一個版本我都一樣喜歡。還有，因為它們有不一樣的特質，我很高興這些版本現在都出版了。」[註51]

在創作手法上，柯普蘭用很簡單的素材來架構這首作品。

我們聽到樂曲一開始，只是用最簡單的A大調主和絃再疊上屬和絃，這樣進行的組合卻塑造出一個很新鮮且獨特的聲響。柯普蘭認爲，這不僅是主和絃與屬和絃的關係，當然在樂譜上分析起來是如此，但是，它們的位置與出現的時機，成就出獨特的聲響。

一開始的和絃是一個A大調和絃，但它演奏起來是C#-E-A（第一轉位分解和絃，譜例4-1的第4-5小節），而非通常的A-C#-E，接著出現

註51 Columbia, MQ 32736.

的屬和絃也是一樣，它演奏起來是B-E-G#（第二轉為分解和絃，譜例4-1的第6小節）而非原位的E-G#-B。

譜例：4-1《阿帕拉契之春》樂曲開頭

　　透過這樣的設計，雖然兩個和絃都是最基本的，但是卻產生令人滿意的聲響。「我有點驚訝的是，像這樣子的設計手法，似乎以前從來沒有被使用過（至少我自己並不知道）……。而我會如此使用，完全是當我在鋼琴上即興彈奏時所捕捉到的聲響……。」[註52]柯普蘭所擅長的手法，是利用最簡單的素材，建構出令自己滿意的獨特聲響。他的音樂沒有厚重的和聲、繁複的結構，而是充滿簡潔流暢的清新氣息。

三份劇本和一個印地安女孩

　　本書第三章曾提到，在《庫立吉檔案》中，葛萊姆寫給柯普蘭的劇本有三份不同的版本，第一份是以《勝利之屋》為標題，後兩份則是沒有標題僅以「Name?」標示，後者說明了葛萊姆當時還沒有為這個

註52 Ibid.

劇本找到最適合的標題。

三份劇本最明顯的差異點，就是後兩份增加了一個印地安女孩的角色。葛萊姆增加這個角色的用意，是希望塑造出一個有史以來就存在於社會中，並能代表美國這片土地的一個典型象徵人物，印地安人就成為最適合不過的選擇。

在劇情安排上，這個女孩子不會有什麼戲份，但會從頭到尾盤旋於劇情中，她不見得會一直出現在舞台上，也許有時候她只是無意義地橫跨舞台左右，也或許有一段舞蹈或是音樂。不過，柯普蘭顯然後來並沒有接受這個想法，所以，他沒有為她譜寫主題音樂，葛萊姆最後也放棄了這個構想。

這三份劇本，與最後葛萊姆表現在首演舞台上的成果，無論是劇情內容或角色塑造都有很大的出入。從現存史料以及兩人往來書信的時間點上來看，我們可以斷定：柯普蘭是綜合了這幾份劇本的內容，加上他與葛萊姆溝通討論的結果來鋪陳音樂。他將樂譜完成繳交後，並不知道葛萊姆最後在編舞時，又把劇本等於是做了大幅度的修改。因此，要深入認識《阿帕拉契之春》的音樂，應該要從原始劇本著手。本章節的論述方式，即是以三份劇本的內容解析為主軸，來探討柯普蘭敘說的音樂故事。

在《勝利之屋》的劇本手稿中，我們可以讀到葛萊姆當初所要傳達的理念，清晰地看到整個故事發展。在最前頁她寫著：

這是一個關於美國某一個地方生活的傳奇故事。

它就像一個人生活的骨架。

有一些事情發生在我們身上，有些事情發生在我們的母親身上，但它們也都會發生在我們身上。

這是關於一種生活，它產生了村落和小鎮。每個故事中的不同部分跨越了很長的時間，因此並沒有歷史的關聯性。它只是試著傳達出美國人內心的某種永恆特質。這是一種像骨架般支撐著的某種東西……。（註53）

　　葛萊姆在這段文字中所要傳達的意念，簡言之，就是她心中所謂的「美國精神」。這種精神是從先民來到新大陸拓荒之後，就一直流傳在每個美國人的內心深處，像一個永遠支撐著身體的骨架。

　　故事的場景，分成屋內與屋外兩個部分，包括門道出入口、一個玄關、一張搖椅、以及一個古老風格的繩索式鞦韆。在後來的兩份無題劇本中，繩索式鞦韆則由小小的籬笆圍牆所取代，最後演出的舞台設計就是依據後來的版本。

　　在舞台陳設上，葛萊姆希望不要有厚重的道具佈景；需要的僅是出入口的框架、玄關的平臺、一張簡易的震教派搖椅（Shaker rocking chair）、以及象徵新家園的小籬笆圍牆。她心中所想望的這個舞台，是由非常簡單的道具，象徵性呈現出一個自己所構思的時空。

　　在劇本上，並沒有說出故事發生的地點，但在首演節目單的解說

註53 Martha Graham, "House of Victory," *Copland Collection*.

上，則寫著這是某一年春天發生在賓州的故事。葛萊姆是在賓州西部的鄉下長大，她說曾祖母是一位拓荒者，當她的曾祖母到了那個地方之後，是從一片荒地上蓋起家園。所以，這個劇情的時空，事實上，就是以她成長的家園爲背景所勾勒出來的故事。

在首演的時候，負責舞台設計的是日裔美籍的設計師野口勇，他根據葛萊姆的劇本，以極簡的風格設計出場景（參見下圖）：屋子是以象徵性框架呈現，玄關上放著一張幾乎只有骨架的搖椅，籬笆圍牆則放置在舞台的右側。

在《勝利之屋》的劇本裡，葛萊姆把故事分爲八個部分：〈序曲〉（Overture）、〈伊甸園山谷〉（Eden Valley）、〈婚禮之日〉（Wedding Day）、〈間奏〉（Interlude）、〈插曲〉（Episode）、〈夜晚的恐懼〉（Fear in the Night）、〈戰爭的日子〉（Day of War）、〈回到從前〉（Time of Return）。

後來的兩份劇本，則是將標題改成：〈序幕〉（Prologue）、〈伊甸園山谷〉、〈婚禮之日〉、〈間奏〉、〈夜晚的恐懼〉、〈狂怒之日〉（The Day of Wrath）、〈危機的時刻〉（Moment of Crisis）、〈主日〉（The Lord's Day），與最早版本的相異點是在後半段部分，而柯普蘭是依據後來版本的標題段落來構思音樂。

在戲劇性表現方面，葛萊姆是以從恬靜純樸生活中，所產生的危機衝突來製造對比，產生劇情上的張力，所以，葛萊姆才會下「夜晚的恐懼」、「危機的時刻」這樣的標題。人與人之間的糾葛爭執、導致穩定中的不安因子，其實是一直存在於人們的日常生活當中，這可說

HOUSE OF VICTORY

This is a legend of living in the AMERICAN PLACE.
It is like the bone structure of a people's living.

S ome things happen to us, some thing happen to our mothers, but it
all happens to us.

This has to do with the kind of living that makes the village and the
small town. The different parts will span a long time elgnth and will
have no regard for historical sequence. It only is intended to convey
a sense of certain permanent thiqualities in the American body frame.
There are certain things that last like bones.

The scene is the inside and outside of a house.
There is:

 a doorway
 a front porch
 a rocking chair
 a rope swing.

There will be no heavy construction; only the frame of a doorway, a
platform of the porch, a Shaker rocking chair with a bone-like sim-
plicity of line, and an old fashioned rope swing.

This so placed as to divide the stage into two areas of action.
There will be nothing casual in their design. It will have great
beauty of line and proportion.

At times the action will shift from one area to the other, and some
times both areas will be used simultaneously.

The action cetners around days in the lives of the people.

 EDEN VALLEY
 wEDDING DAY
 INTERLUDE
 EPISODE
 FEAR IN THE NIGHT
 DAY OF WAR
 TIME OF RETURN.

There will be moments of great dramatic urgency, of conflict and
anguish, side by side with moments of lyric awareness of the most
simple things of living - a sense of country side, fields and the
usual in a people's life.

I have used quotations from the Bible, not in a religious sense so
much as in a poetic sense. There are certain groups of people who
think in Bible terms and incidents, whereby it becomes abstract,almost,

《勝利之屋》劇本首頁（圖片來源：《柯普蘭檔案》）

《阿帕拉契之春》首演舞台（圖片來源：《庫立吉檔案》）

是一個很生活化的戲劇性架構。

　　劇本中很特別的是，葛萊姆在每個段落部分裡還設計了對白，內容多引用自《聖經》經文。如〈伊甸園山谷〉一開始，劇本上就寫著「母親說：主上帝在伊甸的東邊開闢了一個園子」，這是《聖經》〈創世紀〉中第二章第八節的一段話。這部芭蕾劇在演出的時候，當然只是純粹音樂伴奏而不會出現對白的舞蹈劇碼，葛萊姆著墨此處的用意，似乎是要提供自己在編寫劇本時的心靈感受，以供作曲家參考。在劇本上她也說了：「我並沒有任何建議來處理這些文句，寫不寫相關的

音樂都沒關係。由你決定……。」

在角色安排上，《勝利之屋》與後面兩份無標題劇本有所不同，而在最後版本中出現的人物，總共有母親（the Mother）、女兒（the Daughter）、市民（一位男士，the Citizen）、亡命者（the Fugitive）、妹妹（the Younger Sister）、兩位小孩（two Children）、與鄰居（Neighbors）。

不過，等到舞碼實際上演之時，這些角色在節目單上變成了：拓荒婦人（the Pioneering Woman）、傳教士（the Revivalist）、四位傳教士的信徒們（the Followers）、新娘（the Bride）、以及新郎（the Husbandman），差距頗大。

至於葛萊姆所寫的劇本內容，與最後演出的版本有何差異？或許，我們可以從內容的比較中來分析一下。

從表一，我們可以清楚的看到，從原始劇本與最後完成作品內容上的異同。在角色安排上，母親變成了拓荒婦人、女兒就是新娘、市民是新郎、亡命者成為傳教士，而原始劇本中的妹妹、兒童和鄰居，則僅由四位信徒取代。在場景上，一樣是分為八個段落，不過演出版並沒有具體的分景標題。

在樂曲架構上，柯普蘭很顯然是依照劇本來劃分段落，因為在手稿上，我們可以看到他在不同段落間所寫的標題，而他所標示的文字則都是來自於葛萊姆提供給他的劇本。舉個例子來說，下圖是《阿帕拉契之春》樂曲草稿的一部份，柯普蘭在這裡寫著「Daughter runs across the floor」（女兒跑著穿越〔舞台〕地板），這是劇本中第二段

表一 葛萊姆原始劇本與《阿帕拉契之春》內容之比較 [註54]

段落	原始劇本	《阿帕拉契之春》
1	〈序幕〉	人物進場，依序為拓荒婦人、傳教士、新郎、新娘、四位信徒。
2	〈伊甸園山谷〉 女兒的快樂之獨舞 市民與女兒的雙人舞	 拓荒婦人與信徒們的舞蹈 新娘與新郎的雙人舞
3	〈婚禮之日〉 第一節：妹妹與小孩們 　　　市民獨舞展現其男人的氣力 　　　市民－女兒進入房子內 第二節：愛的雙人舞在屋內 　　　屋外是喧鬧著 　　　結束於母親獨自一人	 傳教士與信徒們 拓荒婦人與信徒們 新娘的獨舞 婚禮進行 新郎與新娘獨舞，雙人舞
4	〈間奏〉日常生活 （主題與變奏）	傳教士的獨舞
5	〈夜晚的恐懼〉 亡命者的獨舞	
6	〈狂怒之日〉 母親站起來後焦慮不安 市民的獨舞：憤怒與凶暴 孩子們玩著戰爭遊戲 所有人都在恍惚中離開	拓荒婦人起身 新郎獨舞；離開 傳教士與信徒們 新郎獨舞（在遠處）
7	〈危機的時刻〉 所有的女人壓抑著情緒上的激動 女兒掙脫束縛	新娘的獨舞 （激動的） 新娘的獨舞 （逐漸平靜的）
8	〈主日〉 市民與女人在屋外跳著愛的雙人舞 其他人在屋內做著禮拜儀式 市民與女兒返回屋內	新郎返回 除了新娘之外大家跳著舞 新娘獨舞；新娘與新郎雙人舞 新娘與新郎返回屋內

註54 本表之製作參考自William Brooks, "Simple Gifts and Complex Accretions," in *Copland Connotations: Studies and Inter Views*, ed. Peter Dickinson (New York: Boydell Press, 2002), 109.

〈伊甸園山谷〉開始時的一段文字。

　　雖然音樂為配合劇本而分段落，但在實際演奏時是從頭到尾連貫起來，沒有休息，而代之以表情、速度或調性的轉換來區分段落。

　　從以上敘述可知，若要深入認識這首樂曲的內容，必須從劇本的段落著手，因為作曲家是依據它來創作。葛萊姆的劇本有八個段落，再以〈間奏〉為界，分為上下兩個部份。前半部分的主軸是婚禮，後

《阿帕拉契之春》草稿（資料來源：《柯普蘭檔案》）

半部分則是危機與衝突，最後一切回歸平靜。下文將以劇本的段落為依據，再綜合幾份劇本的內容、柯普蘭的樂譜手稿，以及1958年葛萊姆演出這齣舞劇的影片來論述。（註55）

第一部份：〈序幕〉、〈伊甸園山谷〉、〈婚禮之日〉

　　葛萊姆劇本的第一段是〈序幕〉，她把這段劇情的目光焦點是放在

註55 這段影片是依據首演時的舞台設計、編舞，由葛萊姆親自演出。
Martha Graham in Performance, Kultur D1177, DVD.

母親身上，她說：「我把她想像成我的曾祖母，個性沉默、辛苦勤勞……。」當布幕升起，舞台上將出現母親一人坐在屋外的搖椅上，看著前方她親手所開墾的那一片遼闊土地，舞台燈光此時慢慢亮起，投射到她的臉龐上。（註56）

柯普蘭的音樂，是以A大調主和絃與屬和絃的音符動機平靜的展開，營造出純樸寧靜的鄉村氣氛。經過多次的分解和弦音上行醞釀情緒之後，長笛與第一小提琴奏出一段旋律主題。這樣的設計，看起來似乎就是呈現劇本中的敘述，長笛與第一小提琴的主題代表著燈光投射在母親臉上（譜例4-2）。

譜例4-2

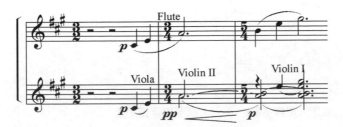

不過，在葛萊姆最後所編的舞蹈中，她並不是依據原始劇本處理，而是讓所有的舞者在序奏中依序進場，順序分別是拓荒婦人、傳教士、新郎、新娘、以及四位信徒。拓荒婦人進場後就坐到門前的搖椅上，但從演出的影片中可看出，這段舞蹈的高潮是新郎與新娘進場後的相擁，因爲其他人基本上進場就定位後就沒有動作。

第二段〈伊甸園的山谷〉有兩段舞蹈，分別是拓荒婦人與信徒

註56 "House of Victory," 1.

們，以及新娘與新郎的雙人舞。在劇本中，葛萊姆原先設計的開頭是女兒的獨舞，充滿年輕活力的她以歡欣的心情跳著這支舞，結束時她會站靠在籬笆圍牆邊，似乎若有所思地在期待著些什麼。

柯普蘭讓音樂進入這個段落時轉為快板（Allegro），以跳躍式的節奏音型來呈現，營造出非常流暢而繁鬧的氣氛。在接近結束的地方，以縮小編製加上使用休止符來中斷主題的方式讓音樂緩慢下來，結束的時候出現了一個延長記號（Fermata）。

譜例4-3a 第二段落的開頭 （跳躍式的快版）

譜例4-3b 第二段落的結束 （速度僅剩1/3不到，結尾用延長記號）

就如上圖，柯普蘭的創作草稿中可以看出，他在樂譜上將劇本文

字「女兒跑著穿越〔舞台〕地板」寫出來，並遵照這個敘述，讓這段
舞蹈活潑有活力，展現出年輕女兒的青春樣貌。段落結束時的音樂逐
漸延緩以及延長記號，足以讓她有時間來平緩情緒，走到籬笆牆邊，
詮釋出她對未來的美好憧憬。

不過，等到搬上舞台演出時，葛萊姆把這段劇本上的獨舞完全改
變樣貌，成爲拓荒婦人與信徒們的舞蹈。她爲什麼會做這樣的改變？
正如前章所述，葛萊姆在創作舞蹈的最後階段是獨自一人閉關進行，
因此，並無史料可探究她是如何將劇本作最後的修訂。不過，柯普蘭
的這段旋律寫得激昂豐富，或許是她覺得僅是來一段單人舞蹈，並不
足以呈現音樂中的律動。

接下來的一段，劇本中接續著的是市民的進場，他從遠方吹著口
哨走過來。他是一位害羞但又充滿熱情的年輕小夥子，他走近女兒，
然後兩人開始一段雙人舞。在無題劇本的這段場景中，葛萊姆特別提
到希望這裡會像「梭羅日誌的特質一般，單純、坦率、並持有一些對
於日常生活的驚奇。」[註57]

梭羅（Henry David Thoreau, 1817-62）是十九世紀美國著名的文學
家，他也是一位自然主義哲學家，崇尚大自然。在二十八歲那年，他
曾在自己家鄉美國麻薩諸塞州的小鎮康科德附近的華爾騰湖畔
（Walden Pond），自己蓋了一間小木屋，在此隱居兩年又兩個月，靠滿
足生活的最基本需求過著極盡儉樸的日子，並完成他生平最具代表

註57 Grahm, *Name*.? (10 July 1943).

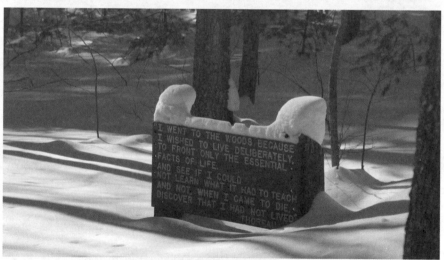

圖為梭羅小木屋遺址（上）與文字牌（下）（作者攝於2005年1月29日）
《阿帕拉契之春》無題劇本中，一位充滿熱情的害羞小夥子進場，他走近市民的女
兒，開始一段雙人舞。葛萊姆希望這段場景要像「梭羅日誌的特質一般，單純、
坦率、並持有一些對於日常生活的驚奇。」

性、最爲世人所熟知的著作《湖濱散記》（*Walden: Life in the Woods*）。前文提到作曲家艾伍士的《康科德奏鳴曲》，就是以這個小鎮命名，而作品中的第四樂章標題就是「梭羅」。

對美國人來說，「梭羅」或許已經是大自然靜謐平和與生活體驗的一個象徵，而葛萊姆在劇本故事一開始所希望塑造的，是像伊甸園般的生活，她應該是覺得梭羅在日誌裡，描述生活在大自然中對週遭環境的細膩觀察，可以提供作曲家創作上的想像，因此特意寫下此段文字。

當市民進場後，隨即和女兒展開一段雙人舞。在劇本上，葛萊姆表示這是一段求偶的舞蹈，從籬笆圍牆邊開始跳起，圍牆則代表著兩人之間仍存在的阻礙。葛萊姆似乎把這道圍牆視爲是村民生活中很重要的一個部分，因此，在故事中不斷地賦予它不同的意義。

在劇本中，她也提到「這是個小的圍牆，但是需要設計得很美，以給予人一種嶄新家園的感覺。」對於雙人舞的段落，葛萊姆也寫了一段給柯普蘭的話語，她說：

> 〔在這裡〕並不需要有任何民謠的素材，除非你覺得有必要。讓我想想它是否可以像是你哪一首作品。我並記不得旋律，但記得樂譜某一部分所喚起的情感。在《林肯畫像》中有一段很寂靜的段落，它沒有使用任何民謠素材，但是音樂卻是很美麗的編織而出。……[註58]

註58 Grahm, *Name*.?

在這裡，葛萊姆以她自己所知的柯普蘭作品，希望作曲家能夠寫出相類似的音樂曲風。

這段兩位戀人之舞，在實際演出時是被保留的，成爲新娘與新郎的雙人舞。葛萊姆先讓新郎跳了一段獨舞，並出現幾次雙手相握跪求的動作，以象徵他對心愛之人的追求，之後兩人再一起共舞。背景音樂到了雙人舞的部分，則先是轉爲中板（Moderato），之後再交替著慢板來營造平和氣息，以及兩人相戀的摯情。而在實際演出時，並看不出劇本中所特別強調圍牆的重要性。

至於葛萊姆劇本所要求的優美，但是希望不是從民謠素材所引用來的旋律，以及編織出寂靜的氣氛。在樂譜中，我們可以發現柯普蘭如何依據這樣的想法來創作的片段。這是段落中最重要的主題，是分別由豎笛所吹奏的上行以及長笛所吹奏的下行兩個旋律穿插交錯編織而出，也象徵著兩人的親密對話（參見譜例4-4）。這個優美交織而出的旋律主題，並非來自於民謠素材，但是音樂聽起來表情豐富、平易近

譜例4-4 愛的主題

人、相當討好並具有寂靜的美感，符合了劇本中的需求。

　　雙人舞結束後，緊接著的是婚禮之日。在劇本中，這是一段非常熱鬧的場景，再分爲兩個小段落；一開始是妹妹跑過舞台，洋溢青春的氣息，然後小孩們也加入喧鬧；接著是市民的獨舞，葛萊姆希望他在這段舞蹈中，能夠展現出美國十九世紀前半知名的傳奇英雄人物克拉凱特（Davy Crockett, 1786-1836）的男性氣魄。(註59)

　　緊接著這個之後，則是兩個屋內與屋外的不同場景，同時分別出現在舞台上：在屋子裡，有一對相愛的戀人；屋外則是一場傳統的婚禮派對。葛萊姆希望戀人的場景，是有點尷尬、沉默、隱密，以及默默無言的肢體動作；而派對則是喧鬧紛亂。在兩個對比的場景間，母親是獨自一人坐在中間。

　　上演時的這個段落場景，也作了大幅度的修改，它被劃分成四個部分，分別是：傳教士與信徒的舞蹈；拓荒婦人安撫信徒（這個段落很簡短）；新娘的獨舞；最後則是婚禮進行。

　　與原來劇本相較，葛萊姆在這裡似乎是將呈現的方式也單純化了，市民展現氣概的獨舞取消了，而兩個對比場景的部分也沒有出現在舞台上，而比較令人矚目的是安排了一段新娘的獨舞，她試圖詮釋出即將出嫁女兒的心事，時而期待、時而徬徨。一會兒靠近站在圍牆邊的新郎，小鳥依人；一會兒又幻想著自己有了可愛的小寶寶，表現出身爲人母的溫柔慈愛。

註59 克拉凱特是田納西州人，他在爲德州爭取從墨西哥手中獲得獨立的一場戰役中，犧牲了自己的性命，成爲美國歷史上的一位英雄人物。

　　在音樂上，柯普蘭讓這段音樂一開始詼諧、輕快，加上鋼琴與打擊樂器的強有力節奏，營造出熱鬧的歡愉景象；速度上，則可以大略分為快－慢－快－慢，而這也將段落再劃分出四個部分，並可以看出是依據原來的劇本內容。

　　第一個快板，可以說就是劇本上妹妹與小朋友們的喧鬧，以及市民的獨舞。這段音樂柯普蘭寫得非常精采，速度變化了一次，從 ♩＝132 到 ♩＝126；而速度放慢後的音樂，變得非常具有活力與朝氣，加上明晰的節奏，應該是可以讓市民在這裡表現出他的年輕朝氣與男子魄力，但是在最後的演出版本中，葛萊姆讓這個快板全部給了傳教士與他的信徒們。

譜例 4-5

　　第一個慢板，依據原始劇本該是新郎新娘攜手走進屋內的場景，在這裡，柯普蘭讓音樂回到了類似前一段兩位戀人跳恩愛的雙人舞時的「交織」主題（譜例4-6），合乎劇本的內容，但是葛萊姆在演出時，

譜例 4-6

把這段改編成女拓荒婦安慰信徒們的一小段舞蹈，似乎有點突兀。

第二段快板，應該就是劇本上的屋外婚禮派對場景，以及屋內的雙人舞。柯普蘭將這段音樂從一開始的快板（allegro）馬上又轉到急板（presto），無非是想製造嬉鬧的歡慶氣氛。但是，葛萊姆後來把它改成完全是新娘的獨舞。

在劇本上，這個段落的結尾是回到母親一人的獨坐，就如同布幕剛升起的時候一樣，柯普蘭因此也讓音樂從快漸漸地轉慢，最後則回到樂曲開始的音樂，這樣的音樂設計很顯然的是完全根據劇本的內容；然而，最後演出時，葛萊姆把它改成婚禮的進行，雖然呈現出一個平和肅穆的儀式，但是與原來的內容有著頗大的差距。

第二部份：〈間奏〉、〈夜晚的恐懼〉、〈狂怒之日〉、〈危機的時刻〉、〈主日〉

在劇本中接下來的是一段間奏，葛萊姆希望這個段落是由6-8小節的音樂轉換過來，這個時候舞台燈光會轉為昏暗僅剩下一只燈光，它會如同剛開始一樣，照落在母親的臉龐上。接下來則是小孩們的嬉戲，然後女兒與市民走到門邊，大夥兒悠閒的散落在各角落，呈現出小鎮上的日常生活情景。葛萊姆給柯普蘭音樂上的建議是：

這裡沒有重要的戲劇表現。它可以有歌唱般的特質，或是你
希望是一段主題與變奏的迴旋曲（rondo）。這讓你來構思與
決定。這個場景沒有激烈的劇情，也沒有不安。它有溫暖以
及甜蜜的感覺，但是不用太深情。⋯⋯這可以是整個作品的
核心⋯⋯。(註60)

　　在演出時，葛萊姆再度做了很大的改變，她把這一段改編成新郎
與新娘的獨舞與雙人舞，成為是全劇中的一個焦點，男女主角的重頭
戲。在音樂上，柯普蘭依照葛萊姆劇本上的建議，寫了一個主題與五
段變奏。他選用了美國震教派（Shaker）所使用詩歌曲集中的一首歌
《純真的禮物》（*The Gift to be Simple*）為主題，這段平易近人的旋律經
過柯普蘭的些許修改以及精巧的創作手法後，引起很大的共鳴與迴

譜例4-7 《純真的禮物》原始旋律與歌詞(註61)

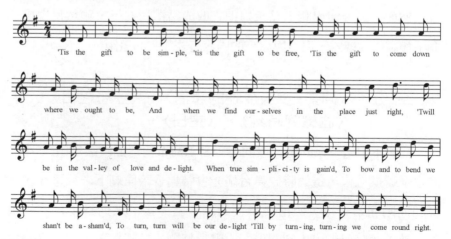

註60 "House of Victory," 8.

註61 樂譜資料來源：Claude v. Palisca, ed. *Norton Anthology of Western*

響，成爲整首作品中最爲人所熟悉的段落。

　　這首詩歌根據研究，應該是1848年由震教派長老布列克（Joseph Brackett, 1797-1882）所寫，在當時，它就已經是一首教徒們所熟知且相當喜歡的詩歌；而柯普蘭則是從一位專精於震教文化的人士安得列（Edward Deming Andrews）1940年所撰著的《純眞的禮物：美國震教的歌曲、舞蹈與儀式》（*The Gift to be Simple: Songs, Dances and Rituals of the American Shakers*）而認識它。這本書是以詩歌的名字來作爲書的標題的一部分，可見其本身當時相當受到歡迎。（註62）之所以選用此首震教派詩歌爲變奏主題，應該是由於葛萊姆在原始劇本上，設計了一張震教派搖椅（Shaker rocking chair）讓他有此想法。

　　間奏結束之後，整個劇情進入了另一個階段。葛萊姆讓故事在此產生了一個對比。相對於前半部分的安祥和諧、甜蜜溫馨，後半部分一開始則是出現了危機與恐懼。她在劇本上寫著：

> 劇情像是進入《湯姆叔叔的小屋》的重要場景，並不是要完全依照那種情緒，而是在聽到那個名字後心中會浮現那樣的景象。……它會移轉世界的注意力到奴隸制度以及突如其來的危機中。……音樂可以有好幾種方式。可以是能喚起戰爭時期的歌曲、進行曲或是有黑人靈歌般的特質。……（註63）

　　《湯姆叔叔的小屋》（*Uncle Tom's Cabin*）是美國小說家斯托

Music, vol.2, 4th ed. (New York: Norton, 2001), 835.

註62 Brooks, 105.

註63 "House of Victory," 9.

（Harriet Beecher Stowe, 1811-96）於1852年出版的成名作品，內容是描寫美國黑奴牛馬不如的悲慘生活。

書中的主角湯姆是一位黑奴，他像商品一樣的被買賣。有一次，他被賣給一位殘暴的主人，有兩位女黑奴因爲不堪生活的困苦逃跑後，主人毒打逼問知道她們下落的湯姆，但他堅持不吐露，而就在他前一位主人的兒子拿著贖金要來贖回他之前，湯姆被毆打致死。曾有人認爲，這部小說是引發美國南北內戰（Civil War, 1861-65）的導因之一。

葛萊姆以這個故事提示作曲家，在劇本中，她也以此爲藍圖設計了一個獨舞給逃犯，他是被通緝之人，身份是美國內戰時的奴隸。不過，因爲在最後的演出版本中，已經沒有逃犯這個角色，所以葛萊姆把它變成是傳教士的舞蹈。在音樂上，柯普蘭讓這段音樂蘊含很不安定的氣氛，應該就是描繪那逃犯逃跑時的慌張與驚恐。

劇本中的第六段是〈狂怒之日〉，劇情內容是描述美國內戰時期的日子，有著戰亂時期的混亂、孤寂、分離的苦痛等等情緒。在內容安排上，葛萊姆讓母親的焦慮不安開啓這個段落，接著是市民的獨舞。劇本提示這段舞蹈，是要呈現美國內戰時期的一位人物布朗（John

註64 布朗是一位英雄人物，他主張廢除奴隸制度，爲了這個理念他成爲反叛份子，原先他只想在某個山脊建立一個游擊隊基地來幫助逃跑的黑人以及攻擊奴隸主人。但在1859年夏天，他決定攻擊聯邦政府位於維吉尼亞州波多馬克河（Potomac river）邊的小城Harper's Ferry內的一座軍火庫，建立一個基地來實踐解放黑奴的理想。他先在河對岸的馬

Brown, 1800-59）的性格。(註64) 在獨舞結束之後，是孩子們玩著戰爭遊戲，葛萊姆希望這裡能夠呈現的是戰爭對純眞兒童的影響。最後，所有人陸續離開。

在演出的時候，基本上，葛萊姆的這個段落相當遵照原始劇本來編舞。一開始是拓荒婦人起身，如同劇本上焦慮的母親一般；市民的獨舞成了新郎的獨舞；兒童的戰爭遊戲，則成爲傳教士與信徒們的舞蹈；最後結束於新郎在遠處的獨舞。

接下來的第七段是〈危機的時刻〉，劇本中這段的主角，是女兒與所有的女孩們先是情緒激動地跳著，接著平靜下來，她獨自一人以虔誠像禱告般的心情舞動著，葛萊姆希望這段音樂像讚美詩一般。這個段落結束的時候，也象徵著戰爭的結束，一切都將回歸平靜。葛萊姆演出時把這段改編成新娘的獨舞，柯普蘭的音樂是照著劇本的情緒而寫，因此，她先是激情地跳著，然後隨著音樂逐漸緩和，她也平靜下來。在改編成組曲的時候，柯普蘭把第五、六、七段部分的音樂都刪除了，因爲他覺得這些只是爲編舞上的需要。

故事的結尾很簡單，劇本寫著猶如一開始般，一切歸於平靜。母親一個人坐著，燈光逐漸亮起。舞台上再度出現兩個不同的場景，市

里蘭州租了一個農舍，10月16日帶領了成員包括五位黑人與16位白人的突擊隊展開行動，他們成功的佔領軍火庫後，俘虜了大約60位顯赫的市民，並召喚他們的黑奴一起起義，但是沒有任何人敢加入。這個行動終告失敗，布朗受了重傷而後被處死，但他的英勇行爲成爲全國傳頌的事蹟，引起大家對於奴隸制度的從新思考，不久之後終於爆發了南北內戰。

民與女兒在屋外跳著雙人舞，其他人則聚集在屋內進行禱告儀式，最後兩人一起進入屋內。

在演出時，劇情則變成丈夫回來，大家聚集在一起，丈夫的獨舞接續著與妻子的雙人舞，最後眾人離去，兩人一起走進屋內。新婚夫婦留在新居開始新的人生。柯普蘭將音樂回到開頭的三音動機，讓樂曲的首尾呼應，平靜的結束在C大調。

由以上對葛萊姆原始劇本、實際演出、以及柯普蘭的音樂所做的比較論析中，我們可以歸納出兩點結論：首先，葛萊姆的劇本精神所追求的就是美國價值觀，雖然它只是發生在一個小鎮的故事，但是每一個段落她所構思的人物性格與場景，梭羅、克拉凱特、斯托筆下的湯姆叔叔、布朗、南北內戰等等，都是美國歷史上大家熟知的傳奇。將這些要素融入劇情，無形之中，就讓整個故事成為一段美國歷史的縮影。

柯普蘭在譜寫音樂時，基本上是依照葛萊姆所寄給他的三份劇本草稿進行創作，不過，葛萊姆在最後演出時，自行做了很多的改變修正，因此，就如前文曾提到，當他在首演前一天看完彩排後，發現自己「寫給某一個情節的音樂，被拿來伴奏其他的東西……」覺得很奇怪，不過，樂觀的他也說了：「這樣的決定應該是編舞者的權利，並不會困擾我，尤其如果它行得通的話。」[註65]

註65 Pollack, 393.

榮獲普立茲音樂獎之後

1945年5月8日，《紐約時報》頭版刊登了1944年普立茲獎的得獎名單，柯普蘭的《阿帕拉契之春》榮獲音樂獎，而這一天頭版的頭條新聞是「歐洲的戰事結束了！」（The War in Europe is Ended!）。在世界大戰結束的一刻，柯普蘭花了一年的心血所寫出來的作品獲得了一大肯定。

幾個星期以後，「紐約的音樂評論界」（The Music Critics Circle of New York）圈選出這首作品，給予最傑出戲劇作品獎。此首具有相當感染力的創作，從此不僅成為柯普蘭個人最具代表性的音樂結晶，也成為二十世紀美國近代音樂史上最經典的創作。

1950年，柯普蘭再次受庫立吉基金會委託，寫了另一首室內音樂作品獻給庫立吉夫人，在當年第十一屆國會圖書館音樂節上進行首演。那是一首為鋼琴與弦樂的四重奏（Quartet for Piano and Strings）。

如果說《阿帕拉契之春》標誌著柯普蘭生平最具代表性的絕佳創作，那這部作品也寫下柯普蘭創作生涯上的一個新的轉折點，因為他在作品中首次使用了荀白克所創造的12音寫作手法。他曾經說，使用此手法讓他從兩個層面得到解放：

> 它迫使一位調性音樂作曲家，在和聲的架構上減少傳統的思維；還有，讓他在旋律與樂曲輪廓的想像上，能夠變得耳目一新。[註66]

註66 Kostelanetz, xxxii.

這樣的改變，無疑也是受到戰後新音樂潮流的影響。當時，很多美國作曲家對於荀白克的學生魏本的音樂語言與理念相當推崇，在作品的創新思考上開始從所謂的「美國的民族主義」（American nationalism）或是「新古典主義」的潮流中尋求解放。前文提到的作曲家巴比特，就是最代表性的人物，他應用全音列的手法甚至比歐洲作曲家還早。

1962年，紐約愛樂交響樂團在林肯中心（Lincoln Center）的新音樂廳落成，柯普蘭為開幕音樂會寫了一首管絃樂作品《言外之意》（Connotations）。在這部也是非常具有歷史意義的委託創作中，他第一次將12音列手法應用在管絃樂作品上。

《言外之意》首演時，當樂譜中的尖銳不和諧聲響在音樂廳中響起，曾引起了許多老柯普蘭迷的驚駭，因為他們心中最期待再次聽到的，是另外一首像《阿帕拉契之春》那樣風格的作品，只不過，這些聽眾並不知道，這個時候的柯普蘭已經不再是當年的柯普蘭，當然也不會有另外一部《阿帕拉契之春》出現。

從1944年柯普蘭完成《阿帕拉契之春》到過世的1900年，將近半個世紀的時間，他沒有再寫出如《阿帕拉契之春》般能夠引起這麼多共鳴、獲得這麼多肯定的另一部作品。

二部曲：《希律后》

辛德密特是德國在第一次世界大戰之後，出現的第一位重要作曲家。

多才多藝的辛德密特，除了作曲之外，年輕的時候他是活躍的演奏家，曾任法蘭克福歌劇院的樂團首席，以及阿瑪・辛德密特（Amar-Hindemith）弦樂四重奏團的中提琴手；他寫了不少音樂理論方面的相關著作，因此也是一位音樂理論作家；他曾任教於柏林音樂院以及美國耶魯大學，在多所世界一流學府講學，是一位影響深遠的音樂教師。

愛搞怪的前衛作曲家不搞怪

身為一位作曲家，辛德密特是個作品量豐富且勇於嘗試的創作者，他的音樂風格在不同時期展現出風格迥異的音樂曲風。他從1912年開始學習作曲，早期的創作多是寫給單獨樂器或是室內樂，風格上是採用後期浪漫的語法，深受幾位德國音樂前輩大師，諸如布拉姆斯、李查・史特勞斯以及雷格（Max Reger, 1873-1916）等人的影響。辛德密特的音樂，有著豐富的半音特色，但又以三和絃為和聲上的基礎，代表作品為F小調第二號弦樂四重奏，作品10（1918）。

1920年代，他開始嘗試突破傳統，讓自己躋身戰後新一代前衛作曲家之林，在當時德國現代音樂界是所謂的「*enfant terrible*」（頑皮而愛搞怪的小孩）。（註67）

　　這新一代愛搞怪的前衛作曲家，會選擇出人意表的主題來創作音樂。例如1921年，辛德密特在斯圖加特首演的單幕歌劇《謀殺者，女人的希望》（*Mörder, Hoffnung der Frauen*）就屬於這個類型。這首作品採用極為前衛的維也納表現主義畫家柯克西卡（Oskar Kokoschka, 1886-1980）所寫的劇本為素材，1909年於維也納藝術展花園劇場首演，被認為揭開德國表現主義戲劇（expressionist theatre）的序幕，內容是露骨的探討「性」主題。

　　辛德密特在手法上採用一些不同以往的方式，主要是具有反浪漫主義風格，他將和聲與調性擴張到極限，在這方面展現極度的彈性，但是他也並沒有像其他表現主義作曲家，諸如奧地利的荀白克、貝爾格等，使用高度不協和、尖銳的聲響、不規則旋律、傳統風格的變形等手法。在結構上，他是以奏鳴曲式（sonata form）來作為作品的架構。

　　從1920年代中期到30年代初期，辛德密特寫了一些室內樂，朝向所謂「新巴洛克」（neo-Baroque）風格的創作方向前進，像在他的第二號室內音樂（*Kammermusik No. 2*, 1924）中，他使用了「巴洛克式的機動式節奏、在連續的發展樂段中使用簡短的旋律音型，以及整體的對位構思。」[註68]

　　另一方面，他為了驗證音樂在社會上所能扮演的角色，開始寫一

註67 Robert P. Morgan, *Twentieth-Century Music* (New York: Norton, 1990), 222.

註68 Ibid, 224.

PAUL HINDEMITH COLLECTION YALE UNIVERSITY

2/15/1948

NEW YORK HERALD TRIBUNE, SUN.

Appearing Today With the New Friends of Music

Alton Taube

Paul Hindemith (at piano) will conduct his "Herodiade" at Town Hall, with Lois Wann, oboe; John Wummer, flute, and James Chambers, horn, among the instrumental principals

《紐約先鋒論壇報》刊登辛德密特在紐約親自指揮演出《希律后》的新聞照片（資料來源：耶魯大學《辛德密特檔案》）

些能夠讓業餘音樂家演奏的音樂，所謂的「實用音樂」（*Gebrauchsmusik*）。[註69] 他的理念是認爲音樂必須要是作曲家以及它的消費者（演奏家或是聽眾）之間的溝通媒介；一首音樂作品，如果僅能讓滿足作曲家個人，或只有少數人能理解，那是非常不切實際的。因此，作曲家應該有責任的盡其所能來服務並滿足他的消費者。

他的作品如《遊戲音樂》（*Spielmusik*, 1927）、《爲業餘與音樂愛好者的聲樂與器樂音樂》（*Sing-und-Spielmusiken für Liebhaber und Musikfreunde*, 1928-29）都是基於這樣理念的創作。此外，他這個時期還出現一些專爲兒童而寫的音樂，像是音樂劇《讓我們一起來蓋一個城市》（*Wir bauen eine Stadt*, 1930）、以及《夏日音樂營的一天》（*Plöner Musiktag*, 1932）。

1930年代中期，辛德密特的作品風格又做了很大的轉變，他開始追求風格上的簡明，作品的旋律變得較爲抒情、較少不協和的對位、較多的和聲、音樂結構明晰，代表性創作是歌劇《畫家馬諦斯》（*Mathis der Maler*）。

1937年，他接受庫立吉夫人之邀，前往美國參加第八屆國會圖書館音樂節。在船上他完成了他著名的音樂理論著作《音樂創作的手法》（*The Craft of Musical Composition*）。

在此書中，他將自己的創作觀點和手法，做了系統的整理與深入的論述。而從此之後，他的作品都呈現出相當一致的風格，不再有太

註69 辛德密特自己對用「*Gebrauchsmusik*」這個字來稱呼這類型的音樂不表贊同，他是偏好使用「*Sing-und-Spielmusik*」（爲唱和演奏的音樂）。

大的變化；我們可以這麼說，他在奠立了一套創作上的理論之後，他的作品就忠實地遵循這樣的基礎。

他的後期作品顯示出，他嘗試將過去的音樂素材融入二十世紀的創作技巧，他不僅使用一些傳統的表現形式，還有曲式結構像是fugue、fugato以及passacaglia，甚至還實際的融入早期音樂於樂譜中。舉例來說，《畫家馬諦斯》使用了中世紀的聖歌，民謠旋律出現在《旋轉天鵝烤架的人》，十九世紀音樂素材在於《韋伯主題交響變形曲》（*Symphonic Metamorphosis on Themes of Carl Maria von Weber*）。[註70]

辛德密特終其一生是一位音樂的實踐者，他一直活躍於演奏舞台，年輕時是一位出色的提琴演奏家，年紀稍長則成為出名的樂團指揮。他認為，作曲家應該也要是一位演奏者，因為只有透過實際的演出經驗，作曲者才能夠熟諳樂器的特質，進而寫出最能發揮其演奏聲響的音樂。

他雖然身處追求極度前衛的二十世紀音樂浪潮之中，但他從來沒有讓自己的音樂成為這股潮流的先驅，他選擇人們較能夠接受的音樂語法來創作；當他的同儕們熱衷於無調性音樂創作的時候，他堅守著調性主軸。

因為他認為「音」是由自然的泛音（overtone, 參見圖4-8）原理所產生的，而調性音樂的三和絃基礎，是來自於泛音音列的前三個不重複的音。[註71] 而根據這個自然原理所發展出來的和絃音階，是最自然

註70 Morgan, 228.

的聲響，在現實世界中，我們也知道沒有任何東西可以取代自然的法則，所以，他認爲荀白克的12音技法是不符合自然法則的理論。

圖4-8，泛音音列

馬拉梅的詩化成一曲無言歌

辛德密特爲「阿帕拉契之夜」所寫的作品《希律后》，是屬於他後期的創作，完成於1944年的6月份。在美國耶魯大學《辛德密特檔案》（*Paul Hindemith Collection*）的一份資料中提及，辛德密特是花了大約兩個星期的時間完成這首作品。

不過，在國會圖書館《庫立吉檔案》的往來書信中，我們知道決定委託辛德密特是在1944年1月底的時候，而由於辛德密特並不滿意葛萊姆所寫的劇本，因此，兩人在3月底時還曾經爲此見面溝通，最後決定讓作曲家自行選用馬拉梅的詩來譜曲。從這些資訊來看，辛德密特至少在音樂完成的兩個月前，就已經開始構思這部作品。

在手稿樂譜上，辛德密特所賦予這首作品的標題全名是*Hérodiade, de Stéphane Mallarmé, Récitation orchestrale Partition*，意思是「馬拉梅

註71 就是第一 （Do）、二 （Sol）、與第四泛音（Mi）。加起來就是do, mi, sol 一個三和絃。

耶魯大學《辛德密特檔案》，《希律后》相
關文件的檔案盒（作者攝於2005年1月26
日）

的詩《希律后》由管絃樂團來吟誦」。全曲總共分為11個段落，而葛萊
姆則是將它編成為兩位女性舞者的舞蹈。

　　《希律后》在編制上，是為長笛、雙簧管、單簧管、巴松管、法國
號、鋼琴、兩把小提琴、中提琴、大提琴、以及低音大提琴等11把樂
器組成的室內樂團；手法上，辛德密特讓音樂的旋律密切地配合每一
句詩文。他認為，一個人的聲音並無法將詩中強烈的戲劇性表達出
來，可是，如果透過一個由多種樂器組成的樂團，使用不同樂器的音
色，再加上音樂上的變化，即可造就出千變萬化的聲響來吟誦這首詩
歌。

　　辛德密特創作的時候，並沒有像柯普蘭一樣手邊有葛萊姆所撰寫
的劇本，而音樂是依照劇情敘述來鋪陳架構。由於當初葛萊姆提供的
劇本他並不滿意，因此，兩人溝通後的折衷方式是，作曲家以馬拉梅

的這首詩爲題材自行創作，而葛萊姆再根據詩歌的語韻與音樂來創作她的舞蹈。

由此看來，這首作品可以是一首單獨演出的室內音樂作品，不像柯普蘭的之後要改寫成組曲的形式，以方便單獨演出。當初，他自己似乎也是認爲這首作品可以是一首獨立的室內樂作品，因爲他在樂譜的前言上就提到：「在十一個段落間有短暫的停頓……是要讓聆聽者在沒有舞台演出的純音樂演奏時，得以瞭解音樂的表現形式。」(註72)

從一開始，辛德密特心中的這首作品就是以「無言歌」，純器樂演奏的形式呈現。他曾經說過，這首作品他是嘗試著「融合文字、詩文的意涵、抒情式的表達，以及音樂而成爲一個整體」，(註73) 爲了要呈現這個想法，他選擇放棄由人聲演唱文字的表達方式，因爲這樣會讓聽眾的注意力被歌詞所吸引，而失去他所要表達的整體融合意念。

1955年，曾經有人在紐約演出這首作品時，加上一位朗誦者配合音樂來吟誦詩文，辛德密特知道以後非常不以爲然，當時還寫信給出版社（Associated Music Publisher）表達自己的反對立場，在信中他很不客氣地批評道：

> 這首作品不是爲朗讀（declamation）而寫，因爲這部分已經交由管絃樂器來呈現，任何加上語言朗讀詩文的演出是多餘的。（我覺得任何笨蛋都應該知道！）聯合出版社應該只

註72 Achim Heidenreich, "Der Damon und Hérodiade von Paul Hindemith," trans. Susan Marie Praeder, liner note from CPO 999 220-2.
註73 Ibid.

　　能把樂譜出租給不加上人聲朗讀的演出，當然詩文是可以販
售的。(註74)

　　馬拉梅的這首詩，是一部未完成的作品，與他知名的《牧神的午
後》是同時期的創作，情節是任性的希羅黛德（她後來成為希律王的
妻子，因此稱之為希律后，也是莎樂美的母親）與奶媽之間的對話，
內容主要是圍繞在美以及情緒上的變化。

　　在詩中，希羅黛德對生活表達出不安的思緒，奶媽則是在一旁安
撫著她。在音樂上，辛德密特是用對比的方式來呈現兩人的個性：對
希羅黛德，他採用較為激情、變化性大的手法；奶媽這個角色，則是
平順、和聲式的手法，並多以弦樂來表現。史料上曾提及，這首作品
有編舞上的問題，所以在演出歷史上，很少是像首演時配合舞蹈演
出，而多是由室內樂團來單獨演出。

　　對於這部作品，葛萊姆曾經說：

　　當辛德密特1944年6月把總譜帶來給她時，她很欣賞他的書
　　法（calligraphy），因此告訴辛德密特，「你一定有中國的
　　思維。」辛德密特回答說，「是的，沒錯。」之後他還告訴
　　她：「如果你不喜歡這首作品，我可以寫其他的給妳。」(註
　　75)

　　註74 Betsy Hanna, "Hérodiade" in *Hindemith Collection*, Yale University.
　　　　這首作品首演完後並沒有出版，而是一直到1955年才出版，不過還僅
　　　　是縮減成鋼琴樂譜的版本，樂曲的總譜在那個時候，只能用租的方式
　　　　演出。因此，辛德密特寫這封信，要求出版社再次出租樂譜的時候，
　　　　務必限制其演出方式。

葛萊姆所謂的「書法」是什麼？有可能指的是這份手稿的抄譜非常工整。

《希律后》手稿

或許在她心中，中國書法是一種工整的代表，因此她如此詢問辛德密特；也有可能是因為有些旋律具有五聲音階的特色，像是在第三段的中間有一段小提琴、大提琴與低音大提琴的齊奏樂段，它的旋律就是一個五聲音階（請參見譜例4-8，大提琴旋律）。

不過，最重要的是從這段話語中，我們可以看出，辛德密特對葛萊姆是否滿意這首作品，似乎很在意。

註75 Ibid.

譜例 4-8

那麼，葛萊姆滿意這首作品嗎？

從一封1944年6月19日寫給斯畢維克的信中，她曾說：「我在鋼琴上聽了辛德密特作品一部分的草稿。它真的非常美，我想演出之時一定非常動人。」由此可看出葛萊姆對這首作品的第一印象。

在作品的手稿上，我們可以看到辛德密特很仔細地標示了各種的表情與速度記號，葛萊姆在創作的時候則是嘗試著嚴格遵守，而且讓這些記號影響她的舞蹈創作。她事後曾說我很「希望能夠有更多自己的聲音。」^(註76)由此可見，在編舞的過程中，她非常尊重作曲家的音樂，因為辛德密特應該是會出席首演，或許她希望能夠讓他滿意。

辛德密特當年出席了這場演出，但演出結束後他並沒有到後台，而是他的夫人（Gertrude Hindemith）到了後台與葛萊姆見面。葛萊姆事後回憶，當時辛德密特夫人的表現，讓她覺得她並沒有很感動；葛萊姆猜想，可能是辛德密特認為自己所採用的象徵性手法太過於抽象了。

不過，葛萊姆認為，在音樂上這是一首偉大的作品，具有永恆的

註76 Ibid.

價值。《希律后》從首演之後，就還是葛萊姆的舞團的劇目之一，不過她都是以《鏡子前的我》爲標題。雖然作品持續上演，但也曾經有人認爲，這部作品在所有辛德密特的戲劇音樂作品中，算是失敗之作，主要原因就是葛萊姆的舞蹈創作與音樂之間的不協調感。

但是，就一部室內音樂作品而言，它還是一部經典之作。誠如雪利所言，這部作品成爲二十世紀室內樂鑑賞家的經典創作，比起柯普蘭的《阿帕拉契之春》採用平易近人的手法，它所採用的語法是較爲內斂抽象，因此如果沒有熟讀馬拉梅的詩文，或許並不容易立刻理解。對第一次聆賞此曲的人來說，或許不容易馬上感受到它的優點，就像當年馬汀在《紐約時報》上寫的樂評來看，這首音樂首演時並不吸引他，而令他印象深刻的是葛萊姆的舞蹈演出。

我愛這身爲處女的恐怖

馬拉梅的詩，長久以來就被認爲是相當的艱澀難懂，作曲家摩頓曾經如此描述過馬拉梅的作品：

> 並不會致力於讓意思明晰，在用字上也沒有一定的邏輯，也不遵循文法的規律。有人曾說，他的詩並不是用想的而是思考的（made not of thoughts but of thinking）。他的主題內容是表達心中或情感的狀況。……以《希律后》來說，基本上沒有什麼情節或是故事——或許根本沒有。雖然公主看起來是與奶媽對話，但事實上她是在思考抒發情感，語氣中充滿暗示、不確定、聯想、隱喻、不祥預感、迴響、記憶、感受等情緒。……(註77)

《希律后》是取材自有名的希律王與莎樂美故事。

在這個故事中，希律王的妻子希羅黛德被塑造成一位充滿恨意的皇后，她甚至會忌妒她自己漂亮的女兒莎樂美。 不過，在馬拉梅的詩中，希羅黛德還只是一位受寵任性而掙扎在人生邊緣的少女，雖然她即將長大成人，但對未來感到徬徨無措。而詩文中的一些偏激言論，也醞釀預言這位少女日後將成爲充滿野心且邪惡的皇后。

故事情節是希羅黛德剛從一次刺激的探險回來，奶媽見到她就說：「Tu vis! ou vois-je ici l'ombre d'une princesse?」（你瞧！難道是我親見了公主的芳蹤？），[註78] 然後親吻她的手。

在整首詩中，奶媽一共有三次接觸希羅黛德的動作，不過每次都被她粗魯地推開。接著，她開始描述自己的探險經歷，她說她到了一個鐵石建造的監獄，遇到一群獅子，但是牠們並沒有傷害她，因爲據說獅子不會傷害處女。

奶媽的第二的動作是拿香水給希羅黛德，推開奶媽後，希羅黛德開始在鏡子前沉思，她有點自戀，而對於未來又充滿苦惱；第三個動作是奶媽要幫希羅黛德梳理秀髮，而這引發她對愛情的恐懼，她說她愛著這身爲處女的恐怖，寧願活在這樣的恐懼間。

註77 摩頓是南加州音樂圈的重要人物，生平熱衷舉辦音樂活動。他也是最早寫嚴肅電影音樂的作曲家之一。在他的積極推廣之下，洛杉磯在1950、60與70年代，成為世界新音樂演奏的中心之一。這段內容是收錄在耶魯大學《辛德密特檔案》，原文是他為哥倫比亞唱片公司寫的解說。

註78 《希律后》原詩的全部翻譯，請參見〈附錄一〉。

　　奶媽怎麼勸說她都不聽，最後，她對於這個任性女孩子的胡思亂想實在受不了。

　　「妳就要死了嗎？」奶媽這時說了一句氣話。
　　「請妳走開，讓我獨自一人，把門關上蠟燭吹熄。」希羅黛德則回答說。

242

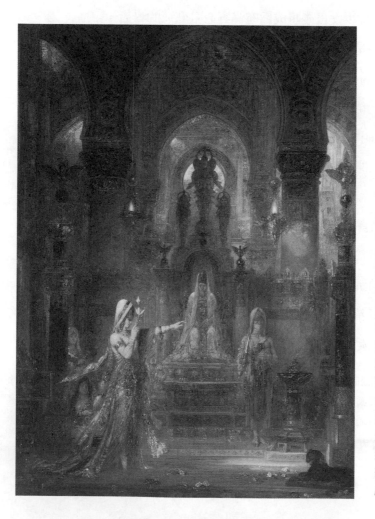

牟侯筆下最著名的一幅《莎樂美》，跳著舞的莎樂美左手掛著綠色魔眼石，右手拿著粉紅蓮花，她的母親希羅黛德則站在明暗交接處。（牟侯《莎樂美》，1874-76年，畫布、油彩，洛杉磯，藝術館文化中心）

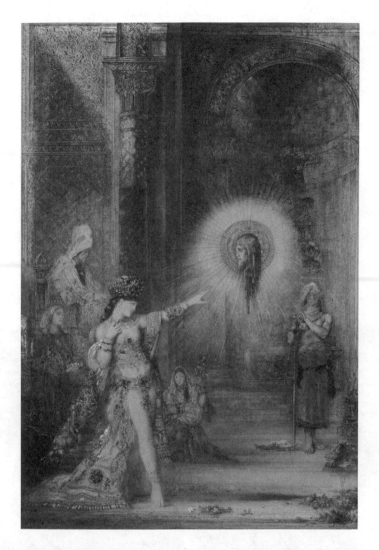

莎樂美的故事出自《聖經》，莎樂美的母親在丈夫死後，嫁給丈夫的弟弟希律王，施洗者約翰認為這是不道德的。想殺了約翰的希律后，在她的殺人計畫中教唆女兒下手。希律王生日當天，莎樂美跳舞助興，希律王龍心大悅之下，承諾答應莎樂美的任何請求，莎樂美遂要求約翰的項上人頭。圖中飛起的人頭，讓莎樂美的美更具邪惡象徵。（牟侯《顯現》，1876年，畫布、油彩，105 × 72公分，巴黎羅浮宮）

最後，希羅黛德自言自語地說了一些話，繼續等待自己未知的未來。

根據相關史料的敘述，葛萊姆在編舞上，是依據詩的情境安排兩位舞者演出，分別是年輕的少女與隨侍。她們在舞台上兩人面對著自己，所有動作意涵都是預備著未知的未來，這樣的手法就如前段所提摩頓對於馬拉梅詩歌的見解，「他的詩並不是用想的而是思考的。主題內容是表達心中或是情感的狀況。」葛萊姆讓舞者在舞台上表達的是對於未來的思考，還有心中的感受，而所思考的與感受的事物並沒有實際的舞台動作來呈現，因此是以非常抽象的手法來呈現。

該作品首演的時候，舞台設計當然也出自野口勇之手，他象徵性

《希律后》首演舞台劇照（圖片來源：《庫立吉檔案》）

地在舞台上搭起三種物件：一張椅子、一個衣架、一個框架象徵著鏡子（並沒有玻璃，葛萊姆是以隱喻的方式表達一個女人深深地看著自己）。

　　為什麼德國作曲家辛德密特，會選擇一首法國人寫的詩來當成創作的題材？這個問題相當的引人好奇。在檔案文獻中，有一篇署名漢納（Betsy Hanna）的文章裡面提到，馬拉梅是一位強烈認同詩韻即是音樂的詩人，所以，對他來說，詩就是一種音樂。

　　漢納認為，身在十九世紀歐洲的這位法國詩人會有這樣的觀念，應該是受到華格納的影響，因為華格納自己寫的詩，可以化身為音樂。馬拉梅寫詩的經驗，以及他將孕育的想法具化成文字的方式，可說與音樂創作方式非常相似，文章中提到在「馬拉梅的詩中，結構的韻律是最重要的一部分」，因此他的詩文的字裡行間，是蘊藏著詩文的韻律。

　　辛德密特應該深切體認到這一點，所以才選擇這首詩來創作他的音樂。為求能充分表達，他還因此嘗試用多種樂器的聲響與音色變化來吟誦詩文；另外，為求演出完美，當辛德密特夫婦在1944年3月與葛萊姆見面時，辛德密特夫人還曾耐心地用法文將詩文一句一句地唸給葛萊姆聽，無非是希望她能夠領略詩中的韻律，激發舞蹈創作上的靈感。

呈現在你這鏡裡的我， 恰似遠影一縷

在1955年所發行出版這首作品的鋼琴版本上，辛德密特對於作品的十一個段落，分別寫下了簡短的描述，可以讓我們對這首曲子的輪廓架構有個概念。

而馬拉梅在這首詩中，很巧妙地以奶媽的三個動作：親吻希羅黛德的手；拿一瓶香水給希羅黛德；幫希羅黛德梳理頭髮，細膩地表現她對這個自己從小帶大的小女主人即將成長爲女人的憐愛和關懷，她覺得教公主梳妝打扮應該是自己的重要責任，而後面兩個動作都是爲了要讓希羅黛德變得更美麗。在音樂上，辛德密特則依奶媽在詩中的三個動作，將11個段落劃分成四個部分（參見表二）。

表二 《希律后》樂曲段落結構與辛德密特簡述內容

部分	段落	辛德密特簡述內容
I	1	短的前奏醞釀氣氛
	2	奶媽的話開始，音樂是簡短的弦樂四重奏
	3	希羅黛德的話，中等速度，長笛與雙簧管主導音樂
II	4	奶媽，引用一段簡短的「奶媽音樂」動機
	5	希羅黛德的情感爆發，速度變快，使用所有的樂器
	6	奶媽，罪過啊！眞是折煞這把年紀的我
	7	希羅黛德，鏡子場景，使用單簧管，音域寬廣
III	8	爲所有的樂器且非常有活力的音樂，點綴著奶媽的膽怯害怕
	9	作品中最內心的一段，華爾滋似的狂歡，速度中等但帶有熱情
結尾	10	巴松管的詠嘆調，由木管樂器安靜的反覆接續著
	11	由一個簡短，悲憐的終曲結束這首作品

在音樂上，辛德密特是依據詩文的內容來鋪陳每個段落，而每一個段落都有其各自獨立的特色。前奏是ABA三段體的形式，由弦樂四重奏開始拉開序幕，接著木管音樂簡短的加入，第八小節時鋼琴開始出現，一直到第23小節主題由木管樂器再現。音樂接著進入第二個段落，簡短的三小節序奏之後（譜例4-9），樂譜上就出現了奶媽的詩文

譜例4-9

「Tu vis! Ou vois-je ici l' ombre d' une princesse?」（瞧！難道是我親見了公主的芳蹤？）。在手稿樂譜上，辛德密特在適當的樂句段落，都會將配合的詩文填上，所以，演奏者可以很清楚的知道每段詩文與音樂的關係。當奶媽出現的時候，辛德密特如同樂曲的一開始，使用弦樂四重奏來演奏（譜例4-10），（註79）而在整首作品中，每當奶媽的詩文出現

註79 在本章節所討論譜例中，筆者會將手稿上辛德密特所標示的詩文寫入，供讀者參考。如前文所述，這些詩文只是供演出與欣賞參照之用，實際演出時作曲家是不贊同被吟誦出來。

時，都是用相同的手法以弦樂來表現。

譜例 4-10

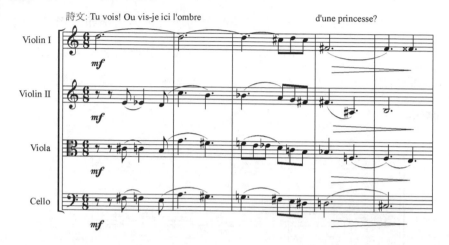

第三個段落是希羅黛德的話，從森林回來的公主訴說著她剛剛和獅子在一起，但是沒有受到傷害。在樂譜上，辛德密特把音樂細分成8個小段落（A-H），每一個小段落都以不同的配器來吟誦詩文。長笛與雙簧管在這裡扮演著重要的角色，像在F樂段的當她說到獅子的目光追隨著自己，長笛的獨奏樂段就由弦樂伴隨著出現。（譜例4-11）

譜例 4-11

　　第二個部分是從奶媽第二個動作開始，她拿香水給希羅黛德，是樂譜上的第四、五、六、七樂段。第四段落是奶媽的話，所以配器上又回到弦樂四重奏，音樂變得平和。接著是第五段，公主就很不耐煩地說著：「把那些香水擱著吧！妳知道我討厭它 （Laisse là ces parfums! ne saistu Que je les hais,）。」辛德密特用管樂與弦樂器的強奏，將這段詩文中每個音節伴以音樂的節奏表現出來（請參見譜例4-11）。

譜例 4-11

第六段又是奶媽的話，音樂回到了弦樂，她嘮叨著公主幾句之後拿出鏡子，這個時候，音樂在低音聲部弦樂的伴奏下準備進入了第七段。希羅黛德很不耐煩地嚷嚷著：「夠了！幫我拿著鏡子（Assez! Tiens devant moi ce miroir）」。（譜例 4-12）

譜例 4-12

在鏡子前的公主，開始面對鏡中的自己，感嘆著心靈的空虛，段落是由她說著「喔！鏡子啊！（O miroir!）」而展開，音樂是由優美但帶有感傷的一段豎笛獨奏，配上鋼琴以及弦樂的撥弦來呈現。這段豎笛音樂音域寬廣，相當深刻地刻劃出希羅黛德自戀於自己的美麗容顏，但又苦惱於自己的未來，可說是全曲中的一個高潮。葛萊姆在首演時將這首作品取名為「鏡子中的我」，應該就是從這個段落所獲得的靈感。（參見譜例 4-13）

奶媽的第三個動作，是幫公主梳理頭髮讓她更加美麗，但是這個舉動讓希羅黛德的心境更為混亂。在第八段的一開始，她就大聲斥喝「停止妳的蠢行（Arrête dans ton crime」（參見譜例 4-14）

這個段落是混雜著公主與奶媽的對話，辛德密特在此使用了多重的手法：

譜例 4-13

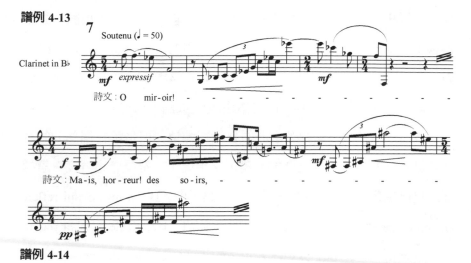

譜例 4-14

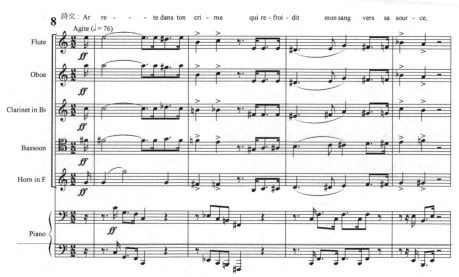

　　在配器上，他將樂器劃分成兩組——木管與鋼琴一組、弦樂器一組，前者代表公主，後者則是奶媽。在段落中，兩組樂器不斷交替營造出對話似的情境；另外，在節奏與力度上，木管樂器以激動、快

速、多變化性的節奏以及較強的力度，來表現公主內心的煩躁，弦樂器則不時穿插其中，但是音樂在力度上相對的較爲微弱，象徵著奶媽對於公主焦躁不安的膽怯驚怕。譜例4-14的節奏則是這個部分（第八與第九段落）音樂上的重要素材，它持續地在樂譜中出現。

　　雖然高潮迭起、糾纏著內心的狂歡與熱情，但是第三個部分的音樂是結束在歸於平靜的氣氛中。鏡子又出現了，希羅黛德再度看著裡面的自己說著：「在這面反映著平靜的鏡子中（D' un miroir qui reflète en son calme dormant），希羅黛德的明眸如鑽（Hérodiade au clair regard de diamante）……喔！眞是迷人，是的！（O charme dernier, oui）……。」音樂是由高音弦樂（兩把小提琴與中提琴）伴隨著長笛的獨奏。

　　最後，奶媽以受不了的口吻，很戲劇性地對著公主斥喝著：「小姐，妳就要死了嗎？（Madame, allezvous donc mourir?）」她似乎是不想再理會她，結束這個段落，音樂剩下一把小提琴與中提琴。（參見譜例4-15）

譜例 4-15

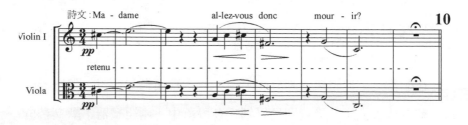

最後一個部分是一段平靜的結尾，辛德密特將音樂分成兩個段落

（第十與第十一），速度標示是緩慢地，先是Grave（♪ = 50），然後最後一個段落再變成Lent（♩ = 56-60）。

在這裡，希羅黛德回復了平靜，她請奶媽冷靜，不要再嘮叨！走遠一點，讓她一個人獨處。辛德密特用巴松管的獨奏開啓了這個段落，漢納在其文章中提到這裡似乎是表現出希羅黛德激動的心境。在配器上，主要是以鋼琴來伴奏。這個段落弦樂器僅有零星的撥弦，在後半段則完全沒有使用，應該是象徵著奶媽的離場、希羅黛德的獨處。

樂曲的最後希羅黛德自言自語，期待著未知的未來。這個段落所有的樂器都用上了，有著強與弱的戲劇性對比（*ff v.s. pp*），而音樂則是結束在寂靜之中。

從首演節目單以及當時樂評的內容來看，葛萊姆創作的舞蹈，是將希羅黛德塑造成一位女演員。場景則因為舞台上出現衣架，所以應該是在化妝室內。她對著鏡子，沉思著自己的未來，等待著未知的命運。大概辛德密特覺得這樣的方式，並沒有能夠將他用盡心思推敲文字的音樂，適切的詮釋，所以演出完之後，他沒有出現在後台，向葛萊姆親自恭賀。觀眾的反應也是平平。不過樂評家們都對葛萊姆在這首作品的精湛的表現則予以肯定；不同於亨德密特，他們從葛萊姆的肢體動作強烈感受她所表達的意念，也舞出了代表「她」的靈魂。

標誌這些
未曾被遺忘的名字

阿帕拉契之夜

你或許熟知那三位音樂大師——
最具代表性的美國作曲家柯普蘭
不搞怪的德國前衛作曲家辛德密特
自舒伯特之後最多產的作曲家米堯

你或許對這些人感到很陌生——
國際知名音樂贊助人庫立吉夫人
英格爾和斯畢維克
美國國會圖書館音樂部前後兩任主任
還有擔綱舞蹈演出的美麗女主角
被美國《時代》雜誌選為世紀舞蹈家的葛萊姆

他們的名字
見証了音樂史上劃時代的一夜
未曾被遺忘

從十九世紀中葉開始，美國藝術音樂在一群愛樂者的努力耕耘之下逐漸出現了成果規模，舉凡愛樂協會、交響樂團或歌劇院陸續在大城市裡成立。[註1]

1920年代，當許多戰後前往歐洲留學的作曲家回到家鄉，寫出具有個人和國家特色的優秀作品之後，美國作曲家的創作這才漸漸受到大家的矚目，並在有心人士的推波助瀾之下，各創新樂曲開始在音樂會節目單上頻繁出現。

到了1940年代大戰期間，許多歐洲音樂家因戰亂而避居新大陸。這些人很多都是當時國際樂壇上最頂尖的音樂界精英，自然為美國音樂的創作或演奏發展添增不少助益，帶來無可抹滅的巨大貢獻，亦將音樂整體發展方向帶入一個具有多元文化、多樣性特色的境地。

二次世界大戰後，由世界局勢的改變，相對於歐洲飽受戰火摧殘，未受波及的美國在穩定中成長，無論在政治、經濟或是其他各方面，均展現出美國強大的影響力。音樂方面也是如此，由於人才薈萃，戰後的美國成為西方古典音樂傳統的新音樂發展重鎮。

本書所論及的人物：庫立吉夫人、柯普蘭、辛德密特、米堯、葛萊姆、英格爾以及斯畢維克等人，都是在這段美國音樂變遷史上不可不談到的代表性人物。所以，這本書可以定位為一本勾勒美國近代音樂歷史輪廓的論著。

對國內音樂愛好者來說，庫立吉夫人或許可以說是一位大家「既熟悉又陌生」的女士。為什麼會熟悉？因為在許多現代音樂樂譜或是

註1 美國第一個成立的交響樂團是紐約愛樂，時間是在1842年。

樂曲解說上，我們經常可以看到作品提獻給她的聲明；但又爲什麼會陌生？因爲就除了這些簡短的聲明文字之外，大家對於她的生平、一生奉獻與贊助音樂的慷慨事蹟，可說就少有具體且深入的認識。

庫立吉夫人從家庭發生重大變故之後，投身音樂贊助的工作：

她一心提攜年輕音樂家，除了給予他們精神上的支持與鼓勵，當然更大力付出實質上的經濟贊助和獎勵，更爲他們籌畫並爭取任何可能演出的曝光機會；爲了讓更多的人能夠參與精緻藝術活動，還定期舉辦音樂節，讓音樂家與大眾之間獲得交流的寶貴機會。

庫立吉夫人的長遠目光，放在永續經營音樂推廣活動，積極推動在國會圖書館內成立基金會、捐贈音樂廳，一生爲促進美國音樂蓬勃發展的遠景盡心盡力。她的「傳奇」，對於任何時代來說，相信都是非常值得讓世人來認識與傳頌。而這本書，是國內第一本對於庫立吉夫人以及她的音樂贊助事業，有來自第一手珍貴檔案史料的完整呈現與專文論述的著作。

自古以來，「贊助」在西洋音樂史上即扮演著深具影響力的重要地位。認識「贊助」，無疑將有助於我們更深入掌握推動音樂歷史進程的背景成因。然而在過去，或許是因爲史料的不足，關於此方面的相關討論，並不多見。

在撰寫這本書的過程中，我採用了美國國會圖書館《庫立吉檔案》中的許多資料。(註2) 這份檔案是西洋音樂史上，保存相當完整的一份音樂贊助相關史料。它提供豐富的資料訊息：讓我們可以近距離地認識

註2 關於本書所使用的重要文獻檔案目錄與內容，請參見〈附錄二〉。

一位音樂贊助人的工作，了解她如何與音樂家溝通，以及籌畫音樂會的始末；進而追溯並深入一部委託創作作品的孕育過程，讓我們對於贊助人所能扮演的角色與影響進行探討。因此這也是一本認識音樂贊助的書。

柯普蘭是音樂史書上，公認第一位最具代表性的美國近代藝術音樂作曲家，《新葛羅夫音樂辭典》稱他是美國最成功的作曲家之一：

> ……[因為他]很不容易的在各種不同的作品中以多樣性的形式與媒介，包括了芭蕾、歌劇與電影，創造出具特色的美國風格與藝術。……他在二十世紀美國嚴肅音樂的發展上扮演了決定性的角色。[註3]

綜觀柯普蘭一生的創作歷程，我們可以知道他是一位兼顧聽眾反應以及當代音樂思潮的作曲家。他不會把自己關在音樂的象牙塔裡埋首創作，而是將音樂的敏銳觸角伸向一般普羅大眾，感受社會脈動並汲取文化養分，這讓他每一時期的音樂都會呈現出當代特質，自然流露出具有時代性的親和魅力。

1920年代初期，柯普蘭在歐洲親自體驗了當時蓬勃發展的歐洲新音樂潮流，回國後，他選擇一種具有國家特色、新音樂聲響，而且通俗易懂的音樂語言，成功地獲得普世的肯定，成為二十世紀美國音樂的象徵性人物。而他生平最大的成就，就是《阿帕拉契之春》。這部舞

註3 Howard Pollack: ' Copland, Aaron ', *Grove Music Online* ed. L. Macy (Accessed 5 February 2005), ‹http://www.grovemusic.com›

劇作品是他與美國現代舞蹈大師葛萊姆攜手合作的成果，也可說是美國現代舞蹈史上的經典力作。兩位大師在創作期間的精彩互動，以及這部作品的孕育過程，在本書都有詳細的敘述。

《阿帕拉契之春》原本是為13把樂器演奏的作品，柯普蘭在此曲大獲肯定之後，將其改編成管絃樂曲，並刪減了一部份的音樂。這也使得這部作品存在著多種不同的版本。

而《阿帕拉契之春》的創作方式，依據史料的考證，是葛萊姆先寫好劇本，柯普蘭再依據它來鋪陳音樂。但是，到了首演的時候，葛萊姆卻將故事作了很大幅度的更改，因此最後演出時的劇情與原來柯普蘭所寫的音樂，有著很大的出入。

現今大部份的樂曲解說，是根據葛萊姆首演時所編的舞蹈情節，來解釋《阿帕拉契之春》的音樂。事實上，這是不正確的作法。而這個現象從樂曲改編成管絃樂組曲時，就一直存在著。

比如說1945年10月4日，紐約愛樂第一次演出《阿帕拉契之春》管絃樂組曲的節目單解說，就是依據葛萊姆首演時的編舞劇情，來敘述每一段音樂的意涵。像它提到樂曲的開始是非常慢的慢板，所有的舞者依序入場；而劇本上的劇情，其實是母親一人在黑暗中獨自坐在舞台上，而當音樂速度開始漸快，燈光會逐漸的亮起，映照在她的臉龐。在草稿樂譜中，我們看到柯普蘭在速度轉快後，寫著燈光亮起（light on）。所以，這樣的解說其實是與事實不盡相符的。有鑑於此，這就是為何本書是依據葛萊姆的原始劇本來解讀音樂，力求接近真實還原柯普蘭音樂創作的想法初衷。

辛德密特與米堯在1910至30年代，分別是德國與法國最重要的作曲家之一。他們因為戰亂不約而同地來到美國避難，而在這個過程中扮演重要角色的，就是本書的主角庫立吉夫人。在她的邀請之下，辛德密特第一次踏上美國的土地。在她鼓勵之下，辛德密特有了前往美國發展的念頭；米堯更不用說，當時盤纏有限的他是在庫立吉夫人資助之下，才能在陌生的新環境中找到工作，求得溫飽。這些音樂贊助人和音樂家的關係，在本書中都有相關的論述。

辛德密特的《希律后》雖然不是他生平最具代表性的創作，但獲得音樂鑑賞家一致高度的肯定。這首作品以法國象徵主義詩人馬拉梅的詩為基礎，用小型室內樂團的聲響來朗讀詩文的意境，音樂深刻雋永，是二十世紀室內音樂作品的經典。國內的中文音樂書籍，目前似乎並沒有針對這首作品的完整介紹或探討，本書以耶魯大學《辛德密特檔案》的史料為基礎，補足了這首作品相關討論方面的不足。

英格爾與斯畢維克先後擔任過美國國會圖書館音樂部的主任，兩人都受過德國的音樂學術訓練，對於美國音樂學術研究的奠基與發展，付出相當的貢獻。在他們努力之下，國會圖書館發展出傲視全球的音樂圖書資源。

英格爾幫庫立吉夫人在國會圖書館成立基金會、建構音樂廳來推動精緻音樂活動，從無到有，為美國聯邦政府支持藝術文化活動寫下了輝煌的首頁，為藝術贊助歷史紀錄了偉大的一章；斯畢維克是「阿帕拉契之夜」的執行製作人，在他的運籌帷幄之下，這個深具歷史意

義、籌畫過程超過兩年的音樂會終於圓滿完成，畫下了成功的句點。英格爾與斯畢維克兩人對國人來說，應該是個陌生的名字，但他們獻身音樂藝術的精神與成就卻是有目共睹，值得愛樂者進一步認識他們。

「阿帕拉契之夜」距今已有60年的歷史，它或許沒有被遺忘，因為當書本上出現《阿帕拉契之春》、《希律后》或是《春天的嬉戲》這三首作品介紹時，都會提及它們是在1944年10月30日於國會圖書館的庫立吉廳進行首演；然而，對於這場音樂會背後所能夠突顯的歷史意義，在過去則似乎未曾被深入的探討。

「阿帕拉契之夜」是當夜國會圖書館第十屆音樂節的焦點，是慶祝庫立吉夫人八十大壽盛會的頌曲，也是美國近代舞蹈史上重要的里程碑，更是美國作曲家柯普蘭最代表性創作的首演之夜。在近代音樂史上，它無疑是熠熠發光歷史性的一夜。

為了這歷史性的音樂夜，我搜羅無數檔案，把1944年10月30日那一夜，神奇的重新「捆包」起來，試圖還原當時的歷史盛會，讓世人在60年之後，再度「打開」它，看見那一場充滿詩意、充滿戲劇高潮，一首澎湃的幻想曲，正在如何用新生命書寫歷史！

馬拉梅的詩

《希律后》

HERODIADE ^{（註1）}

希羅黛德

LA NOURRICE — HERODIADE

（奶媽和希羅黛德）

N.

Tu vis! ou vois-je ici l'ombre d'une princesse?

你瞧！難道是我親見了公主的芳蹤？

A mes lèvres tes doigts et leurs bagues et cesse

吻你的纖纖玉指和指環

De marcher dans un âge ignoré......

且停駐在未知的歲月裡……

H.

Reculez.

退下吧。

註1 法文翻譯為黃世宜，1977年出生於高雄。自幼即喜愛閱讀、創作，及長
　　遂以文學為終生職志。2002年取得高雄師範大學英語系學士後，因心儀
　　歐陸文學，曾赴法國貝桑松學習法語一年，爾後申請進入瑞士日內瓦大
　　學文學院繼續深造，主修比較文學，學術專長主要於現代文學與中西都
　　市比較論述。目前長居瑞士，業餘偶有隨筆。

Le blond torrent de mes cheveux immaculés

我純潔無瑕的頭髮如金流一束

Quand il baigne mon corps solitaire le glace

當它爬梳著我寂寞的身軀，冰冷

D'horreur, et mes cheveux que la lumière enlace

恐怖，而我的頭髮被光芒交纏

Sont immortels. O femme, un baiser me tûrait

成為永恆。女人啊，致命之吻！

Si la beauté n'était la mort......

如果美麗不是死亡的話……

Par quel attrait

藉著何等的誘惑

Menée et quel matin oublié des prophètes

支配著和怎樣的一個先知們遺忘的早晨

Verse, sur les lointains mourants, ses tristes fêtes,

傾瀉，在這垂死的遠方，它傷心的盛宴，

Le sais-je? tu m' as vue, ô nourrice d'hiver,

我可知道？你看到了我，啊我的老奶媽，

Sous la lourde prison de pierres et de fer

在鐵石重重牢獄之下

Où de mes vieux lions traînent les siècles fauves

在那有我的老獅子們拖曳著那黃褐獸斑的歲月

Entrer, et je marchais, fatale, les mains sauves,

進來，而我走著，命定的，這雙救贖的手，

Dans le parfum désert de ces anciens rois:

在那古代先王們的遺香裡

Mais encore as-tu vu quels furent mes effrois?

但你還看見我的哪些恐懼呢？

Je m'arrête rêvant aux exils, et j'effeuille,

我停止幻想著被放逐，而且我摘去，

Comme près d'un bassin dont le jet d'eau m'accueille,

就如同臨著泉水向我噴湧的盆池，

Les pâles lys qui sont en moi, tandis qu'épris

在我心中的蒼白百合，卻最沉迷

De suivre du regard les languides débris

於追隨目光，這殘破的倦意

Descendre, à travers ma rêverie, en silence,

降下，跨過我的幻想，靜悄悄地，

Les lions, de ma robe écartent l'indolence

這些獅子，從我長袍，分開這懶怠死寂

Et regardent mes pieds qui calmeraient la mer.

且看著我可使海水平靜的雙足。

Calme, toi, les frissons de ta sénile chair,

求你放平和些，你年老肌膚的顫抖，

Viens et ma chevelure imitant les manières

來吧，且讓我的長髮效仿某些方式

Trop farouches qui font votre peur des crinières,

就如同鬃毛般凶狠讓你驚懼，

Aide-moi, puisqu'ainsi tu n'oses plus me voir,

助我吧，因為你是如此不敢再注視我，

À me peigner nonchalamment dans un miroir.

這樣心不在焉地為我鏡裡梳容。

N

Sinon la myrrhe gaie en ses bouteilles closes,

不然，這封瓶裡的宜人沒香

De l'essence ravie aux vieillesses de roses,

萃取了垂暮玫瑰的精華，

Voulez-vous, mon enfant, essayer la vertu

您可要，我的孩子，試試這療效

Funèbre?

葬禮式的？

H.

Laisse là ces parfums! ne sais-tu

把那些香水擱那兒吧！你可知

Que je les hais, nourrice, et veux-tu que je sente

我討厭它們，奶媽，而你要我聞到

Leur ivresse noyer ma tête languissante?

它們醉人香氣淹沒了已是無精打采的我？

Je veux que mes cheveux qui ne sont pas des fleurs

我要我的非花秀髮

A répandre l'oubli des humaines douleurs,

揮灑，把那塵世苦痛遺忘

Mais de l'or, à jamais vierge des aromates,

但黃金，永遠是香料中的處女，

Dans leurs éclairs cruels et dans leurs pâleurs mates,

在它們殘忍的光芒中和在它們晦暗的蒼白中，

Observent la froideur stérile du métal,

審視著金屬無生氣的冷寒，

Vous ayant reflétés, joyaux du mur natal,

你們喜悦地映照著，故土城牆，

Armes, vases depuis ma solitaire enfance.

烽矛，器皿，自我寂寥兒時起。

N.

Pardon! l'âge effaçait, reine, votre défense

恕罪啊！這已折煞的年數，皇后，您的辯護

De mon esprit pâli comme un vieux livre ou noir......

為我蒼白的靈魂，像一本舊書或是黑色的……

H.

Assez! Tiens devant moi ce miroir.

夠了！把鏡子拿到我面前。

O miroir!

鏡子啊！

Eau froide par l'ennui dans ton cadre gelée

你鏡面晶結，寒波經憂

Que de fois et pendant des heures, désolée

時時刻刻，寂寥悲傷

Des songes et cherchant mes souvenirs qui sont

夢且追尋，我的回憶

Comme des feuilles sous ta glace au trou profond,

即如葉沉你冰下涵洞，

Je m'apparus en toi comme une ombre lointaine,

呈現在你這鏡裡的我，恰似遠影一縷，

Mais, horreur! des soirs, dans ta sévère fontaine,

但，恐怖啊！這些夜晚，在你那嚴寒的噴泉裡，

J'ai de mon rêve épars connu la nudité!

我夢四散，赤裸裸體會！

Nourrice, suis-je belle?

奶媽，我可美麗？

N.

Un astre, en vérité

美得像明星，真的

Mais cette tresse tombe...

但這辮子垂下來了⋯⋯

H.

Arrête dans ton crime

停止你的罪行吧

Qui refroidit mon sang vers sa source, et réprime

讓我衝向心頭的熱血變冷，而且壓抑了

Ce geste, impiété fameuse: ah! conte-moi

這樣的動作，叛逆的庸婦：啊！誆我！

Quel sûr démon te jette en lesinistre émoi,

多麼確定魔鬼要把你墮入恐懼的災難裡！

Ce baiser, ces parfums offerts et, le dirai-je?

這吻，這些呈上的香水香料，我可下過令？

O mon coeur, cette main encore sacrilège,

噢我的心，這手還犯了褻瀆，

Car tu voulais, je crois, me toucher, sont un jour

如果你願意，我覺得，碰我的話，那麼有一天

Qui ne finira pas sans malheur sur la tour......

塔上將不會沒有噩運劃上句點……

O jour qu'Hérodiade avec effroi regarde!

噢到那一天，滿心恐懼的希蘿黛德審視著！

N.

Temps bizarre, en effet, de quoi le ciel vous garde!

奇詭的時間，事實上，是怎樣的老天您提防著！

Vous errez, ombre seule et nouvelle fureur,

您驚疑不定，形單影隻，還有新的恐懼，

Et regardant en vous précoce avec terreur;

看著你，早熟，含懼；

Mais toujours adorable autant qu'une immortelle,

但卻始終令人喜愛，直如永恆的女神，

O mon enfant, et belle affreusement et telle

噢我的孩子，且如此地驚人的美麗

Que... ...

這樣地……

H

Mais n'allais-tu pas me toucher?

但你可觸動我心？

N.

······J'aimerais

Être à qui le destin réserve vos secrets.

······我真希望命運讓我留住你的那些秘密。

H.

Oh! tais-toi!

啊！閉嘴！

N.

Viendra-t-il parfois?

它可會有時復返？

H.

Étoiles pures,

明亮的星星們

N 'entendez pas!

別聽她瞎說了！

N.

Comment, sinon parmi d'obscures

怎麼，否則在渾沌不明中，

Epouvantes, songer plus implacable encor

這些憂慮不安，還夢見更無情的

Et comme suppliant le dieu que le trésor

如此懇求上天賜福

De votre grâce attend! et pour qui, dévorée

讓您等待！又為了誰，輾轉

D'angoisses, gardez-vous la splendeur ignorée

憂愁，難道你提心著這被老天遺忘的榮耀

Et le mystère vain de votre être?

還有妳存在的無解謎題？

H.

Pour moi.

為了我。

N.

Triste fleur qui croî t seule et n'a pas d'autre émoi

自傷孤單的憂愁花朵，沒有別的不安

Que son ombre dans l'eau vue avec atonie.

只在乎它在水中的映影，奄奄一息。

H.

Va, garde ta pitié comme ton ironie.

走開，省省你的憐憫吧，就像你的諷刺一樣。

N.

Toutefois expliquez: oh! non, naïve enfant, Décroîtra, quelque jour, ce dédain triomphant.

不管怎麼説：噢！不，天真無知的孩子，總有一天這盛氣凌人的傲慢將消退。

H.

Mais qui me toucherait, des lions respectée?

但誰能觸動我心，那些受人尊敬的獅子嗎？

Du reste, je ne veux rien d'humain et, sculptée,

還有，我不要那些有人性的，過多雕琢的，

Si tu me vois les yeux perdus au paradis,

如果你在天堂看到我那迷濛的雙眸，

C'est quand je me souviens de ton lait bu jadis.

當我憶起你昔時的哺育。

N.

Victime lamentable à son destin offerte!

這被命運詛咒的可悲受害者！

H.

Oui, c'est pour moi, pour moi, que je fleuris, déserte!

是的，是為我，為了我啊，曾為我所繁茂，今日也被我所棄！

Vous le savez, jardins d'améthyste, enfouis

紫水晶的花園們啊，你們知道的，隱藏著，

Sans fin dans de savants abîmes éblouis,

在那無邊深淵惹人炫目，

Ors ignorés, gardant votre antique lumière

被人忽略的黃金，正蘊含著你們古典的光芒

Vous, pierres où mes yeux comme de purs bijoux

你們這些石頭在我眼中如同明燦的珠寶

Empruntent leur clarté mélodieuse, et vous

借用它們如音樂般悅人的明亮光輝，而且你們

Métaux qui donnez à ma jeune chevelure

這些金屬給我一頭年輕的頭髮

Une splendeur fatale et sa massive allure!

一種致命的絕代風華！

Quant à toi, femme née en des siècles malins

至於你，一個生於亂世的女子，

Pour la méchanceté des autres sibyllins,

為了其他女預言家們的凶狠，

Qui parles d'un mortel! selon qui, des calices

談論著一個凡人！據說，這些苦難

De mes robes, arôme aux farouches délices,

從我的衣裳，香水到野蠻殘酷的興趣，

Sortirait le frisson blanc de ma nudité,

我的裸體，翕動地，雪白的，

Prophétise que si le tiéde azur d'été,

預言著夏天的柔藍，

Vers lui nativement la femme se dévoile,

向著它自然地前去，女人自我地揭露，

Me voit dans ma pudeur grelottante d'étoile,

在我星辰顫抖的害羞裡看著我，

Je meurs!

我將辭世！

J'aime l'horreur d'être vierge et je veux

我愛這身為處女的恐怖且我要

Vivre parmi l'effroi que me font mes cheveux

活在恐懼間，生長我的頭髮

Pour, le soir, retirée en ma couche, reptile

為了，今晚，隱藏在我床褥間，如蛇般爬行

Inviole sentir en la chair inutile

在無用的肌肉裡感受著不可侵犯

Le froid scintillement de ta pâle clarté

你蒼白光芒的寒光熠熠

Toi qui te meurs, toi qui brûles de chasteté,

自傷的你，燃燒貞潔的你，

Nuit blanche de glaçons et de neige cruelle!

冰雪殘酷的不眠夜！

Et ta soeur solitaire, ô ma soeur éternelle

而你孤獨的姊妹，我永恆的姊妹啊

Mon rêve montera vers toi: telle déjà,

我的夢向你升去：如此曾經，

Rare limpiditéd'un coeur qui le songea,

一顆心少見的明澈，曾經這般夢想過

Je me crois seule en ma monotone patrie

在我單調的祖國裡我感到我是孤獨的

Et tout, autour de moi, vit dans l'idolâtrie

所有事，在我週遭，我活在大家對我的崇拜之中

D'un miroir qui reflète en son calme dormant

在一面反映著它沉睡平靜的鏡子中

Hérodiade au clair regard de diamant...

希羅黛德的明眸如鑽……

O charme dernier, oui! je le sens, je suis seule.

啊這最後的迷人。是的！我感覺得到，我是孑然一身。

N.

Madame, allez-vous donc mourir?

小姐，妳就要死了嗎？

H.

Non, pauvre aïeule,

不，可憐的老奶奶，

Sois calme et, t'éloignant, pardonne à ce coeur dur,

請冷靜，並且拜託你走遠些，我這硬心腸還求你原諒，

Mais avant, si tu veux, clos les volets, l'azur

但走前，如你願意，掩上窗扉，這蔚藍的天空

Séraphique sourit dans les vitres profondes,

在深深的琉璃裡，天使微笑著，

Et je déteste, moi, le bel azur!

而我厭惡，我，這美麗的蔚藍天空！

Des ondes

波浪

Se bercent et, là-bas, sais-tu pas un pays

搖蕩，還有在那兒，你可知道有一方鄉土

Où le sinistre ciel ait les regards haïs

是一處陰沉天空密佈，帶有恨意的目光的地方

De Vénus qui, le soir, brûle dans le feuillage:

夜裡維納斯在葉叢裡焚燒

J'y partirais.

我會向那奔去。

Allume encore, enfantillage

點亮些，稚氣

Dis-tu, ces flambeaux où la cire au feu léger

你說，這微燭星火

Pleure parmi l'or vain quelque pleur étranger

在無用的黃金財富間哭泣，某個陌生的眼淚

Et⋯⋯

還有⋯⋯

N.

Maintenant?

現在？

H.

Adieu.

永別了。

Vous mentez, ô fleur nue

你們說謊，噢純潔花蕾

De mes lèvres

我的芳唇

J'attends une chose inconnue

我等著一個陌生的事物

Ou peut-être, ignorant le mystère et vos cris,

亦或，撇開這謎和你們的尖叫不管，

Jetez-vous les sanglots suprêmes et meurtris

慘烈悲傷的嗚咽，你們消失吧，

D'une enfance sentant parmi les reveries

那在夢幻中感受的一段兒時悲泣

Se séparer enfin ses froides pierreries.

最後和它的冰冷寶石們漸行漸遠。

譯者按：

作為法國象徵主義（Le symbolisme）代表性詩人，馬拉梅（Stéphane Mallarmé）擅長以朦朧的語彙（le lexique du flou）來表現內心精神的矛盾與掙扎。這樣的表現技巧雖容易讓讀者感到不知所云，實際上也表明了象徵主義詩人和古典理性主義分道揚鑣的態勢。馬拉梅最早得惠於波特萊爾（Charles Baudelaire）和愛倫坡（E.A. Poe），大大影響了他以後的創作風格，強調從外界取得的物象，透過詩人藝術想像的轉換，下筆織構呈現精神狀態的內在世界。這個內在世界，不再是一個直觀表面和諧的第一自然，而是現代主義不滿傳統直述邏輯忽視內心多變矛盾的前提下，所追求的內在自然反映。

這首詩正好說明了馬拉梅的這種創作傾向。題材雖取自於古典傳統，然而技巧上刻意創新，並不是用簡單流暢的敘事方法來講一個蛇蠍美人的下場，相反的，馬拉梅壓縮了人事對話（如在詩中奶媽重複問句，「您要死了嗎？」作者意非強調奶媽催女主人快死，而是強化臨死的瞬間哲學意涵），卻拉長加大了象徵空間，也就是取用物件本身的意涵（如鏡子，星辰，頭髮），來重新建構女主角內心多重善惡與矛盾。馬拉梅的創作手法因此打破了人們對一般時間性和空間性的直覺感知，而賦予人們感官新的刺激與省思。這一點對於後世藝術創作者辛德密特與葛萊姆的啟示也在於此，把聽覺與視覺重新打破既有邏輯秩序，也就是透過音符及舞蹈動作的斷裂，以直指重建內心充滿衝突的精神世界。

重要文獻檔案目錄與內容

《庫立吉檔案》

Box #	項目	內容說明
178	節目單（1926-46） （有演奏者簽名）	庫立吉基金會贊助於庫立吉廳所舉辦的音樂會節目單，每場音樂會均留有二至三份節目單，大部份上面都有演出者的簽名。第十屆國會圖書館音樂節的節目單在此檔案盒中，1944年10月30日「阿帕拉契之夜」的內頁，有葛萊姆的簽名（請參見〈附錄三〉）。
188	節目單（1925-40）	1. 1924年，庫立吉夫人捐贈手稿給國會圖書館的慶祝音樂會節目單。裡面有普特南及英格爾署名的一篇序言，當中介紹庫立吉夫人的善行。 2. 1925年庫立吉廳落成首演的第一場音樂會之節目單、邀請卡。落成音樂會共有五場；各

		場的曲目、演出人員與詳細演出時間，皆記載於節目單上。
189	節目單（1941-）	1950年第十一屆音樂會節目單。這次音樂節是慶祝庫立吉基金會成立25週年，因此裡面包含了一篇25週年回顧短文。（參見〈附錄四〉）
231	剪報（1918-19）	1918-19年柏克夏室內音樂節（Berkshire Festival of Chamber Music）節目單、剪報。內容主要是介紹音樂會、得獎人、以及整個柏克夏音樂節。其他還包括照片、邀請函、出席證、旅館及交通資訊。
243	剪報（1925-1931）	庫立吉基金會從1925-31年之間所有相關消息的剪報。包括基金會創立、音樂廳創建、音樂會舉辦。其中包含了1925-26所有關於庫立吉廳成立前後與第一場音樂會相關鉅細靡遺的剪報。
253	雜項	1925-37年關於第一次到第八次國會圖書館室內音樂節音樂會的節目單與剪報。內容綜合Box 188和Box 243的資料加以整理。其中，有音樂廳舉辦第一次音樂會的節目單、庫立吉夫人的大理

		石雕像照片、重要樂評剪報、音樂廳內部照片。
258	雜項	庫立吉基金會相關資料，像是委託活動、剪報及管理經營上的資料。此外，也包含一份庫立吉傳記之草稿，有助於我們認識夫人概略的生平。
264	剪報（1939-50's）	1944年10月「阿帕拉契之夜」的樂評及其他相關報導
276	照片	「阿帕拉契之夜」的相關劇照。可清晰見到首演時的舞台設計及演出場景，葛萊姆與其他舞者的演出照片。（僅有《阿帕拉契之春》與《希律后》的部份，並無《春天的嬉戲》）。
277	圖片	庫立吉廳的相關資料：包括音樂廳的建築藍圖，可看到舞台、觀眾席（511個座位）的設計；當時使用的空調系統說明書；庫立吉夫人與音樂廳創建的相關剪報。

《柯普蘭檔案》

Box #	項目	內容說明
251	書信	庫立吉夫人寫給柯普蘭的三封信。時間分別是1946年1月、6月及1952年9月。
255	書信與其他	1. 葛萊姆於1942年到1945年間寫給柯普蘭的信。從信件中，我們可得知葛萊姆與柯普蘭爲了《阿帕拉契之春》一作的產生，早在1942年便開始通信討論創作細節。當時，都是由葛萊姆提供情節劇本，讓柯普蘭提供意見或贊同與否，因而可清楚了解他們兩人的創作理念，像是樂器數量的限制，情節背景的設計。 2. 葛萊姆寫給柯普蘭的劇本：《可契斯的女兒》（柯普蘭拒絕後轉給洽維茲）；與《阿帕拉契之春》相關的《勝利之屋》、以及兩份無標題的劇本。
393	新聞剪報 音樂會節目單	1940-83年柯普蘭作品演出的相關剪報與音樂會節目單。《阿帕

		拉契之春》首演節目單也在內。
394	文字	柯普蘭寫的一篇關於《阿帕拉契之春》一作之記事。由其中我們可以清楚了解柯普蘭與葛萊姆此次合作之詳細源起過程，及其交換意見的經過。同時，也藉此得知此作品標題如何產生。此外，柯普蘭亦在此篇文章中，敘述此作品的劇本大綱。

《辛德密特檔案》

項目	內容
樂曲解說	1. 摩頓寫給哥倫比亞（Columbia）唱片公司的解說 2. 葛蘭維-希克斯（P. Glanville-Hicks）寫給Vox唱片公司的解說
樂評	《紐約時報》樂評
書信	辛德密特寫給出版社，關於文字朗誦必要性的說明
節目單與相關報導	演出節目單。包括複製自國會圖書館《庫立吉檔案》的資料，1945、1981年的演出報導。以及1948年《紐約先鋒論壇報》的報導，包括照片。
樂評	1977、1981年演出的樂評
其他	漢納寫的一篇針對這首作品的研究檔案夾（Folder）5／179，裡面全是與《希律后》的資料。

第十屆美國國會圖書館音樂節節目單

首頁（資料來源：《庫立吉檔案》）

IN HONOR OF THE

EIGHTIETH BIRTHDAY OF

ELIZABETH SPRAGUE COOLIDGE

October 30, 1944

內頁一

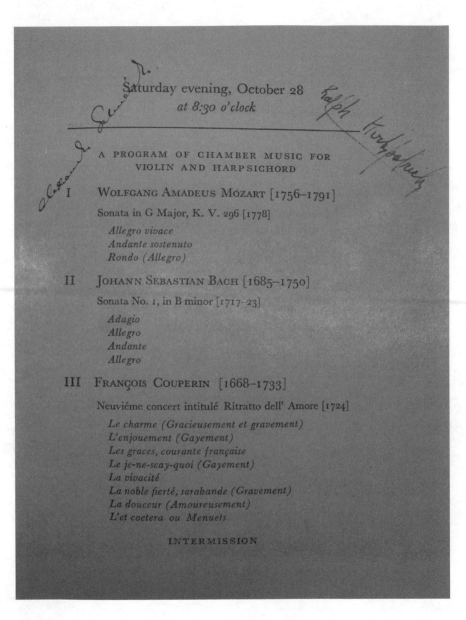

Saturday evening, October 28
at 8:30 o'clock

A PROGRAM OF CHAMBER MUSIC FOR
VIOLIN AND HARPSICHORD

I WOLFGANG AMADEUS MOZART [1756–1791]

Sonata in G Major, K. V. 296 [1778]

 Allegro vivace
 Andante sostenuto
 Rondo (Allegro)

II JOHANN SEBASTIAN BACH [1685–1750]

Sonata No. 1, in B minor [1717–23]

 Adagio
 Allegro
 Andante
 Allegro

III FRANÇOIS COUPERIN [1668–1733]

Neuviéme concert intitulé Ritratto dell' Amore [1724]

 Le charme (Gracieusement et gravement)
 L'enjouement (Gayement)
 Les graces, courante française
 Le je-ne-scay-quoi (Gayement)
 La vivacité
 La noble fierté, sarabande (Gravement)
 La douceur (Amoureusement)
 L'et coetera ou Menuets

INTERMISSION

內頁二，第一場音樂會節目內容（1）

IV VITTORIO RIETI [1898–]

Second Avenue waltzes [1942]

Moderato — Sostenuto — Allegretto — Moderato ener-gico — Sostenuto, poco mosso — Allegro

MR. DOUGHERTY AND MR. RUZICKA

(First performance)

THE STRADIVARIUS QUARTET

WOLFE WOLFINSOHN and RAPHAEL HILLYER, *Violins*

EUGENE LEHNER, *Viola* IWAN D'ARCHAMBEAU, *Violoncello*

ALBERT SPRAGUE COOLIDGE, *Viola*

CELIUS DOUGHERTY and VINCENZ RUZICKA
Duo-Pianists

内頁三，第一場音樂會節目內容（2）

Sunday evening, October 29

at 8:30 o'clock

A PROGRAM FOR STRINGS AND ORGAN

I JOHANN SEBASTIAN BACH [1685–1750]

Prelude and fugue (the "Great") in G major [1724 or 1725]

MR. BIGGS

II LUDWIG VAN BEETHOVEN [1770–1827]

String quartet in E flat major, Op. 127 [1824]

Maestoso—Allegro
Adagio, ma non troppo e molto cantabile—Andante con
 moto—Adagio molto espressivo—Tempo I
Scherzando vivace—Presto—Tempo I
Finale—Allegro con moto

THE STRADIVARIUS QUARTET

INTERMISSION

III WALTER PISTON [1894–]

Partita for violin, viola and organ [1944]
(Dedicated to Mrs. Elizabeth Sprague Coolidge)

Prelude (Maestoso—Allegro vivo)
Sarabande (Adagio)
Variations (Allegretto)
Burlesca (Allegro)

MR. WOLFINSOHN, MR. LEHNER AND MR. BIGGS

This work was commissioned by the Elizabeth Sprague
Coolidge Foundation and is now performed for the first
time. Mr. Piston was asked to direct himself to the theme
of these passages in Carl Sandburg's *The People, Yes* (New
York, 1936): Wedlock is a Padlock . . .; Blue Eyes Say
Love Me or I Die . . .; Sleep Is a Suspension Midway . . .
(et seq.); The Sea Has Fish for Every Man . . .

內頁四，第二場音樂會節目內容（1）

IV JULIUS REUBKE [1834–1858]

Sonata in C minor, based on the 94th Psalm

MARCEL DUPRÉ [1886–]

Variations sur un noël [1923]

MR. BIGGS

THE STRADIVARIUS QUARTET

WOLFE WOLFINSOHN and RAPHAEL HILLYER, *Violins*

EUGENE LEHNER, *Viola* IWAN D'ARCHAMBEAU, *Violoncello*

E. POWER BIGGS, *Organ*

內頁五，第二場音樂會節目內容（2）

Monday evening, October 30
at 8:30 o'clock

A PROGRAM DEVOTED TO THE DANCE

MR. MILHAUD, MR. HINDEMITH, and MR. COPLAND were each commissioned by the Elizabeth Sprague Coolidge Foundation to compose the music for a choreographic work to be produced on this occasion in the Library of Congress by Martha Graham. These three new creations are now presented for the first time.

Choreography, MARTHA GRAHAM

Sets, ISAMU NOGUCHI　　　　Costumes, EDYTHE GILFOND

Musical Director, LOUIS HORST

I　DARIUS MILHAUD [1892–　　　]

IMAGINED WING (Jeux de Printemps) [1944]
(Dedicated to Mrs. Elizabeth Sprague Coolidge)

A fantasy of theatre with several characters in various imagined places.

The Prompter: ANGELA KENNEDY

Chorus: YURIKO

The Performers:
ERICK HAWKINS　　　　　NINA FONAROFF
MERCE CUNNINGHAM　　　PEARL LANG
MAY O'DONNELL　　　　　MARJORIE MAZIA

INTERMISSION

內頁六，第三場音樂會「阿帕拉契之夜」節目內容（1）
這份節目單有大部份參與演出人士的簽名，包括葛萊姆。

II PAUL HINDEMITH [1895–]

MIRROR BEFORE ME (Hérodiade, de Stéphane Mallarmé, récitation orchestrale) [1944]

The scene is an antechamber where a woman waits with her attendant. She does not know for what she waits; she does not know what she may be required to do or to endure, and the time of waiting becomes a time of preparation. A mirror provokes an anguish of scrutiny; images of the past, fragments of dreams float to its cold surface, add to the woman's agony of consciousness. With self-knowledge comes acceptance of her mysterious destiny; this is the moment when waiting ends.

Solemnly the attendant prepares her. As she advances to meet the unknown, the curtain falls.

A Woman: MARTHA GRAHAM

Her Attendant: MAY O'DONNELL

INTERMISSION

III AARON COPLAND [1900–]

APPALACHIAN SPRING [1943–44]

(Dedicated to Mrs. Elizabeth Sprague Coolidge)

Part and parcel of our lives is that moment of Pennsylvania spring when there was "a garden eastward in Eden."

Spring was celebrated by a man and a woman building a house with joy and love and prayer; by a revivalist and his followers in their shouts of exaltation; by a pioneering woman with her dreams of the Promised Land.

The Pioneering Woman: MAY O'DONNELL

The Revivalist: MERCE CUNNINGHAM

The Followers:
NINA FONAROFF MARJORIE MAZIA
PEARL LANG YURIKO

The Husbandman: ERICK HAWKINS

The Bride: MARTHA GRAHAM

內頁七，第三場音樂會節目內容（2）

The lighting for these productions is designed and directed by
JEAN ROSENTHAL.

>>> ☆ <<<

Violins

JAN TOMASOW HERBERT BANGS

HENRI SOKOLOV MYRON KAHN

Violas

GEORGE WARGO SAMUEL FELDMAN

Violoncellos

HOWARD MITCHELL MAURICE SCHONES

CHARLES HAMER, *Doublebass*

JAMES ARCARO, *Flute* LEONARD SHIFRIN, *Oboe*

CHARLES DOUGHERTY, *Clarinet* JACOB WISHNOW, *French Horn*

DOROTHY ERLER, *Bassoon*

RICHARD SMITH, *Trumpet*

HELEN LANFER, *Piano* *Helen Lanfer*

GEORGE GAUL, *Personnel Manager*

>>> ☆ <<<

Miss Graham's costume of vinylite in *Mirror Before Me* through
the courtesy of Mr. J. R. Price.

Mr. Hawkins' and Mr. Cunningham's costumes executed by
Irving Eisentot.

內頁八，樂團人員名單

第十一屆美國國會圖書館
音樂節節目單

THE ELIZABETH SPRAGUE COOLIDGE FOUNDATION

THE
ELEVENTH FESTIVAL
OF
CHAMBER MUSIC
1950

THE LIBRARY OF CONGRESS

首頁（資料來源：《庫立吉檔案》）

⫸ *1925 – 1950* ⫷

WITH its eleventh festival of chamber music the Elizabeth Sprague Coolidge Foundation celebrates its twenty-fifth anniversary. A happy coincidence brings this to pass when the Library of Congress is observing its Sesquicentennial. The year 1800 was of vast importance for the general cultural development of America, and the year 1925 witnessed the creation of a new influence on the art of music.

The first festival of chamber music in the Library of Congress was held October 28 to 30, 1925. Five concerts were presented in this hall, then so recently completed, under the auspices of the Elizabeth Sprague Coolidge Foundation, then so newly established. Mrs. Coolidge donated both the hall and the foundation to the United States with a clear and lofty expression of intent. "I have wished to make possible, through the Library of Congress, the composition and performance of music in ways which might otherwise be considered too unique or too expensive to be ordinarily undertaken . . . as an occasional possibility of giving precedence to considerations of quality over those of quantity . . . to opportunity rather than to expediency."

The ten previous festivals have introduced new works by the most eminent of contemporary composers, for the most part commissioned by the Coolidge Foundation. At this festival four works by as many composers, all commissioned by the Coolidge Foundation, will be heard for the first time. They are—the String Quartet by William Schuman, the Piano Quintet by Robert Palmer, the Piano Quartet by Aaron Copland, and the *Cinque Favole* by Gian Francesco Malipiero. In addition to these, several works have been selected which reflect the influence of the Coolidge Foundation in its twenty-five year history as well as Mrs. Coolidge's personal musical activities before and outside of the foundation's operations. They are—the Suite for Viola and Piano by Ernest Bloch which was awarded the first prize at the Berkshire Chamber Music Festival in 1919 (spon-

內頁25週年回顧短文（1）

sored by Mrs. Coolidge), the *Chansons madécasses* which Ravel composed for Mrs. Coolidge in 1925 and 1926, *Apollon Musagète* by Igor Strawinsky which was commissioned by the Coolidge Foundation in 1928, and *Appalachian Spring* by Aaron Copland which was similarly commissioned in 1944.

Over the years the Coolidge Foundation has acquired a remark-able collection of autograph scores by contemporary composers. Many of these manuscripts have been received as personal gifts from Mrs. Coolidge; others have come as gifts of the composers or as the fulfillment of a commission; among them are autograph scores of Hindemith, Strawinsky, Milhaud, Malipiero, Prokofieff, Respighi, Ravel, Bridge, Bloch, Pizzetti, Bartók, Schoenberg, Copland, Harris, Palmer, Tansman, Schuman and many others. A portion of this unique collection is on display as a special exhibit during the festival. Of particular interest are the manuscripts of the works commissioned and first performed this year.

內頁25週年回顧短文（2）

參考文獻

Aldrich, Richard. "Open Washington's New Music Hall." *New York Times*, 29 October 1925.

Babbitt, Milton. "Who Cares if You Listen?" *High Fidelity* 8-2 (February 1958): 39-40.

Banfield, Stephen. "'Too Much of Albion?' Mrs. Coolidge and her British Connections." *American Music*. Vol. IV/1 (Spring 1986): 58-88.

Barr, Cyrilla. *Elizabeth Sprague Coolidge: American patron of music*. New York: Schirmer, 1998.

Barnes, Clive. "The Dance: *Hérodiade*—Graham work Derives from Symbolic Era." *The New York Times*, 16 December 1975.

Bauer, Emilie Frances. "Mrs. Coolidge Music Philanthropist." *The Woman Citizen*, November 1925.

Biancolli, Louis. "Music: Critic Applauds Pulitzer Choice of Copland Score." *New York World-Telegram*, 9 May 1945.

Brooks, Kate Scott. "Camber Music Festival Notable Event Locally." *Washington D.C. Herald*, 11 October 1925.

Brown, Ray C. "Mrs. Coolidge, 80, Honored at Music Festival Finale." *Washington Post*, 31 October 1944.

Collaer, Paul. *Darius Milhaud*. Translated and edited by Jane Hohfeld Galante. San Francisco: San Francisco Press, 1988.

Copland, Aaron. "Ballet (to Elisabeth Sprague Coolidge)." Manuscript. 1944. *Coolidge Collection*, Library of Congress.

_____. *Music and Imagination*. Cambridge, Massachusetts: Harvard University Press, 1980.

Copland, Aaron and Vivian Perlis. *Copland: 1900 through 1942*. New York: St. Martin's/Marek, 1984.

_____. *Copland: Since 1943*. New York: St. Martin's Griffin, 1989.

Devries, Rene. "First Chamber Music Festival at Library Congress, Washington, A Notable Event." *Musical Courier*, vol. XCI-no. 19 (5 November 1925): 1.

Dickinson, Peter, ed. *Copland Connotations: Studies and Interviews*. Woodbridge, UK: the Boydell Press, 2002.

Elizabeth Sprague Coolidge Foundation Collection. Library of Congress.

Engel, Carl. "The Eagle is Learning to Sing! A Musical Innovation Inaugurated by the L.O.C. with Help from a Generous Woman." *National Republic* (November 1925): 52-3.

Grahm, Marth. "House of Victory." Script. 1944. *The Aaron Copland Collection*, Library of Congress.

_____. "Name?" Script. 1944. *The Aaron Copland Collection*, Library of Congress.

Gunn, Glenn Dillard. "Mrs. Coolidge Honored at Chamber Music Festival." 31 October 1944.

Hanna, Betsy. "Hérodiade by Paul Hindemith, 1944." *The Paul Hindemith Collection*, Yale University.

Haughton, John Alan. "First Library of Congress Festival Artistic Success." *Musical America*. XLIII, no. 3 (7 November 1925): 1.

Hindemith, Paul. "Hérodiade: de Stéphane Mallarmé, recitation orchestrale Partition." Manuscript. 1944. *Coolidge Collection*, Library of Congress.

Hitchcock, H. Wiley with Kyle Gann. *Music in the United States: A Historical Introduction*, 4th ed. Upper Saddle River, New Jersey: Prentice Hall, 2000.

Jones, Isabel Morse. "Festival Pays High Honor to Mrs. Coolidge." *Los Angeles Times*, 5 November 1944.

Kolodin, Irving. *The Metropolitan Opera: A Candid History of America's Foremost Lyric Theater from its Opening in 1883 to Its Removal to Lincoln Center in 1966*. New York: Alfred A. Knopf, 1968.

Kostelanetz, Richard, ed. *Aaron Copland, A Reader: Selected Writings 1923-1972*. New York: Routledge, 2003.

Lesure, Francois, ed. *Debussy on Music*, trans. by Richard Langham Smith. New York: Alfred A. Knopf, 1977.

Library of Congress music, theater, dance: an Illustrated Guide. Washington D.C.: Library of Congress, 1993.

Library of Congress Music Division Concert, 1944-10-30 [sound recording]

Martin, John. "Graham Dances in Festival Finale." *The New York Times*, 1 November 1944.

Milhaud, Darius. "Jeux de Printemps (to Elisabeth Sprague Coolidge)." Manuscript. 1944. *Coolidge Collection*, Library of Congress.

Music in the 20th Century: A Conducted Tour by Simon Rattle. An LWT (London Weekend Television) Programme.

Noss, Luther. *Paul Hindemith in the United States*. Chicago: University of Illinois Press, 1989.

Perkins, F. D. "Music Festival Open in Capital, U.S. as Sponsor: Library of Congress Makes Debut for Government in Hall Presented by Mrs. Elizabeth Sprague Coolidge." *New York Herald Tribune*, 29 October 1925.

Pollack, Howard. *Aaron Copland: the Life and Work of an Uncommon Man*. Chicago: University of Illinois Press, 1999.

Ramey, Phillip "A talk with Aaron Copland," notes to *Copland Conducts Copland: First Recording of the Original Version, Appalachian Spring* (Complete Ballet), LP, Columbia, MQ 32736.

Robertson, Marta Elaine. " 'A Gift to be Simple': The Collaboration of Aaron Copland and Martha Graham in the Genesis of Appalachian Spring." Ph.D. diss., University of Michigan, 1992.

_____."Musical and Choreographic Integration in Copland's and Graham's Appalachian Spring." *The Musical Quarterly*, vol. 83, no. 1 (Spring, 1999): 6-26.

Robertson, Marta and Robin Armstrong. *Aaron Copland: A Guide to Research*. New York: Routledge, 2001.

Shirley, Wayne D. *Ballet for Martha: The Commissioning of Appalachian Spring ; and, Ballets for Martha: The Creation of Appalachian Spring, Jeux de Printemps, and Herodiade*. Washington, D. C.: Library of Congress, 1997.

Simmons, Patricia. "Graham Group Dances Trio of New Works." *The Evening Star,* Washington D.C., 31 October 1944.

Struble, John Warthen. *The History of American Classical Music: MacDowell through Minimalism*. New York: Facts On File, 1995.

Tacka, Philip "Appalachian Spring's 'Catalytic Agent.' Harold Spivacke's Role in the Evolution of an American Classic." *International Journal of Musicology* (Aug. 1999): 321-346.

The Aaron Copland Collection. Library of Congress.

The Paul Hindemith Collection. Yale University.